AI动漫游戏绘画设计

王星儒 著

清华大学出版社
北京

内 容 简 介

本书是一本讲解 AI 绘画的专业图书，侧重 AI 绘画在动漫游戏领域中的应用。全书分为三大部分，第一部分是 AI 绘画设计和动漫游戏美术设计概论，第二部分讲解 Midjourney AI 绘画的基本命令和操作技巧，第三部分是 AI 绘画实例，包括游戏场景设计、游戏角色设计、游戏平面设计、动漫设计以及 AI 绘画在其他领域中的应用。本书内容系统全面，易于学习，既可作为 AI 绘画爱好者了解和入门 AI 绘画的基础教材，也可作为相关院校的专业教材。

本书封面贴有清华大学出版社防伪标签，无标签者不得销售。

版权所有，侵权必究。举报：010-62782989，beiqinquan@tup.tsinghua.edu.cn。

图书在版编目 (CIP) 数据

AI 动漫游戏绘画设计 / 王星儒著 . -- 北京：清华大学出版社 , 2025. 5. -- ISBN 978-7-302-68821-1

I . J218.7-39

中国国家版本馆 CIP 数据核字第 2025PY6028 号

责任编辑：张彦青
封面设计：李　坤
版式设计：方加青
责任校对：孙晶晶
责任印制：刘　菲

出版发行：清华大学出版社
网　　址：https://www.tup.com.cn，https://www.wqxuetang.com
地　　址：北京清华大学学研大厦 A 座　　邮　编：100084
社 总 机：010-83470000　　邮　购：010-62786544
投稿与读者服务：010-62776969，c-service@tup.tsinghua.edu.cn
质 量 反 馈：010-62772015，zhiliang@tup.tsinghua.edu.cn

印 装 者：大厂回族自治县彩虹印刷有限公司
经　　销：全国新华书店
开　　本：190mm×260mm　　印　张：16.5　　字　数：398 千字
版　　次：2025 年 5 月第 1 版　　印　次：2025 年 5 月第 1 次印刷
定　　价：68.00 元

产品编号：106721-01

前　　言

随着科技的飞速发展，人工智能（AI）已经渗透到我们生活的方方面面，AI绘画作为艺术与科技结合的产物，正逐渐改变着我们对艺术的认知和创作方式。本书旨在向读者介绍AI绘画的概念、原理、应用以及操作，同时激发大家对这一新兴领域的兴趣和创造力。

AI绘画并非简单的模仿或复制传统艺术，而是一种全新的创作方式。通过深度学习和神经网络技术，AI能够学习并理解大量的艺术作品，进而生成具有独特风格和审美的新作品。这种创作方式不仅拓宽了艺术的边界，还为艺术家提供了更多的灵感和可能性。

本书主要讲解AI绘画在动漫游戏领域中的应用，首先介绍了AI绘画的概念、基本原理和技术，包括深度学习、卷积神经网络、生成对抗网络等核心概念。然后详细讲解了Midjourney AI绘画平台的基本操作以及其在动漫游戏制作各个环节中的具体实践应用，包括游戏原画设计、游戏平面设计、动漫设计等，同时对于AI绘画在其他领域中的应用也进行了介绍。书中大量的AI绘画实例，可以让读者在短时间内快速掌握AI绘画的创意和技巧。读者通过结合自身实践，不仅可以逐步提高自己的绘画技能，还能增强对科技与艺术结合的敏感性和洞察力。

值得一提的是，本书不仅关注AI绘画的技术层面，更强调其在艺术创作中的价值和意义。AI绘画不仅为艺术家提供了新的创作工具，还为观众带来了全新的审美体验。通过AI绘画，我们可以看到人工智能如何理解和表达美，这无疑是对人类艺术史的一次重要补充。我们相信，随着科技的不断进步，AI绘画将为艺术领域带来更多的惊喜和可能性。

本书是一本集知识性、趣味性及实践性于一体的专业图书，其内容全面、结构清晰、通俗易懂，既可作为AI爱好者系统了解和入门AI绘画的基础教材，也可作为相关院校的专业教材。在随书资料中包含了所有章节实例的源文件图片以及关键词命令。

由于编者水平有限，书中难免有疏漏之处，敬请广大读者提出宝贵意见。

<div style="text-align:right">编　者</div>

目录 CONTENTS

第1章　AI绘画设计概论　1

1.1　AI人工智能绘画介绍　1
1.2　AI绘画的发展历程　2
1.3　AI绘画的基本原理　7
　　1.3.1　卷积神经网络　7
　　1.3.2　风格迁移　8
　　1.3.3　生成对抗网络　9
　　1.3.4　深度学习框架　10
1.4　主流AI绘画平台　10
　　1.4.1　Midjourney　10
　　1.4.2　Stable Diffusion　11
　　1.4.3　Draft　13
　　1.4.4　文心一格　13
　　1.4.5　网易AI创意工坊　14
　　1.4.6　触站AI　15
　　1.4.7　画颜AI　16
　　1.4.8　触手AI　17
1.5　AI绘画技术的应用　17
　　1.5.1　艺术创作领域　17
　　1.5.2　设计领域　18

1.5.3　娱乐产业领域 …………………… 19
1.5.4　教育领域 ………………………… 19
1.5.5　医学领域 ………………………… 19
1.6　AI绘画未来发展趋势 …………………… 19

第2章　动漫游戏美术设计概论 …………… 21

2.1　动漫游戏美术的概念与风格 …………… 21
2.2　电脑动画的制作流程 …………………… 24
　　2.2.1　2D动画的制作流程 ……………… 24
　　2.2.2　3D动画的制作流程 ……………… 27
　　2.2.3　AI对动漫领域的影响和改变 …… 29
2.3　游戏的研发制作流程 …………………… 31
　　2.3.1　游戏公司的部门构架 …………… 31
　　2.3.2　游戏美术的职能划分 …………… 33
　　2.3.3　游戏的制作流程 ………………… 40
　　2.3.4　AI对游戏制作的影响和改变 …… 45

第3章　Midjourney绘画基础 …………… 46

3.1　Midjourney的注册与设置 ……………… 46
　　3.1.1　进入Midjourney频道 …………… 46
　　3.1.2　创建Midjourney服务器 ………… 48
　　3.1.3　订阅模式 ………………………… 50
　　3.1.4　Midjourney版本介绍 …………… 51
　　3.1.5　Midjourney V6版本新功能 ……… 53
3.2　Midjourney绘画基础技巧 ……………… 55
　　3.2.1　利用imagine命令进行绘画 …… 56
　　3.2.2　基本关键词使用逻辑 …………… 58
　　3.2.3　利用describe命令逆推关键词 … 62
　　3.2.4　利用blend命令混合图片 ……… 65
　　3.2.5　Midjourney命令讲解 …………… 67
　　3.2.6　InsightFaceSwap角色换脸指令 … 71

第4章　Midjourney绘画高级技巧 ………… 73

4.1　Midjourney关键词深度解析 …………… 73
4.2　Midjourney参数命令详解 ……………… 80
4.3　批量生成多组图片 ……………………… 83

目录

4.4 Midjourney 局部修改功能 ·················· 84
4.5 AI 绘画设计流程 ······················· 85
4.6 Midjourney 绘画从小白到大师 ············· 87

第5章 AI 绘画实战——游戏场景设计 ············ 92

5.1 AI 游戏场景概念绘画 ···················· 92
 5.1.1 科幻游戏场景概念原画 ·············· 92
 5.1.2 异世界传送门游戏场景概念原画 ······ 93
 5.1.3 奇幻光环游戏场景概念原画 ·········· 94
 5.1.4 异域探索游戏场景概念原画 ·········· 95
 5.1.5 星空奇境游戏场景概念原画 ·········· 96
 5.1.6 神秘遗迹游戏场景概念原画 ·········· 97
 5.1.7 火星基地游戏场景概念原画 ·········· 98

5.2 AI 游戏场景原画设计 ···················· 99
 5.2.1 奇幻都市游戏场景原画 ·············· 99
 5.2.2 赛博朋克游戏场景原画 ·············· 100
 5.2.3 地下城游戏场景原画 ················ 101
 5.2.4 铁匠铺游戏场景建筑原画 ············ 102
 5.2.5 光之城游戏场景原画 ················ 103
 5.2.6 古堡遗迹游戏场景建筑原画 ·········· 104
 5.2.7 怪物营地游戏场景原画 ·············· 105

5.3 中国风游戏场景 AI 绘画 ················· 106
 5.3.1 古代城市游戏场景原画 ·············· 106
 5.3.2 水墨风古建筑场景原画 ·············· 107
 5.3.3 大唐盛世游戏场景原画 ·············· 108
 5.3.4 古代楼阁游戏场景建筑原画 ·········· 109
 5.3.5 工笔风格古建筑场景原画 ············ 110
 5.3.6 云海古城游戏场景原画 ·············· 111
 5.3.7 古代驿站游戏建筑原画 ·············· 112

5.4 AI 像素游戏场景设计 ···················· 112
 5.4.1 山丘古堡像素场景 ·················· 113
 5.4.2 塞尔达风格像素游戏场景 ············ 114
 5.4.3 合金弹头风格像素游戏场景 ·········· 115
 5.4.4 8-bit 像素游戏场景 ·················· 116
 5.4.5 月球基地像素游戏场景 ·············· 117
 5.4.6 室内像素游戏场景 ·················· 118

第 6 章　AI 绘画实战——游戏角色设计 …………120

6.1　AI 游戏角色原画设计 …………… 120
- 6.1.1　古风武士游戏角色原画 …………… 120
- 6.1.2　怪物 BOSS 游戏角色原画 …………… 121
- 6.1.3　银发战士游戏角色原画 …………… 122
- 6.1.4　女武神游戏角色原画 …………… 123
- 6.1.5　人形机甲游戏角色原画 …………… 125
- 6.1.6　龙骑士游戏角色原画 …………… 126
- 6.1.7　黑衣女枪手游戏角色原画 …………… 127
- 6.1.8　魔幻精灵游戏角色原画 …………… 128
- 6.1.9　女武士游戏角色原画 …………… 129
- 6.1.10　科幻风格游戏角色原画 …………… 130

6.2　Q 版游戏角色原画设计 …………… 131
- 6.2.1　地精火枪手游戏角色原画 …………… 131
- 6.2.2　Q 版武将游戏角色原画 …………… 132
- 6.2.3　迷你龙游戏角色原画 …………… 133
- 6.2.4　丛林探险家游戏角色原画 …………… 134
- 6.2.5　Q 版魔法师游戏角色原画 …………… 135
- 6.2.6　卡通魔幻游戏角色原画 …………… 136

6.3　AI 像素风格游戏角色绘画 …………… 136
- 6.3.1　像素战士游戏角色原画 …………… 137
- 6.3.2　像素战士 8-bit 版游戏角色原画 …………… 138
- 6.3.3　飞翔冒险家游戏角色原画 …………… 139
- 6.3.4　飞翔冒险家 8-bit 版游戏角色原画 … 140
- 6.3.5　像素机甲游戏角色原画 …………… 141
- 6.3.6　像素怪兽游戏角色原画 …………… 142
- 6.3.7　像素角色头像原画 …………… 143

6.4　AI 游戏道具原画绘制 …………… 144
- 6.4.1　魔法书游戏道具原画 …………… 144
- 6.4.2　能量水晶游戏道具原画 …………… 145
- 6.4.3　法杖游戏道具原画 …………… 146
- 6.4.4　特效剑游戏道具原画 …………… 147
- 6.4.5　科幻激光枪游戏道具原画 …………… 148
- 6.4.6　魔法药水游戏道具原画 …………… 149
- 6.4.7　游戏装备道具原画 …………… 150

第 7 章　AI 绘画实战——游戏平面设计 ………… 151

7.1　游戏 LOGO 设计 ……………………… 151
7.1.1　3D 游戏 LOGO 设计 ………… 151
7.1.2　科幻游戏 LOGO 设计 ……… 152
7.1.3　手绘游戏 LOGO 设计 ……… 153
7.1.4　中国风游戏 LOGO 设计 …… 154
7.1.5　像素风游戏 LOGO 设计 …… 155
7.1.6　科幻像素游戏 LOGO 设计 … 156
7.1.7　魔幻风游戏 LOGO 设计 …… 157

7.2　游戏 UI 设计 ………………………… 158
7.2.1　科幻游戏 UI 设计 …………… 158
7.2.2　3D 游戏角色 UI 设计 ……… 159
7.2.3　游戏角色面板 UI 设计 …… 160
7.2.4　游戏登录页面设计 ………… 161
7.2.5　游戏角色头像框设计 ……… 162
7.2.6　MOBA 游戏 UI 设计 ……… 163
7.2.7　移动端游戏 UI 设计 ……… 164
7.2.8　像素游戏 UI 设计 ………… 165

7.3　游戏海报设计 ………………………… 166
7.3.1　手绘风格游戏海报设计 …… 166
7.3.2　3D 风格游戏海报设计 …… 167
7.3.3　群像风格游戏海报设计 …… 168
7.3.4　像素风格游戏海报设计 …… 169
7.3.5　中国武侠风格游戏海报设计 ……… 170

7.4　游戏网页设计 ………………………… 171
7.4.1　3D 风格游戏网页设计 …… 171
7.4.2　黑白风格游戏网页设计 …… 172
7.4.3　撞色风格游戏网页设计 …… 173
7.4.4　日式游戏网页设计 ………… 174
7.4.5　像素游戏网页设计 ………… 175

第 8 章　AI 绘画实战——动漫设计 ………… 177

8.1　AI 动漫场景绘画 …………………… 177
8.1.1　森林城堡动漫场景 ………… 177
8.1.2　秋日林间动漫场景 ………… 178

8.1.3　天空之城动漫场景 …………… 179
8.1.4　科幻都市动漫场景 …………… 180
8.1.5　血色堡垒动漫场景 …………… 181
8.1.6　海边咖啡馆动漫场景 ………… 182
8.1.7　宫崎骏风格动漫场景 ………… 183
8.1.8　新海诚风格动漫场景 ………… 184
8.1.9　祈福之路动漫场景 …………… 185

8.2　AI动漫角色绘画 …………………… 186
8.2.1　异界召唤师动漫角色 ………… 186
8.2.2　公主与小猪动漫角色 ………… 187
8.2.3　和风动漫角色 ………………… 188
8.2.4　白发少女动漫角色 …………… 189
8.2.5　王冠之主动漫角色 …………… 190
8.2.6　机甲少女动漫角色 …………… 191
8.2.7　时尚女孩动漫角色 …………… 192
8.2.8　怪物猎人动漫角色 …………… 193
8.2.9　蓝色水母裙动漫角色 ………… 194
8.2.10　屠龙战士动漫角色 ………… 195

8.3　AI动漫插画设计 …………………… 196
8.3.1　科幻小说动漫插画 …………… 196
8.3.2　宠物少女动漫插画 …………… 197
8.3.3　云端巨龙动漫插画 …………… 198
8.3.4　森林深处动漫插画 …………… 199
8.3.5　缤纷色彩动漫插画 …………… 200
8.3.6　手绘风格动漫插画 …………… 201
8.3.7　版画风格动漫插画 …………… 202
8.3.8　赛博朋克动漫插画 …………… 203

8.4　AI风格化动漫设计 ………………… 204
8.4.1　日式动漫绘画 ………………… 204
8.4.2　机甲风格动漫绘画 …………… 205
8.4.3　空灵风格动漫绘画 …………… 206
8.4.4　逆光风格动漫绘画 …………… 207
8.4.5　中国风动漫绘画 ……………… 208
8.4.6　水墨风格动漫绘画 …………… 209
8.4.7　武侠风格动漫绘画 …………… 210
8.4.8　艺术肖像风格动漫绘画 ……… 211

8.5 动漫海报设计 ································· 212
 8.5.1 星舰旅行者动漫海报 ················ 212
 8.5.2 海边少女动漫海报 ··················· 213
 8.5.3 终极对决动漫海报 ··················· 214
 8.5.4 机甲战士动漫海报 ··················· 215
 8.5.5 武士格斗动漫海报 ··················· 216
 8.5.6 群像风格动漫海报 ··················· 217

第 9 章 AI 绘画在其他领域中的应用 ················ 219

9.1 AI 建筑设计 ···································· 219
 9.1.1 建筑草图设计 ························ 219
 9.1.2 建筑平面图设计 ···················· 220
 9.1.3 科幻风格建筑设计 ················· 221
 9.1.4 艺术风格建筑设计 ················· 222
 9.1.5 家居客厅设计 ························ 223
 9.1.6 创意建筑设计 ························ 224
 9.1.7 概念建筑设计 ························ 225
 9.1.8 建筑室内设计 ························ 226

9.2 AI 摄影 ·· 227
 9.2.1 女性人像摄影 ························ 227
 9.2.2 男性人像摄影 ························ 228
 9.2.3 特效人像摄影 ························ 229
 9.2.4 冰岛风光摄影 ························ 230
 9.2.5 雪山风光摄影 ························ 231
 9.2.6 黄山风光摄影 ························ 232
 9.2.7 动物摄影 ······························ 233
 9.2.8 微距摄影 ······························ 234
 9.2.9 食品摄影 ······························ 235

9.3 AI 服装设计 ···································· 236
 9.3.1 T 恤服装设计 ························ 236
 9.3.2 模特服装设计 ························ 237
 9.3.3 时尚服装设计 ························ 238
 9.3.4 儿童服装设计 ························ 239

9.4 AI 产品设计 ···································· 240
 9.4.1 游戏机产品设计 ···················· 240
 9.4.2 概念产品设计 ························ 241

9.4.3 珠宝首饰设计 …………………… 242
9.4.4 汽车设计 …………………… 243
9.4.5 产品包装设计 …………………… 244
9.5 AI 平面设计 …………………… 245
9.5.1 香水海报设计 …………………… 245
9.5.2 手机壁纸设计 …………………… 246
9.5.3 汽车网页设计 …………………… 247
9.5.4 风车 LOGO 设计 …………………… 248
9.5.5 熊猫吉祥物设计 …………………… 248

第1章 AI绘画设计概论

1.1 AI人工智能绘画介绍

AI绘画,即人工智能绘画,是一种计算机生成绘画的方式,是AIGC(生成式人工智能)应用领域内的一大分支。AI绘画是一种全新的艺术创作方式,它利用人工智能技术生成具有艺术性的图像和绘画作品。这种创作方式通过学习大量的艺术作品和规律,可以创造出独特、有趣,甚至是震撼人心的艺术作品。与传统的艺术创作方式不同,AI绘画的出现得益于人工智能技术的发展,它利用了深度学习、卷积神经网络等技术,可以从大量的艺术作品中学习和提取规律与特征,从而生成具有艺术性的图像和绘画作品,如图1-1所示。

图1-1　模仿油画风格的AI绘画作品

AI绘画主要分为两个部分,一是对图像的分析与判断,即"学习";二是对图像的处理和还原,即"输出"。人工智能通过对数以万计的图像及绘画作品进行不断学习,如今已经达到只需输入清晰且易懂的文字关键词,就可以在很短的时间内得到一幅效果不错的绘画作品。AI绘画对使用者没有任何绘画功底要求,甚至还能根据要求对画面风格进行精细的调整。

AI绘画是在大数据分析和机器学习的基础上,根据特定的模型算法对生成的图片进行评判。与传统绘画最大的不同在于,传统绘画需要大量的人力和时间成本,而AI绘画可以自动生成图片,并且不受时间、地点的限制。从技术层面上讲,传统绘画需要美术基础,而AI绘画通过程序与算法可以自动学习,形成对特定领域的认知和理解。从艺术表现形式上讲,传统绘画是一种具象的表达,而AI绘画可以通过数学模型和算法实现抽象表达。从创作目的上讲,传统绘画是一种

记录历史或反映历史的艺术，而 AI绘画是通过对海量数据进行分析和学习而完成创作，如图1-2所示。

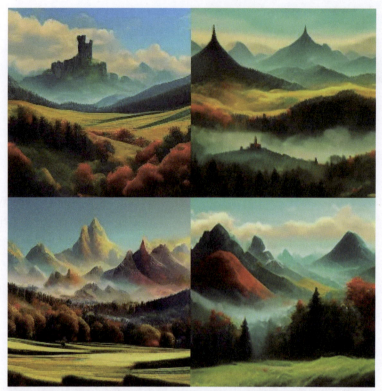

图1-2　同一描述词生成的不同AI绘画作品

1.2　AI绘画的发展历程

　　追根溯源，最早的AI绘画系统是由艺术家Harold Cohen（哈罗德·科恩）于20世纪60年代末开发的，将其命名为"AARON"。AARON使用基于符号规则的方法来生成图像，与现在输出数字化图像的AI绘画不同，AARON系统实际上是用画笔和颜料来绘画的，它的画笔是一台机械系统（见图1-3）。哈罗德·科恩对AARON的改进一直持续了几十年，直到他去世。在80年代，AARON"掌握"了三维物体的绘制。到了90年代，AARON能够使用多种颜色进行绘画，据称直到今天，AARON仍然可以进行创作。

　　2006年，出现了一个类似AARON的电脑绘画产品The Painting Fool。它可以观察照片，提取照片里的色块信息，使用现实中的绘画材料如油漆、粉彩或铅笔等进行创作。The Painting Fool能够基于模拟物理绘画的过程，通过观察数码照片，熟练地提取区域块的颜色，然后模拟自然介质如油漆、粉彩和铅笔等进行创作。2007年，机器视觉软件学会了识别人们的情绪，并根据情绪的变化来描绘肖像，因为这项改进，The Painting Fool赢得了英国计算机协会的人工智能奖。2011年，3D建模能力开发成功，AI艺术再次引起人们的震动。这意味着AI告别了二维平面绘画时代，学会了识别和创造三维世界的能力。The Painting Fool使用3D建模工具成功绘制出三维图像，其绘制的作品如图1-4所示。

图1-3 正在使用AARON的哈罗德·科恩

图1-4 The Painting Fool绘制的作品

以上这两个AI绘画系统,对于今天的AI绘画来说是比较初级的。如今我们所说的"AI绘画"概念,更多是指基于深度学习模型进行自动绘图的计算机程序,这种绘画方式的发展其实是比较晚的。2012年,Google(谷歌)的两位著名AI研究人员吴恩达和Jef Dean进行了一场前所未有的试验,他们联手使用1.6万个CPU训练了当时世界上最大的深度学习网络,用来指导计算机画出猫脸图片。当时他们使用了来自互联网的1000万个猫脸图片,1.6万个CPU连续运行并训练了3天,最终生成了一张非常模糊的猫脸图片,如图1-5所示。

虽然最终结果不尽如人意,但通过这场实验却确定了一个重要的理论基础,这就是著名的生成对抗网络GAN(Generative Adversarial Network)。这个深度学习模型的核心理念是让两个内部程序——"生成器(generator)"和"判别器(discriminator)"互相对抗并平衡之后得到结果。

GAN模型一问世便风靡AI学术界，并在多个领域得到了广泛的应用。它随即成为众多AI绘画模型的基础框架，其中生成器用来生成图片，而判别器用来判断图片的质量，GAN的出现极大地推动了AI绘画的发展。

2015年，Google公司发布了一个AI图像工具Deep Dream（深梦），Deep Dream与其说是一款AI绘画工具，不如说它是一个高级的AI版滤镜。Deep Dream绘画作品如图1-6所示。

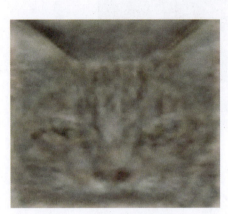
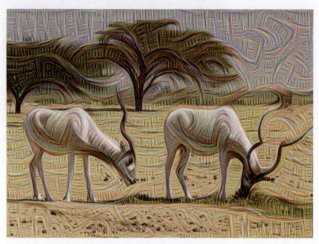

图1-5 生成的模糊猫脸图片　　　　　　　　图1-6 Deep Dream绘画作品

2017年7月，Facebook联合罗格斯大学和查尔斯顿学院艺术史系三方合作，在原有的GAN（生成对抗网络）的基础上重新设计，制作出一套名为CAN的AI系统，号称创造性对抗网络（Creative Adversarial Networks，CAN）。在运行一段时间后，这套系统开始生成极富创造力的抽象艺术品，如图1-7所示。

图1-7 CAN生成的绘画作品

至此，在AI绘画的探索之路上虽然取得了一些成绩，但距离人们想象的通过描述词直接生成绘画作品的目标还有比较大的距离。研究人员开始把目光转移到其他可能的方向，一个在2016

年就被提出的模型Diffusion Models开始受到更广泛的关注，它的原理跟GAN完全不一样，它使用随机扩散过程来生成图像，从而避免了传统生成模型中存在的一些问题。简单来说，Diffusion Models的原理就是通过对照片添加噪声，在这个过程中学习当前图片的各种特征，之后再随机生成一个服从高斯分布的噪声图片，然后逐步减少噪声直到生成预期图片，如图1-8所示。很快，基于Diffusion Models模型的图片生成技术逐渐发展成为主流。

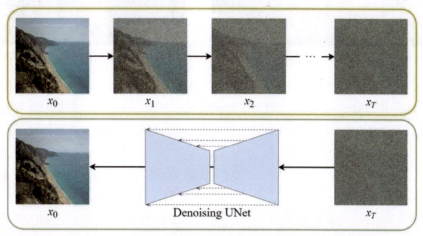

图1-8　Diffusion Models技术原理

2021年，一家名为OpenAI的人工智能公司，也就是后来著名的AI人工智能ChatGPT的研发公司，他们发布了名为DALL·E的AI绘图系统。该公司声称这个系统可以从任何文字描述中创建高质量的图像，它所使用的技术实际上就是Diffusion Models。之后，OpenAI于2022年发布了更为强大的DALL·E 2，这标志着新一代AI绘画系统的诞生。OpenAI公司的logo如图1-9所示。

图1-9　OpenAI公司的logo

2022年是AI绘画大爆发的一年，从这一年开始，AI绘画正式进入了高速发展期。2022年2月，由Somnai等几个开源社区的工程师开发了一款基于扩散模型的AI绘图生成器Disco Diffusion。Disco Diffusion相比传统的AI模型更加易用，研究人员还建立了完善的帮助文档和社群，越来越多的人开始关注它。尽管Disco Diffusion的使用体验还算可以，但它有一个致命的缺点：生成的画面都非常抽象，只能用来绘制印象派风格的绘画作品，无法实现高精度写实风格作品的绘制。Disco Diffusion绘画作品如图1-10所示。

2022年3月，一款由Disco Diffusion的核心开发团队参与建设的AI生成器Midjourney正式发布。Midjourney选择搭载在Discord平台上，借助Discord聊天式的人机交互方式，不需要之前烦琐的操作，也没有Disco Diffusion那样复杂的参数调节，只需要向聊天窗口输入文字，就可以生成图像。更关键的是，Midjourney生成的图片效果非常惊艳，普通人几乎很难分辨出是它生成的作品。Midjourney发布5个月后，在美国科罗拉多州博览会的艺术比赛中，一张名为《太空歌剧院》的画作获得了第一名，这幅作品便是由Midjourney绘制的，如图1-11所示。

图1-10　Disco Diffusion绘画作品

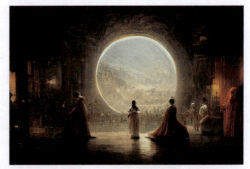

图1-11　Midjourney绘制的《太空歌剧院》

2022年4月，之前提到过的OpenAI公司的DALL·E升级版DALL·E 2发布了。在当时，无论是Disco Diffusion还是Midjourney，在熟悉了相关绘画作品后，还是可以对其AI生成的图像进行分辨。但DALL·E 2的绘画作品已经基本无法与人类的作品区分，其图片质量已经高到令人难以置信，并可以应用于大多数图像设计领域。

2022年7月，一款名为Stable Diffusion的AI生成器开始内测。人们发现，用它生成的AI绘画作品，其质量可以媲美DALL·E 2，而且还没有那么多限制。Stable Diffusion可以不依赖网络环境，能够实现本地单机运行。Stable Diffusion共分四轮邀请了15 000名用户参与内测，每天有1700万张图片都通过它生成。而且，Stable Diffusion的开发公司Stability AI倡导开源，这让它迅速成为大家关注的焦点。人们将它与各种各样的设计软件及工具结合使用，比如有人将Stable Diffusion做成了PS插件，只需要画个草图，之后就能直接利用AI生成设计稿。Stable Diffusion的绘图界面如图1-12所示。

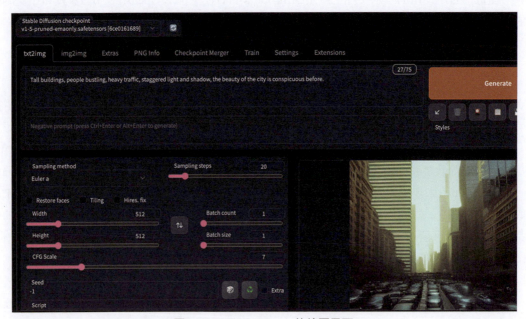

图1-12　Stable Diffusion的绘图界面

在DALL·E 2、Midjourney及Stable Diffusion三大AI绘图系统的带领下，越来越多的AI绘图平台相继出现。如今AI绘图已经实现了百花齐放的局面，其作品能够应用于各种领域，让无数人受益。三大AI绘图平台绘制的作品效果如图1-13所示。

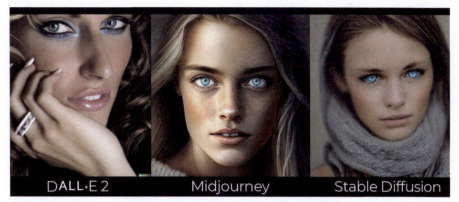

图1-13 三大AI绘图平台绘制的作品效果

1.3 AI绘画的基本原理

AI绘画是利用人工智能技术进行图像生成和图像编辑的过程。它主要包括两个方面，一个是基于机器学习的图像生成，另一个是基于计算机视觉技术的图像编辑。其中，基于机器学习的图像生成包括GAN、VAE、PixelRNN等多个模型。这些模型可以通过学习大量真实图片的样本，生成具有类似特征的虚拟图片。而基于计算机视觉技术的图像编辑则是在生成的图像上进行编辑，包括风格迁移、超分辨率等技术，可以对图像的颜色、纹理、清晰度等方面进行调整。

由此可知，AI绘画模型的基本原理涵盖了卷积神经网络、风格迁移、生成对抗网络以及深度学习框架等方面。这些原理共同构成了AI绘画模型的核心技术，可以实现自动绘图、风格转换等功能，为艺术创作、图像处理等领域提供了新的思路和工具。

1.3.1 卷积神经网络

AI绘画模型主要基于卷积神经网络（Convolutional Neural Network，CNN）进行设计和开发。卷积神经网络是一种深度学习算法，在图像处理、语音识别、自然语言处理等领域都有广泛的应用。卷积神经网络由多个卷积层、池化层、全连接层等组成。卷积层可以提取图像中的特征信息，池化层可以减小特征图的大小，全连接层可以将特征图转化为分类概率输出。卷积神经网络通过反向传播算法进行训练，从而得到最优的权重参数。

这种AI绘画的底层原理源自科学家受人类神经元的启发，设计出了人工神经网络，如图1-14所示。神经网络都是用数学公式表示的，没有实体结构，图里面的圆圈和连线是对神经网络的一种可视化呈现，以方便我们理解。图中的圆圈里都有一个计数器，当这个计数器接收到左边连线传来的数值时，会进行一次简单的计算，然后把计算结果输出，通过连线传递给右边的圆圈，继续重复类似的过程，直到数值从最右侧的圆圈输出。

具体的绘画原理是，首先将图片转化成计算机能够理解的数字语言，对于计算机而言，图片就是一串数字，每个像素颜色由3个RGB数值表示，然后将一串数字输入未经训练的神经网络模型，也会生成一串数字，只不过解码后可能就是一张乱码图片。因此，需要大量数据和不断调整算法参数的权重，最终实现AI绘画，如图1-15所示。

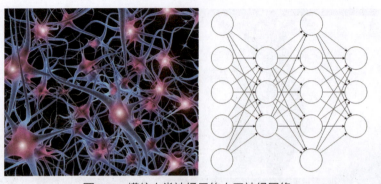

图1-14 模仿人类神经元的人工神经网络

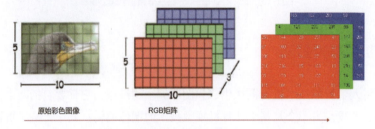

图1-15 AI绘画原理

1.3.2 风格迁移

风格迁移是AI绘画模型的核心技术之一,它可以将艺术家的创作风格迁移到其他图像上。风格迁移技术基于卷积神经网络中的特征提取和合成,将输入图像的内容信息与艺术家的创作风格进行结合,从而生成具有艺术价值的图像,如图1-16所示。

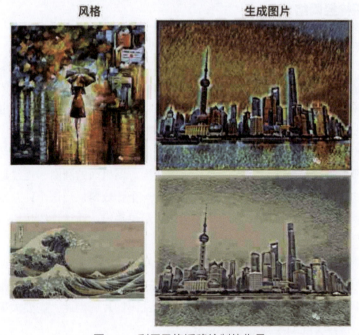

图1-16 利用风格迁移绘制的作品

风格迁移通常包括两个步骤：提取特征和合成图像。在提取特征的过程中，卷积神经网络可以识别图像中的边缘、纹理、颜色等信息，并将这些信息转化为特征图。在合成图像的过程中，卷积神经网络可以将输入图像的内容信息与目标风格进行结合，从而生成具有艺术价值的图像，如图1-17所示。

输入图像

目标风格

生成图像

图1-17 利用风格迁移技术合成图像

风格迁移技术可以改变图像的外观和装饰，使其更加引人注目和独特。在广告、设计和媒体等领域，风格迁移技术可以用于视觉增强和品牌塑造。通过将公司或产品的标志性风格应用到图像中，可以营造出独特的视觉效果，增强品牌的识别度和吸引力。利用风格迁移技术，普通用户也能够参与到艺术创作中来。通过简单的操作，用户可以将自己的照片或绘画转换为不同的艺术风格，创造出个性化的艺术作品。这种互动性和参与感为用户带来了全新的艺术体验，拓展了艺术的受众群体。

1.3.3 生成对抗网络

生成对抗网络GAN是AI绘画模型的另一个核心技术，它可以利用卷积神经网络生成具有高度真实性的图像。生成对抗网络由生成器和鉴别器两个部分组成，生成器可以生成具有艺术价值的图像，鉴别器可以区分真实图像和生成图像。在生成对抗网络的训练过程中，生成器和鉴别器相互对抗，从而不断提高生成器的生成能力和鉴别器的准确率。通过反复训练，生成器可以学习到艺术家的创作风格和图像特征，从而生成具有高度真实性的图像。GAN技术原理图如图1-18所示。

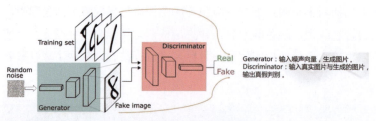

图1-18　GAN技术原理图

1.3.4　深度学习框架

AI绘画模型的开发通常基于深度学习框架，如TensorFlow、PyTorch等。深度学习框架提供了丰富的API接口和计算优化技术，可以简化模型的开发和训练过程，提高模型的性能和效率。深度学习框架通常还提供了预训练的模型和数据集，这可以快速构建和训练AI绘画模型。同时，深度学习框架还支持分布式训练、模型部署等功能，能够满足不同场景下的需求，如图1-19所示。

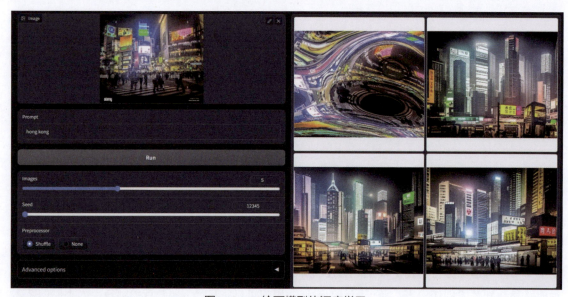

图1-19　AI绘画模型的深度学习

1.4　主流AI绘画平台

随着AI绘画技术以及各大主流AI绘画平台的发展，各种AI绘画平台也陆续出现。本节主要对目前市面上主流和高效的AI绘画平台进行介绍。

1.4.1　Midjourney

Midjourney平台在前面的章节中提到过，自从2022年3月发布以来，Midjourney一直是AI绘画平台中的主流。相较于其他AI绘画工具，Midjourney没有硬件设备要求，无须搭建云服务器或具备开发基础，学习成本极低。绘图者只需要在网页上输入提示关键词（也就是AI画师们所说的"咒语"）后等待几分钟，就能收获令人惊艳的艺术作品，如图1-20所示。

目前Midjourney已经被各行各业应用在工作场景中，除了可以制作艺术插画，绘制广告横幅、海报等运营图像外，它还可以用来制作IP形象、场景、漫画、虚拟人像、直播礼物、勋章等。如果你也想快速上手一款AI绘画工具并将其应用到工作中，Midjourney绝对是目前的最优选择。本书后面的内容也主要以Midjourney为例来讲解AI绘画。Midjourney工具界面如图1-21所示。

图1-20　输入关键词即可生成图片

图1-21　Midjourney工具界面

1.4.2　Stable Diffusion

前面介绍过，Stable Diffusion是由谷歌DeepMind团队开发的一种基于扩散过程的生成模型。与传统的生成模型相比，它采用了更加稳定和可控的扩散过程，从而能够生成高质量的图像。Stable Diffusion生成的图像质量更高、速度更快、成本更低，具体来说，Stable Diffusion能够在消费级显卡上实现DALL·E 2级别的图像生成，而且生成速度比传统生成模型提高了30倍。这使得Stable Diffusion成为当前最先进的生成模型之一，并受到了广泛关注。

2022年8月，Stability AI公司发布了Stable Diffusion绘画平台。它使用来自LAION-5B数据集的512×512图像进行训练，经过数十亿张图像的训练，可以产生与DALL·E 2和Midjourney相当

的结果。仅在发布后的一周，媒体上就涌现了数十个将Stable Diffusion推向全新方向的项目。人们使用一种名为"img2img"的技术取得了意想不到的效果，该技术升级了MS-DOS游戏艺术、将Minecraft图形转换为逼真图形、将《阿拉丁》的场景转换为3D、将童趣涂鸦转换为丰富的插图等，如图1-22所示。

图1-22　利用像素图片生成的AI绘画作品

相较于DALL·E等其他平台，Stable Diffusion完全免费且开源，目前有超过1000种模型可供下载，所有代码均在GitHub上公开，任何人都可以复制使用。在实际工作中应用AI绘画时，图像的精准控制和风格控制是影响绘画生成效果的两个重要因素。Stable Diffusion提供了众多选项供用户"定制化"个人图像，例如更改图像大小、生成图片数量、种子值、采样器等，同时支持prompt（正面提示）和negative prompt（负面提示），能够提高提示中关键词的权重。

除此之外，Stable Diffusion的强大之处还在于能够自定义训练风格模型。如果现有风格无法满足要求，用户可以自己训练特定风格模型。并且除了生成图像外，Stable Diffusion还能用于图像编辑、修复、超分辨率、风格迁移等方面。Stable Diffusion绘画作品如图1-23所示。

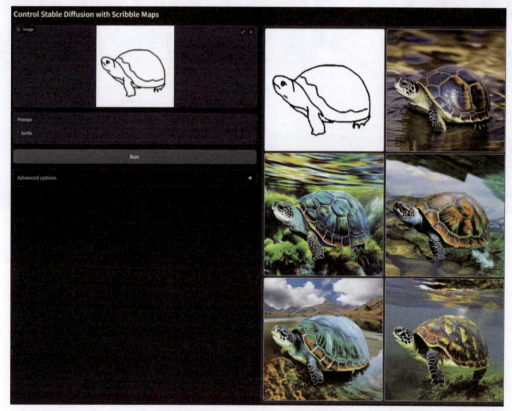

图1-23　Stable Diffusion绘画作品

1.4.3 Draft

Draft是一款支持中文关键词输入的AI绘画工具平台,与其他平台相比,Draft没有过于繁杂的功能,非常适合新手学习AI绘画。用户只需要输入能够描述作品的关键词,便可以快速高效地生成AI绘画作品。像Midjourney和Stable Diffusion这种主流平台,目前采用收费创作模式,而Draft支持免费创作,这对于新手来说是十分友好的。Draft平台"画图"界面如图1-24所示。

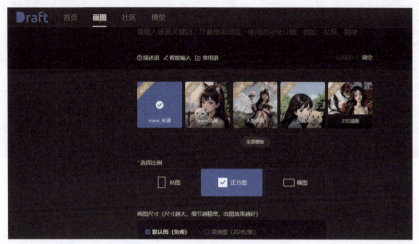

图1-24 Draft平台"画图"界面

1.4.4 文心一格

文心一格是百度公司推出的一款AI艺术和创意辅助平台,是基于文心大模型的文生图系统实现的产品化创新。它于2022年8月19日在中国图象图形大会CCIG 2022上正式发布。文心一格的能力来自百度飞桨深度学习平台、文心大模型等技术支撑。具体而言,文心一格使用了百度文心ERNIE-ViLG 2.0作为AI绘画的大模型基础。ERNIE-ViLG 2.0采用知识增强算法和混合专家扩散模型建模,学习了海量优质文图数据,全面提升了图像生成质量和语义一致性,在文图生成领域取得了全球领先效果。

首先,作为国内研发的AI绘画平台,文心一格全面支持中文关键词创作。在强大的大模型技术基础上,文心一格的AI绘画全流程解决方案,通过语义理解+多画作风格适配+结果优化排序,有效解决了AI绘画技术在实用中的三大难题:需求描述困难、多样化需求强、模型生成结果筛选难,形成了使用更便捷、画作更精美、用户体验更好的特点。

在绘画风格上,文心一格也在不断进行扩充和优化,包括但不限于中国特色的艺术风格,还有用户喜爱的中国风、二次元等。特别是二次元风格的更新,有效兼顾了图片特色和各类主体刻画能力,并独创了基于艺术知识图谱的prompt工程,在模型能力的基础上进一步提升了创作效果。相比其他平台,文心一格的二次元画作实现了更精美、细致的人物描绘,以及更丰富、自然的背景呈现。文心一格的工具界面如图1-25所示。

自文心一格上线以来,持续进行更新,相继推出了全新创作工作台并完成智能推荐、以图生图、二次编辑功能等一系列更新。用户可以通过更简单的描述创作出更优质、精美的画作,这也进一步提升了文心一格使用的便捷性,让新用户更易上手。

图1-25 文心一格的工具界面

1.4.5 网易AI创意工坊

Stable Diffusion绘画平台虽然功能强大,但需要将平台工具部署到本地电脑中,而且对硬件有很高的要求,所以对于新手来说并不友好。网易AI创意工坊恰好解决了这个痛点,它相当于一个搭建在云服务器端的Stable Diffusion平台,用户无须部署、无须安装即可体验Stable Diffusion的全部功能。网易AI创意工坊工具界面如图1-26所示。

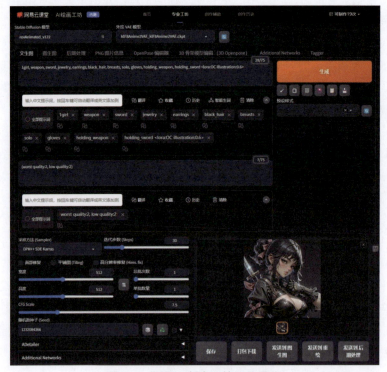

图1-26 网易AI创意工坊工具界面

网易AI创意工坊仅需要通过文字描述就可以生成风格多样的图像，实现人人创作自由和绘画自由。AI创意工坊为设计师提供灵感，并提供设计流程中所需的相关工具。同时，平台预设了众多成品模型，可以帮助用户快速提升创作效率，如图1-27所示。

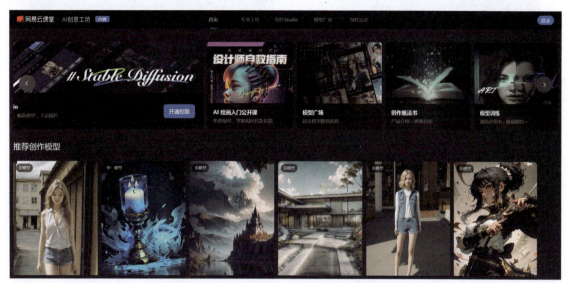

图1-27　网易AI创意工坊平台上的各种成品模型

另外，网易AI创意工坊凭借与网易云课堂的双向依托，向用户提供免费的Stable Diffusion入门教程和应用案例，帮助用户快速掌握AI绘画相关知识。网易AI创意工坊还有付费培训课程，通过专业的实操教学，帮助用户学以致用，这是目前所有AI绘画平台中独一无二的特色服务。

1.4.6　触站AI

触站AI是触站原创画师作品分享平台旗下的AI绘画系统，提供了非常实用的AI自动绘画功能，用户可以通过简单的操作生成各种不同风格的图片，极大地提高了绘画效率和创作灵感。触站AI作为一款AI自动绘画网站，具有以下特点。

（1）快速高效：触站AI的绘画速度非常快，用户只需要输入描述和添加辅助词语，就可以迅速生成一张新的图片，大大提高了绘画效率。

（2）可定制性高：触站AI提供了多种绘画风格和多种辅助词语供用户选择，用户可以根据自己的需要进行定制化操作。

（3）便捷易用：触站AI的操作非常简单易用，用户只需要在输入框中输入描述和添加辅助词语，就可以轻松生成一张新的图片。

（4）自由度高：用户可以根据自己的创意和需求，自由地进行描述和辅助词语的选择，生成符合自己要求的图片。

触站AI深度学习了各种二次元绘画模型，对于二次元动漫作品的绘制具有独到的优势。除此之外，触站AI官网还提供了其他实用的功能。例如，用户可以随时随地访问画廊，欣赏其他用户上传的各种作品。AI绘画支持多种格式的文件导出，用户可以方便地将自己的作品输出为JPEG、PNG、GIF等格式，以便在不同平台上分享和使用。触站AI平台界面如图1-28所示。

图1-28　触站AI平台界面

1.4.7　画颜AI

　　画颜AI写真是一款利用人工智能技术的在线照相馆应用。用户上传照片后，应用通过预训练的AI模型快速生成具有艺术感的写真照片，满足用户个性化的需求。该平台提供多种绘画风格和画布尺寸的选择，让用户能够定制属于自己风格的画作，并轻松分享到社交媒体平台。其高效的创作速度和一站式解决方案，为用户提供了便捷且优质的照片服务体验。画颜AI写真模型如图1-29所示。

图1-29　画颜AI写真模型

　　在线下的写真体验中，普通人一天之内尝试两三套造型便会感到精疲力尽。从妆造的完善到服装的选择，再到最终的拍摄，往往需要投入大量的精力和时间，最终还不一定能挑选出完全令自己满意的照片。AI写真不仅帮助体验者省去了中间耗时耗力的环节，还极大地拓宽了选择上的自由度。通过上传图片进行模型训练后，AI可以为风格统一的模板添加更多细节上的区别，形成独树一帜的个人风格。哪怕是简单的证件照和形象照，也可以匹配多套职业装，外搭不同的配饰。未来，AI摄影可能会逐渐取代照相馆的部分业务项目。

1.4.8 触手AI

触手AI也是一款国内开发的AI绘画平台。除了网页在线平台以外，触手AI专业版提供了多个版本，包括App、微快抖等头部平台小程序，为AI模型训练师、创作者和爱好者提供了广阔的创作空间。触手AI还提供了自主训练模型的功能，用户无须拥有本地显卡服务器，即可轻松训练属于自己的AI模型。此外，用户还可以使用本地图片和生成的作品图片作为训练数据，将创作作品转化为私有模型，实现更个性化和独特的创作效果。训练好的模型可以在"模型管理"中找到，同时在广场上可以找到Lora模型和基础风格模型，用户可以直接应用这些模型。触手AI平台界面如图1-30所示。

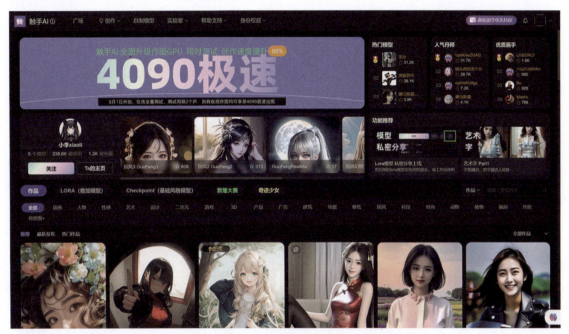

图1-30　触手AI平台界面

1.5 AI绘画技术的应用

随着人工智能技术的不断发展，AI绘画成为一种创新的应用技术。通过机器学习和深度学习算法，AI绘画能够模仿人类的绘画风格，创造出独特的艺术作品。目前AI绘画已经应用于各种不同的领域，包括艺术创作、设计、娱乐产业、教育、医学等领域。

1.5.1 艺术创作领域

AI绘画在艺术创作领域有着广泛的应用。传统的绘画需要艺术家具备丰富的绘画经验和技巧，而AI绘画技术可以帮助普通人创造出令人惊艳的艺术作品。通过训练大量的绘画数据并分析艺术家的创作风格，AI可以模仿并生成类似的绘画作品。艺术家可以利用AI绘画技术作为创作工具，提供新的创作思路和灵感，辅助他们完成创作过程。AI艺术绘画作品如图1-31所示。

图1-31　AI艺术绘画作品

1.5.2　设计领域

　　AI绘画在设计领域也有着重要的应用。对于平面设计师来说，绘制矢量图形是一项基本工作。AI绘画可以通过学习大量的图形数据，自动生成符合设计要求的矢量图形，大大提高了设计效率。此外，AI绘画还可以根据用户提供的设计需求，生成符合要求的设计方案，为设计师提供参考和灵感。除此之外，AI绘画在建筑设计、工业设计等领域也具有重要的应用意义。AI设计作品示例如图1-32所示。

图1-32　AI设计作品示例

1.5.3 娱乐产业领域

AI绘画在娱乐产业中也有着广泛的应用场景。例如，AI绘画可以用于游戏中的场景绘制，为游戏增加美观的画面效果（见图1-33）。AI绘画还可以模拟动画人物的绘制过程，实现自动生成动画角色的功能。此外，AI绘画还可以用于虚拟现实技术中，通过生成逼真的虚拟场景，提供更加身临其境的沉浸式体验。

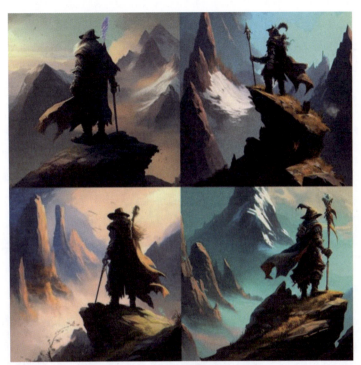

图1-33　AI绘制的游戏原画设计图

1.5.4 教育领域

AI绘画在教育领域也有着广泛的应用。传统的绘画教学需要专业的艺术教师进行指导，而AI绘画可以作为一个辅助工具，帮助学生快速掌握绘画技巧。通过分析学生的绘画过程和结果，AI绘画可以提供针对性的指导和建议，帮助学生不断改进自己的绘画技能。此外，AI绘画还可以为学生提供绘画素材和参考，拓宽他们的艺术视野。

1.5.5 医学领域

AI绘画在医学领域也有着独特的应用。医学图像通常需要通过手工绘制来标注和解读，而AI绘画可以通过学习大量的医学图像数据，自动完成图像标注和解读的任务。AI绘画还可以通过生成逼真的医学图像，帮助医生更好地进行诊断和治疗。

1.6 AI绘画未来发展趋势

在这个数字化、智能化的新时代，人工智能技术的迅猛发展将艺术创作推向了新的高度。特别

是AI绘画技术的崛起，正在引领着艺术市场的新浪潮。AI绘画是一种结合了机器学习和深度学习算法的创作方式，它能够通过分析海量的艺术数据和图像，从中学习并模仿艺术家们的风格和技巧。借助AI绘画，普通用户也可以轻松地创造出令人惊叹的艺术作品，而不再局限于专业艺术家的领域。

随着AI绘画技术的不断发展，它已经在艺术市场上取得了巨大的成功。首先，AI绘画为艺术市场注入了新的活力和创造力。传统艺术形式往往依赖于艺术家的个人创作能力和经验，而AI绘画则通过学习和模仿多个艺术家的作品，将不同风格和技巧融合在一起，创造出全新的艺术形式。这种跨界融合的方式令人耳目一新，吸引了更多年轻艺术爱好者的关注。

AI绘画技术为艺术市场带来了多样性和包容性。传统艺术市场常常受到一些门槛和局限的限制，例如知名度、地域、背景等。而AI绘画则能够让每个人都有机会参与到艺术创作中，无论是职业艺术家还是普通用户，只要有想法、有创意，都能通过AI绘画技术实现自我表达。

此外，AI绘画也为艺术市场带来了更多商业机会和发展空间。随着AI绘画作品越来越受到市场的认可，艺术收藏家和机构开始关注并收购这些作品。同时，艺术市场上也涌现出了一些专门从事AI绘画的创作团队和平台，为艺术家们提供展示和销售作品的平台，推动了整个艺术市场的发展。

然而，AI绘画技术的崛起也带来了一些讨论和争议。一方面，有人担心AI绘画将取代传统艺术家，使他们的创作变得无足轻重。但实际上，AI绘画只是一个工具，真正的艺术创作仍然来自人类的创造力和想象力。另一方面，也有人质疑AI绘画作品的原创性和独特性。尽管AI绘画能够模仿多个艺术家的风格和技巧，但它并不具备独立思考和情感表达的能力。因此，艺术家们在使用AI绘画技术时，仍然需要注入自己的个性和灵感，才能创造出与众不同的作品。AI与人工绘画对比如图1-34所示。

图1-34　AI（左）与人工（右 阮佳绘）绘画对比

总之，互联网时代的艺术崛起已经为我们带来了全新的艺术体验。AI绘画作为其中的一股力量，通过其独特的创作方式和广泛的用户参与性，正在引领着艺术市场的新浪潮。它为艺术创作带来了新的活力和创意，为不同背景和经验的人们提供了平等的机会，同时也为艺术市场带来了更多的商业价值。然而，我们也应该保持警惕，认识到AI绘画技术的局限性，并在创作过程中注入个性和灵感，以保持艺术的独特魅力和美感。

第 2 章 动漫游戏美术设计概论

2.1 动漫游戏美术的概念与风格

动漫游戏美术是指在动画与游戏研发制作中所用到的所有图像视觉元素的统称。通俗地说,凡是动漫游戏中所能看到的一切画面都属于动漫游戏美术的范畴,其中包括:场景、角色、植物、动物、特效、界面等。在动漫游戏制作公司的研发团队中,根据不同的职能又分为原画设定、三维制作、动画制作、关卡地图编辑、界面设计等不同岗位的美术设计师。

动漫游戏产品通过画面效果传递视觉表达,正是因为不同风格的画面表现,才产生了如今各具特色的动漫游戏产品,这其中起到决定作用的就是产品的美术风格。动漫游戏项目在立项后,除了策划和技术问题外,还必须决定使用何种美术形式和风格来表现画面效果,这需要项目组各部门共同讨论决定。

对于动漫作品而言,其美术风格主要由作品的故事背景与视觉画面两方面来决定。故事背景是指动漫作品的剧本情境和基调,比如国产动画《秦时明月》就是一部古代侠客题材的动漫作品,而日本宫崎骏大师的《千与千寻》则是一部基于日本特色的幻想风格的动画作品。不同的故事背景设定决定了各具特色的美术风格。除此之外,还要考虑作品视觉画面的表现效果,根据作品综合考量来选择二维或者三维的动漫表现形式。例如,《秦时明月》就是一部全3D的动画作品(见图2-1),而《千与千寻》则是一部2D动画作品。

图2-1　3D卡通渲染画面风格的《秦时明月》

对于游戏作品的美术风格,要与游戏的主体规划相符,这需要参考策划部门的意见。如果游戏策划中项目描述是一款中国古代背景的游戏,那么就不能将美术风格设计为西式或现代风格。

另外，美术部门对于所选定的游戏风格以及画面表现效果还必须在技术范畴之内，这需要与程序部门协调沟通。如果设想过于天马行空，而现有技术水平却无法实现，那么这样的方案也是不可行的。下面简单介绍游戏美术风格及其分类。

首先，从游戏题材上分为幻想风格、写实风格以及Q版风格。例如，日本FALCOM公司的《英雄传说》系列就属于幻想风格的游戏，游戏中的场景和建筑都要根据游戏世界观的设定进行艺术的想象和加工处理。著名的战争类游戏《使命召唤》则属于写实风格的游戏，其中的美术元素要参考现实生活中的环境，甚至要复制现实中的城市、街道和建筑来制作。而日本的《最终幻想》系列游戏则是介于幻想和写实之间的一种独立风格。Q版风格是指将游戏中的建筑、角色和道具等美术元素的比例进行卡通艺术化的夸张处理，例如Q版角色都是4头身、3头身甚至2头身的比例（见图2-2），Q版建筑通常为倒三角形或倒梯形的设计。如今，大多数网络游戏都被设计为Q版风格，例如《石器时代》《泡泡堂》《跑跑卡丁车》等，其卡通可爱的特点能够迅速吸引众多玩家，风靡市场。

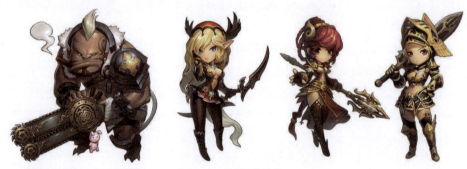

图2-2　Q版游戏角色

其次，从游戏的画面类型来分，游戏画面通常分为像素、2D、2.5D和3D四种风格。像素风格是指游戏画面中由像素图像单元拼接而成的游戏场景，像FC平台的游戏基本都属于像素画面风格，例如《超级马里奥》。

2D风格是指采用平视或者俯视画面的游戏，其实3D游戏以外的所有游戏画面效果都可以统称为2D画面，在3D技术出现以前的游戏都属于2D游戏。为了区分，这里我们所说的2D风格游戏是指较像素画面有大幅度提升的精细2D图像效果的游戏。

2.5D风格又称为仿3D，是指玩家视角与游戏场景成一定角度的固定画面，通常为倾斜45°视角。2.5D风格也是目前较为常用的游戏画面效果（见图2-3），很多2D类的单机游戏或网络游戏都采用这种画面效果，例如《剑侠情缘》《大话西游》等。

3D风格是指由三维软件制作出可以随意改变游戏视角的游戏画面效果，这也是当今主流的游戏画面风格。目前，绝大部分的Java手机游戏都是像素画面，而智能手机和网页游戏基本都是2D或2.5D。大型的MMO（大型多人在线）客户端网络游戏通常为3D或2.5D。

随着科技的进步和技术的提升，游戏从最初的单机发展为网络游戏，画面效果也从像素图像发展为如今的全三维视觉效果。但这种发展并不是遵循淘汰制的规律，即使在目前3D技术大行其道的网络游戏时代，像素和2D画面类型的游戏仍然占有一定的市场份额。例如，韩国NEOPLE公司研发的著名网游《地下城与勇士》（DNF）就是像素化的2D网游（见图2-4），在国内在线人数最多的网游排行前十中，有一半都是2D或2.5D画面的游戏。

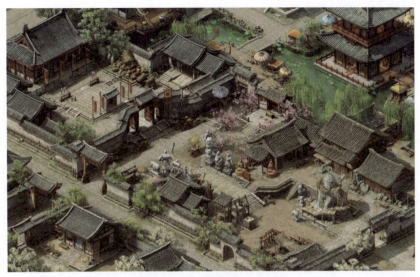

图2-3 2.5D的游戏画面效果

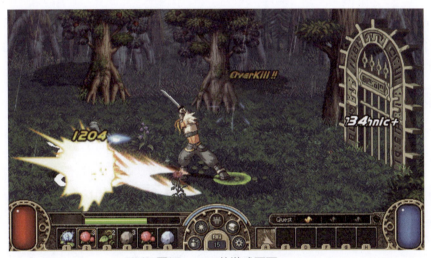

图2-4 DNF的游戏画面

另外,从游戏的世界观背景来区分,游戏美术风格可以被分为西式、中式和日韩风格。西式风格是以西方欧美国家为背景设计的游戏画面美术风格。这里所说的背景不仅指环境场景的风格,它还包括游戏所设定的年代、世界观等游戏文化方面的范畴。中式风格是指以中国传统文化为背景所设计的游戏画面美术风格,这也是国内大多数游戏常用的画面风格。日韩风格是一个笼统的概念,主要指日本和韩国游戏公司制作的游戏画面美术风格,他们多以幻想题材来设定游戏的世界观,并且善于将西方风格与东方文化相结合,所创作出的游戏都带有鲜明的特色,我们将这种游戏画面风格定义为日韩风格。

育碧公司的著名次世代动作单机游戏《刺客信条》和暴雪公司的《魔兽争霸》都属于西式风格,中国台湾大宇公司著名的"双剑"系列——《仙剑奇侠传》和《轩辕剑》属于中式风格(见图2-5),而韩国Eyedentity Games公司的3D动作网游《龙之谷》则属于日韩风格的范畴。

图2-5 带有浓郁中国风的《轩辕剑》游戏场景

2.2 电脑动画的制作流程

CG技术的发展催生了3D动画制作行业的兴起,全3D立体化的表现形式成为日后动画制作的主流方向。除此之外,CG技术对于传统二维动画制作行业也产生了重大的变革。本节主要介绍当下CG时代的2D动画和3D动画的整体制作流程。

2.2.1 2D动画的制作流程

图2-6就是传统二维动画的制作流程图,整体分为制作前期、制作中期和制作后期三大阶段,下面分别进行具体介绍。

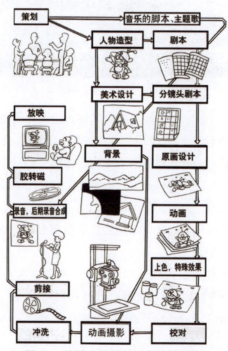

图2-6 传统二维动画的制作流程图

动画制作前期是一部动画片的起步阶段,前期准备充分与否尤为重要,通常需要主创人员(编剧、导演、美术设计、音乐编辑)对剧本的故事、剧作的结构、美术设计的风格、场景的设置、人物造型(相当于演员的选择)、音乐风格等一系列问题进行反复的探讨和商榷。首先需要有一个构思完整、结构出色的文学剧本,接着需要有详尽的文字分镜头剧本、完整的音乐脚本和主题歌。然后,根据文学剧本和导演的要求确立美术设计风格,设计主场景和人物造型。当美术设计风格和人物造型确立后,再由导演将文字分镜头剧本形象化,绘制画面分镜头台本。

动画分镜头台本的绘制,是导演将文字分镜头剧本的文字转化为镜头画面,将故事和剧本视觉化、形象化的过程。这不仅仅是简单的图解,而是一种具体的再创作(见图2-7)。分镜头台本是一部动画片绘制和制作的主要依据,中后期所有的环节都依据这份画面分镜头台本进行,都必须严格遵守台本的要求。

图2-7 动画分镜头台本

动画制作中期的主要任务是具体绘制和检验等工作。具体来说,包括设计稿、原画、动画和背景的绘制、检查及校对等。中期是动画片制作的关键阶段,也是工作量和人员投入最多的环节,需要参与绘制的人员具备较高的绘画基本功和艺术修养,以及创造力、责任心和极大的耐心与毅力。

设计稿是根据动画片画面分镜头台本中每个镜头的小画面放大、加工的铅笔画稿,是动画设计和绘景人员进行绘制的依据。设计稿分为角色设计稿和背景设计稿(见图2-8)。角色设计稿按照确定的规格画出角色在画面中的起止位置及运动轨迹,角色的主要动态和表情,以及角色与背景的关系。简单镜头一般只画一张角色设计稿,复杂镜头画两张或两张以上角色设计稿。背景设计稿按照规定的规格画出景物的具体造型、角度、光影方向,以及移动或推拉镜头的起止位置。有前层的要分开绘制或用红色标出,有对位线的地方要用红线标出。动画中的背景是指动画画面中角色所处的环境,可采用铅笔画、水彩画、水粉画、油画、中国画等多种表现形式在画纸或赛璐珞片上绘制,有单层背景和多层背景之分。

动画制作中期工作量巨大,环节复杂,人员众多,因此,一个高效的、懂得动画片制作流程且具有责任心的制片和制作监督是必不可少的。制片的任务是协调动画制作前、中、后三个阶段的工作,监督各流程以及各工种的进度,并与前期的导演和其他主创人员以及后期制作人员就

成本控制、艺术和技术等问题达成一致而有效的协议，从而确保整部动画片的制作周期和成本核算。

图2-8　动画场景设计线稿

动画制作后期是动画片制作的收尾阶段，其质量的优劣直接关系到动画片的最终播放效果。这一部分的工作主要是将中期完成的画稿进行上色、校色，并与背景一同进行拍摄（胶片工艺）、扫描合成（电脑工艺），以及完成最终剪辑、配音、配乐等工作。

在传统二维动画制作中，后期通常利用胶片拍摄来完成，这与早期电影的制作原理相同。一般采用传统手工描线、上色等工艺。首先需要大量的透明胶片（即赛璐珞片），描线工人先将已经校对好的原画和动画画稿用黑色或彩色墨水按原样描到赛璐珞片上，待干后再在反面用毛笔蘸上专门的动画颜料进行上色。待全部颜色干透后，将赛璐珞片翻过来使用。

随着电脑CG技术的不断完善和后期特技的迅猛发展，传统的手工上色和繁复的胶片特技拍摄已逐渐或完全退出动画后期领域。目前国际上普遍使用的后期动画制作软件包括Adobe的After Effects等，它具有上色便捷、速度快、效率高、色彩漂亮等特性，对于大规模生产起了重要的推动作用。同时使用一系列已经编排完善的特技程序来处理动画片中的特技镜头，也简化了以往的动画特技拍摄中的工作强度和难度，使叠化、淡出、淡入、闪光、流光、变焦等特技成为最基本的技巧，增加了后期制作的方便与快捷。

此外，CG技术的引入也使得传统二维动画制作的后期有了很大变化。之前我们讲过，动画的背景、原画和动画这三个过程都需要手工绘画，这个阶段工作量最大、最复杂，每一集动画大约需要完成几千张画稿。在绘制原画和动画时，要利用专门的透写台，透写台的下部是一个灯箱，灯箱上面覆盖一片毛玻璃或亚克力板。当将多张重叠的动画纸放在毛玻璃或亚克力板上后，打开灯箱开关，此时光线会透过毛玻璃或亚克力板而映射在动画纸上。这样一来，就可以清楚地透视多张重叠的动画纸上的图像线条，从而画出它们之间的分解动作，即动画（见图2-9）。

传统的动画绘制不仅过程烦琐，而且还耗费大量的纸材、颜料等，同时还具有不可修改等缺点。在引入CG技术后，这一系列过程都可以通过电脑来完成，可以利用 MetaCreations公司的Painter软件创作出各种类型的背景图像，如水粉背景、水彩背景、油画背景等，利用Adobe公司的Photoshop软件可以绘制各种人物造型。而且通过电脑数位板的压力感应完美模拟纸上作业的手感和各种笔触，极大地节省了资源和制作时间，提高了工作效率。

图2-9 利用透写台进行动画绘制

2.2.2 3D动画的制作流程

三维动画的制作是以多媒体计算机为工具，综合文学、美术学、动力学、电影艺术等多学科的产物。与传统二维动画相比，3D动画的整个制作流程都离不开电脑，制作中期的所有内容都必须依靠三维制作软件来完成，后期也是通过后期处理软件来整体合成。但从整体来看，一个3D动画项目的整体执行和运作流程与传统动画的整体流程框架并没有完全脱离，总的来说，也分为前期制作、中期制作以及后期合成三大阶段。

在制作前期，首先要进行项目整体策划，这其中就包括完成动画的故事背景设定以及影视文学剧本的创作。文学剧本是动画片的基础，要求将文字表述视觉化，即剧本所描述的内容可以用画面来表现，不具备视觉特点的描述（如抽象的心理描述等）是不允许的。之后要进行概念设计，根据剧本进行大量资料收集和概念图设计，为影片创作确定风格，随后绘制出角色造型设计、场景设计及色彩气氛图等。

角色造型设计包括人物造型、动物造型等设计，设计内容包括角色的造型设计与动作设计。造型设计的要求比较严格，包括标准造型、转面图、结构图、比例图、道具服装分解图等（见图2-10）。通过角色的典型动作设计（如几幅带有情绪的角色动作）体现角色的性格和典型动作，并且附以文字说明来实现。造型可适当夸张，要突出角色特征，运动合乎规律。场景设计是整个动画片中景物和环境的来源，比较严谨的场景设计包括平面图、结构分解图、色彩气氛图等，通常用一幅图来表达。

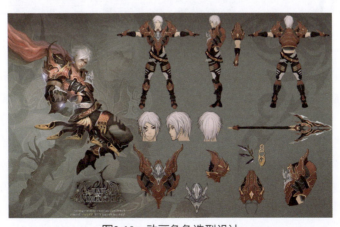

图2-10 动画角色造型设计

与二维动画的制作相同，在创作前期最重要的一个步骤就是要创作出动画分镜头脚本。分镜头脚本的形式通常是图片加文字，表达的内容包括镜头的类别和运动、构图和光影、运动方式和时间、音乐与音效等。其中每个图画代表一个镜头，文字用于说明镜头长度、人物台词及动作等内容。根据文字剧本和概念设计进行的实际分镜头制作，手绘图画构筑出画面，解释镜头运动，并将其制作成动态分镜头脚本，配以示例音乐并剪辑到合适时间，讲述情节为后续三维制作提供参考。

接下来就进入中期制作阶段，这一阶段主要是根据前期设计，在计算机中通过三维制作软件制作出动画片段。制作流程包括建模、材质、贴图、灯光、动画、摄影机控制、渲染等。

建模是动画师根据前期的造型设计，通过三维建模软件在计算机中绘制出角色模型。这是三维动画中非常繁重的一项工作，需要出场的角色和场景中出现的物体都要进行建模。建模的灵魂是创意，核心是构思，源泉是美术素养。通常使用的建模软件有3ds Max、Softimage、Maya等。材质就是赋予模型生动的表面特性，具体体现在物体的颜色、透明度、反光度、光泽强度、自发光及粗糙程度等特性上。贴图是指把二维图片通过软件的计算贴到三维模型上，形成表面细节和结构。灯光是指在三维软件场景中最大限度地模拟自然界的光线类型和人工光线类型，三维软件中的灯光一般有泛光灯（如太阳、蜡烛等四面发射光线的光源）和聚光灯（如探照灯、电筒等有照明方向的光源）。

在完成建模、材质、贴图以及灯光等制作工作后，在进行3D动画的制作前，还需要完成3D动画分镜头脚本的制作。3D动画分镜头脚本与2D动画分镜头脚本性质基本相同，不同的是3D分镜头脚本是用3D模型根据剧本和分镜头脚本制作出的Layout（3D分镜头脚本），其中包括软件中摄像机机位摆放安排、基本动画、镜头时间定制等，如图2-11所示。

图2-11　3D分镜头脚本

之后就要开始进行摄影机控制以及动画的制作。摄影机控制是指依照摄影原理在三维动画软件中使用摄影机工具，实现分镜头剧本设计的镜头效果。画面的稳定、流畅是使用摄影机的第一要素，摄影机功能应根据情节需要使用，并非任何时候都使用。摄影机位置的变化也能使画面产生动态效果。

动画制作是根据3D分镜头脚本与动作设计，运用已设计的造型，在三维动画软件中制作出一个个动画片段。动作与画面的变化通过关键帧来实现，设定动画的主要画面为关键帧，关键帧之间的过渡由计算机来完成。三维软件通常将动画信息以动画曲线来表示。动画曲线的横轴是时间（帧），竖轴是动画值，可以从动画曲线上看出动画设置的快慢、急缓、上下跳跃。例如，3ds Max的动画曲线编辑器。三维动画的动作制作是一门技术，其中人物说话的口型变化、喜怒哀乐

的表情、走路动作等，都要符合自然规律，制作要尽可能细腻、逼真。因此，动画师需要专门研究各种事物的运动规律。对于人物动作变化，系统提供了骨骼工具，通过蒙皮技术，将模型与骨骼绑定，以产生符合人类运动规律的动作。

最后进入3D动画的后期制作阶段，在后期首先要将制作完成的动画片段在三维软件中进行渲染。渲染是指根据场景的设置以及赋予物体的材质、贴图、灯光等，由程序绘制出一幅完整的画面或一段动画。三维动画必须经过渲染才能输出，渲染是由渲染器完成的。渲染器有线扫描方式（Line scan）、光线追踪方式（Ray tracing）以及辐射度渲染方式（Radiosity）等，其渲染质量依次递增，所需时间也相应增加。常用的3D动画渲染器有Autodesk公司的Arnold和Chaos Group公司的V-Ray等。

最后，我们可以通过后期处理软件将之前所做的动画片段、特效等素材，按照分镜头剧本的设计，通过非线性编辑软件的编辑、剪辑，并配上背景音乐、音效以及各种人声等，完成最终3D动画的制作。

2.2.3　AI对动漫领域的影响和改变

2023年1月，Netflix、WIT STUDIO与rinna株式会社合作制作的短片动画《狗与少年》讲述了一个温情的故事。小男孩偶然救下了一只机械小狗，并与它结下了深厚的友谊。但因为突然爆发的战争，一人一狗被迫分离。小狗苦苦等待男孩几十年后，年老的小男孩终于找到了小狗，他们最终团聚了。

在这部短片中，制作团队大胆地运用AI技术辅助背景绘制。在短片制作中，背景制作采用了AI加人工的工作流程，首先由人绘制背景的构图，然后由AI生成细节，再利用AI对已生成的图片进行细化。经过两次细化，AI生成的背景仍然出现细节模糊、毛躁的问题，难以直接用于实际使用。因此，最后还需要画师对背景图进行手工修复。《狗与少年》动画画面如图2-12所示。

图2-12　《狗与少年》动画画面

另一个AI动画的代表作品是由美国视频制作团队Corridor Crew创作的《剪刀石头布》。该动画于2023年2月上线，仅三天播放量就达到了150万以上，引发了大量关注。该动画讲述了两个王子通过剪刀石头布的游戏来争夺王位继承权的故事。在对战过程中，两人相互揣测对方的心理，进行激烈的交锋。随着斗争的进行，一系列阴谋逐渐显现。

本片首先由演员在绿幕前进行表演，并录制了相关视频。同时，利用Unity等工具制作3D背景和其他物品素材。然后，将录制的视频和制作的背景剪辑到一起，最后逐帧导出，让AI工具去逐

帧生成图片，最终变成了现在观众所看到的样子。因此，动画中的角色形象实际上与真实演员的形象非常相似，如图2-13所示。

图2-13 《剪刀石头布》中的角色形象

人工智能时代早已到来，它从创作和传播两方面给动画片的产生方式带来了变革。虽然人工智能并不会代替真正的人类动画师，但却从某种程度上迫使他们改变原来的工作方式。AI技术对动画制作的影响是深远的，从提高制作效率到强调创造力和独特性的重要性，都是值得深入探讨的话题。

首先，AI技术可以有效提高动画制作效率。传统的动画制作需要大量的人力、物力进行各个环节的工作，如手工绘制、上色、特效制作等。而AI技术通过深度学习等方式，可以自动化处理和优化大量素材，快速生成高质量的动画素材，例如角色模型、场景模型、特效模型等。这样，就大大提高了制作效率，缩短了制作周期，使动画制作变得更加高效。AI设计的动漫角色如图2-14所示。

图2-14 AI设计的动漫角色

其次，AI技术的应用也使得动画作品更加多样化和富有创意。AI可以学习和模仿各种艺术表达形式，使得动画作品可以突破传统思维的限制，开拓新的创作领域。例如，AI可以生成独特的角色形象、创新的场景设计、意想不到的剧情发展等，这些都让观众能够欣赏到更多种类的艺术表达形式。

随着技术的不断进步，AI将能够更加准确地理解和模拟人类的情感和表情。这意味着我们可以创造出更加真实、生动的角色形象，让观众更好地与其产生情感共鸣。此外，AI还可以在故事创作中提供更多的创意和想法，帮助创作者打破传统思维的局限，开拓新的创作领域。

在未来,"人机合作"将会成为动画创作和传播的主要途径。人工智能承载了科技创新的巨大能量,不断地刷新着人们对未来动画的认知。在动画创作方面,人工智能已经从剧本创作与改编、角色与场景造型设计、角色运动等方面开始辅助人类进行动画生产,将人类最大限度地从体力劳动和重复性劳动中解放出来。同时,在动画传播方面,人工智能也不断地从用户分析、宣传策略和传播效果评估等方面辅助人们进行工作。尽管目前的人工智能技术在全过程自动生成动画片方面还存在一些技术难点,但是可以预见的是,随着大数据、深度学习和语音图像识别技术的进步,人工智能将进一步为动画创作和传播带来新的发展机遇。

尽管AI技术在动画制作中具有巨大的潜力,我们也不能忽视人类的创造力和独特性的重要性。AI只是一种工具,它能够辅助人类创作,却无法完全替代人类的创造力。在未来的发展中,我们需要找到更好的平衡点,让AI和人类的合作更加和谐,共同创造出更加优秀和引人入胜的动画作品。

2.3 游戏的研发制作流程

随着软硬件技术的发展,电脑游戏和电子游戏的开发设计变得越来越复杂。游戏的制作再也不是以前仅凭几个人的力量在简陋的地下室里就能完成的工作。现在的游戏制作领域更加趋于团队化、系统化和复杂化。对于一款游戏的设计开发,尤其是三维游戏,动辄就需要几十人的研发团队,通过细致的分工和协调的配合,最终才能制作出一款完整的游戏作品。因此,在进入游戏制作行业前,全面地了解游戏制作中的职能分工和制作流程是非常必要的。这不仅有助于提升游戏设计师的全面素质,而且对日后进入游戏制作公司和融入游戏研发团队都起到了至关重要的作用。下面我们就针对游戏公司内部以及游戏产品的整体制作流程进行讲解和介绍。

2.3.1 游戏公司的部门构架

图2-15是一般游戏研发公司的职能构架图。从主体来看,公司主要下设市场部、研发部和管理部三大部门,而其中体系最为庞大和复杂的是研发部,这也是游戏公司最核心的部门。研发部下设测试部和制作部,制作部根据不同的技术分工又分为企划部、美术部、程序部等,而每个部门下有更加详细的职能划分。下面我们就针对这些职能部门进行详细介绍。

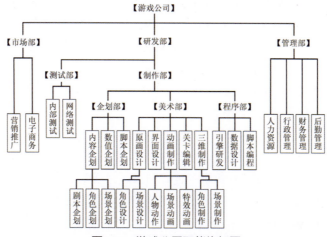

图2-15 游戏公司职能构架图

1.市场部

虚拟游戏属于文化、艺术与科技的产物，但在这之前，虚拟游戏首先作为商品而存在，这就决定了游戏离不开商业推广和市场化的销售，所以在游戏公司中市场部是相当重要的一个部门。

市场部主要负责对游戏产品市场数据进行研究、游戏市场化的运作、广告营销推广、电子商务、发行渠道及相关的商业合作等工作内容。这一系列工作首先要建立在对自己公司产品深入了解的基础上，通过自身产品的特色挖掘游戏的宣传点。其次还需要充分了解游戏的用户群体，抓住消费者的心理，了解用户的文化层次、消费水平等，针对性地研究宣传推广方案，只有这样才能实现全面、成功的市场推广。

游戏公司市场部门下通常还设有客户服务部，简称客服部。客服部主要负责解决玩家用户在游戏过程中遇到的各种问题，是游戏公司与用户沟通交流的直接平台，也是对游戏的售后质量起到保证的关键环节。现在越来越多的游戏公司将客服作为游戏运营中的重要环节，只有全心全意地为用户做好服务工作，才能让游戏产品获得更多的市场认可。

2.研发部

游戏公司中的研发部是整个公司的核心部门，从整体来看，主要分为制作部和测试部两个部门，其中制作部集中了研发团队的核心力量，属于游戏制作的主体团队，制作部下设企划部、程序部和美术部三大部门，这种团队构架在业内被称为"Trinity（三位一体）"，或者"三驾马车"。

企划部在游戏制作中负责游戏整体概念和内容的设计与编写，其中包括资源企划、文案企划、关卡企划、系统企划、数值企划、脚本企划、运行企划等职位和工种。程序部负责解决游戏内的所有技术问题，其中包括游戏引擎的研发、游戏数据库的设计与架构、程序脚本的编写、游戏技术问题的解决等方面。美术部负责游戏的视觉效果表现，包括角色原画设计师、场景原画设计师、UI美术设计师、游戏动画师、关卡编辑师、三维角色设计师、三维场景设计师等职位。

除了制作部外，研发部中还包括测试部。游戏测试与其他程序软件测试一样，测试的目的是为了发现游戏中存在的缺陷和漏洞。游戏测试需要测试人员按照产品行为描述来实施，产品的行为描述除了游戏主体源代码和可执行程序外，还包括书面的规格说明书、需求文档、产品文件、用户手册等。

游戏测试工作主要包括内部测试和网络测试，内部测试是游戏公司的专职测试员对游戏进行的测试和检测工作，它伴随整个游戏的研发过程，属于全程式职能分工。网络测试是在游戏研发最后阶段，通过招募大量网络用户来进行半开放式的测试工作，通常包括Alpha测试、Beta测试、封闭测试和公开测试四个阶段。测试部虽然没有直接参与游戏的制作，但对于游戏产品整体的完善起到了不可或缺的作用，一款成熟的游戏产品往往需要大量的测试人员，反过来说，测试部工作的细致程度也直接决定了游戏的品质。

3.管理部

游戏公司中的管理部属于公司基础构架的一部分，其职能与其他各类公司中的管理部相同，公司管理部为公司整体的发展和运行提供了良好的保障。通常来说，公司管理部主要下设行政部、财务部、人力资源部（HR）、后勤部等。其中行政部主要围绕公司的整体战略方针和目标展开工作，部署公司的各项行政事务，包括企业文化管理、制定各项规章制度、对外联络、对内协调沟通、安排各项会议、管理公司文件文档等。财务部主要负责公司财务部分的整体运行和管

理，包括公司财务预算的拟定、财务预算管理、对预算情况进行考核、资金运作、成本控制、员工工资发放等。人力资源部主要依据公司的人事政策，制定并实施有关聘用、定岗、调动、解聘的制度，负责公司员工劳动聘用合同书的签订，对新员工进行企业制度培训及企业文化培训，同时负责对员工进行绩效考核等。后勤部主要负责公司各类用品的采购，管理公司的资产以及各项后勤保障工作。

2.3.2 游戏美术的职能划分

1. 游戏美术原画师

游戏美术原画师是指在游戏研发阶段负责游戏美术原画设计的人员。在实际游戏美术元素制作前，首先要由美术团队中的原画设计师根据策划的文案描述进行原画设定的工作。原画设定是对游戏整体美术风格的设定和对游戏中所有美术元素的设计绘图，从类型上来分，游戏原画设定又分为概念类原画设定和制作类原画设定。

概念类游戏原画是指原画设计人员针对游戏策划的文案描述进行整体美术风格和游戏环境基调设计的原画类型，如图2-16所示。原画师会根据策划人员的构思和设想，对游戏中的环境、场景和角色进行创意设计和绘制。概念原画不需要绘制得非常精细，但要综合考虑游戏的世界观背景、剧情、环境色彩、光影变化等因素，以确定游戏整体的风格和基调。相对于制作类原画的精准设计，概念类原画更加笼统，这也是将其命名为概念原画的原因。

图2-16 游戏场景概念原画

在概念原画确定之后，游戏的基本美术风格就确立了。接下来，就要进入实际的游戏美术制作阶段，这就需要首先开始制作类原画的设计和绘制。制作类原画是指对游戏中美术元素的细节进行设计和绘制的原画类型，它又细分为场景原画、角色原画（见图2-17）和道具原画，分别负责游戏场景、游戏角色以及游戏道具的设定。制作类原画不仅要在整体上表现出清晰的物体结构，还要对设计对象的细节进行详尽的描述，这样才能便于后期美术制作人员进行实际美术元素的制作。

图2-17　游戏角色原画设定图

游戏美术原画师需要有扎实的绘画基础和美术表现能力，要具备很强的手绘功底和美术造型能力，同时能熟练运用二维美术软件对文字描述内容进行充分的美术还原和艺术再创造。其次，游戏美术原画师还必须具备丰富的创作想象力。因为游戏原画与传统的美术绘画创作不同，游戏原画并不要求对现实事物的客观描绘，它需要在现实元素的基础上进行虚构的创意和设计，所以天马行空的想象力也是游戏美术原画师不可或缺的素质和能力。另外，游戏美术原画师还必须掌握其他相关学科的一定理论知识。比如，拿游戏场景原画设计来说，如果要设计一座欧洲中世纪哥特风格的建筑，那么就必须要具备一定的建筑学知识和欧洲历史文化背景知识。对于其他类型的原画设计来说也同样如此。

2. 二维美术设计师

二维美术设计师是指在游戏美术团队中负责平面美术元素制作的人员，这是游戏美术团队中不可或缺的职位。无论是2D游戏项目还是3D游戏项目，都必须要有二维美术设计师参与制作。

所有与2D美术相关的工作都属于二维美术设计师的工作范畴。严格来说，游戏原画师也是二维美术设计师，同样，UI界面设计师也可以算作二维美术设计师。在游戏二维美术设计中，游戏原画师和UI界面设计师都属于设计类的岗位，除此之外，二维美术设计师更多的是负责实际制作类的工作。

通常，游戏二维美术设计师要根据策划的描述文案或者游戏原画设定来进行制作。在2D游戏项目中，二维美术设计师主要负责制作游戏中的各种美术元素，包括游戏平面场景、游戏地图、游戏角色形象以及游戏中用到的各种2D素材。例如，在像素或2D类型的游戏中，游戏场景地图是由一定数量的图块（Tile）拼接而成的，其原理类似于铺地板。每一块Tile中包含不同的像素图形，通过不同Tile的自由组合拼接，就构成了画面中不同的美术元素。通常来说，在平视或俯视2D游戏中的Tile是矩形的，而在2.5D的游戏中Tile是菱形的（见图2-18）。二维美术设计师的工作就是负责绘制每一块Tile，并利用组合制作出各种游戏场景素材。

对于像素或2D游戏中的角色来说，通常我们看到的角色行走、奔跑、攻击等动作都是利用关键帧动画来制作的。通过分别绘制出角色每一帧的姿态图片，然后将所有图片连续播放就实现了角色的运动效果。以角色行走为例，不仅要绘制出角色行走的动态，还要分别绘制不同方向行走的姿态，通常来说包括上、下、左、右、左上、左下、右上、右下等八个方向的姿态（见图2-19）。所有动画序列中的每一个关键帧的角色素材图都是需要二维美术设计师来制作的。

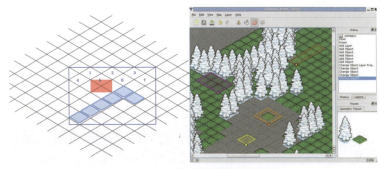

图2-18 二维游戏场景的制作原理

图2-19 2D游戏角色行走序列素材图

在3D游戏项目中，二维美术设计师主要负责平面地图的绘制、角色平面头像的绘制以及各种模型贴图（见图2-20）的绘制等。

图2-20 3D角色模型贴图

另外，游戏UI设计也是游戏二维美术设计中不可或缺的工作内容。所谓UI，即User Interface（用户界面）的简称，UI设计则是指对软件的人机交互、操作逻辑、界面美观的整体设计。具体

到游戏制作来说,游戏UI设计通常是指游戏画面中的各种界面、窗口、图标、角色头像、游戏字体等美术元素的设计和制作,如图2-21所示。好的UI设计不仅让游戏画面变得有个性、有风格、有品位,还要让游戏的操作和人机交互过程变得舒适、简单、自由和流畅。

图2-21　游戏UI设计

3.三维美术设计师

三维美术设计师是指在游戏美术团队中负责3D美术元素制作的人员。三维美术设计师这一岗位是在3D游戏出现后才发展出来的,同时也是3D游戏开发团队中的核心制作人员。在三维游戏项目中,三维美术设计师主要负责各种三维模型的制作以及角色动画的制作。

对于一款三维电脑游戏来说,最主要的工作量是对三维模型的设计和制作,包括三维场景模型、三维角色模型以及各种游戏道具模型等。除了在制作前期需要基础三维模型提供给Demo的制作,在中后期更需要大量的三维模型来充实和完善整个游戏主体内容。因此,在三维游戏制作领域,有大量的人力资源被要求分配到这个岗位,这些人员就是三维模型师。三维美术设计师要求具备较高的专业技能,不仅要熟练掌握各种复杂的高端三维制作软件,更要有极强的美术塑形能力(见图2-22)。在国外,专业的游戏三维美术师大多都是美术雕塑系或建筑系出身。除此之外,三维美术设计师还需要具备大量的相关学科知识,如建筑学、物理学、生物学、历史学等。

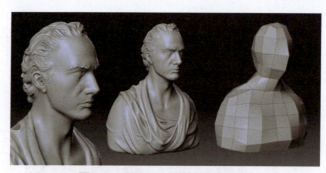

图2-22　利用ZBrush雕刻角色模型

除了三维模型师外,三维美术设计师还包括三维动画师。这里所谓的动画制作并不是指游戏片头动画或过场动画等预渲染动画内容的制作,而主要是指游戏中实际应用的动画内容,包括角色动作和场景动画等。角色动作主要指游戏中所有角色(包括主角、NPC、怪物、BOSS等)的动作流程,游戏中每一个角色都包含大量已经制作完成的规定套路动作,通过不同动作的衔接组合就形成了一个个具有完整能动性的游戏角色,而玩家控制的主角的动作中还包括大量人机交互内容。三维动画师的工作就是负责每个独立动作的调节和制作,例如角色的跑步、走路、挥剑、释

放法术等(见图2-23)。场景动画主要指游戏场景中需要应用的动画内容,比如流水、落叶、雾气、火焰等这样的环境氛围动画,还包括场景中指定物体的动画效果,例如门的开闭、宝箱的开启、触发机关等。

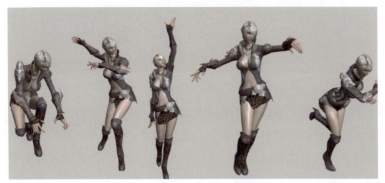

图2-23　三维角色动作调节

4.游戏特效美术师

一款游戏产品除了基本的互动娱乐体验外,还非常注重整体的声光视觉效果。游戏中的光影效果就属于游戏特效的范畴。游戏特效美术师负责丰富和制作游戏中的各种光影视觉效果,包括角色技能(见图2-24)、刀光剑影、场景光效、火焰闪电以及其他各种粒子特效等。

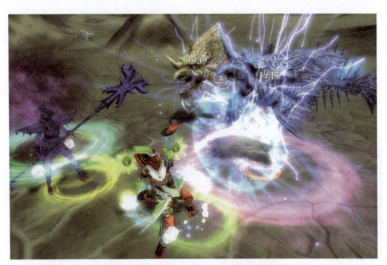

图2-24　游戏中角色华丽的技能特效

游戏特效美术师在游戏美术制作团队中具有一定的特殊性,既难以将其归类为二维美术设计人员,也难以将其归类为三维美术设计人员。因为游戏特效的设计和制作同时涉及二维和三维美术的范畴,另外在具体的制作流程上又与其他美术设计有所区别。

对于三维游戏特效制作来说,首先要利用3ds Max等三维制作软件创建粒子系统,然后将事先制作的三维特效模型绑定到粒子系统上。接着还要针对粒子系统进行贴图的绘制,贴图通常需要制作成带有透明效果的Alpha贴图。有时还需要制作贴图的序列帧动画。之后还要将制作完成的素材导入游戏引擎特效编辑器中,对特效进行整合和细节调整。如果是制作角色技能特效,还要根据角色的动作提前设定特效施放的流程,如图2-25所示。

图2-25　角色技能特效设计思路和流程图

对于游戏特效美术师来说，不仅要掌握三维制作软件的操作技能，还要深入研究三维粒子系统，同时还要具备良好的绘画功底和修图能力，此外还要掌握游戏动画的设计和制作。所以，游戏特效美术师是一个具有复杂性和综合性的游戏美术设计岗位，是游戏开发中不可或缺的职位，同时门槛也比较高，需要从业者具备高水平的专业能力。在一线的游戏研发公司中，游戏特效美术师通常都是具有多年制作经验的资深从业人员，相应地，薪水待遇也高于其他游戏美术设计人员。

5. 地图编辑美术师

地图编辑美术师是指在游戏美术团队中利用游戏引擎地图编辑器来编辑和制作游戏地图场景的美术设计人员，也被称为地编设计师。在成熟的三维游戏商业引擎普及之前，在早期的三维游戏开发中，游戏场景所有美术资源的制作都是在三维软件中完成的，包括场景道具、场景建筑模型，甚至包括游戏中的地形山脉，都是利用模型来制作的。一个完整的三维游戏场景包括众多的美术资源，所以用这样的方法来制作的游戏场景模型会产生数量巨大的多边形面数，如图2-26所示，这样一个场景用到了15万个模型面数。这不仅使得载入游戏的过程十分烦琐，而且制作过程本身也给三维软件带来了巨大的负载，经常会出现系统崩溃、软件退出的现象。

图2-26　利用三维软件制作的大型山地场景

随着技术的发展，进入游戏引擎时代后，以上所有问题都得到了完美的解决。游戏引擎编辑器不仅可以帮助我们制作出地形和山脉的效果，除此之外，水面、天空、大气、光效等以往难以

利用三维软件制作的元素，现在都可以通过游戏引擎来完成。尤其是对于野外游戏场景的制作，我们只需要利用三维软件来制作独立的模型元素，其余80%的场景工作任务都可以通过游戏引擎地图编辑器来整合和制作。负责这部分工作的美术人员就是地图编辑美术师。

地图编辑美术师利用游戏引擎地图编辑器制作游戏地图场景，主要包括以下几方面内容。

（1）场景地形地表的编辑和制作。

（2）场景模型元素的添加和导入。

（3）游戏场景环境效果的设置，包括日光、大气、天空、水面等方面。

（4）游戏场景灯光效果的添加和设置。

（5）游戏场景特效的添加与设置。

（6）游戏场景物体效果的设置。

其中，大量的工作时间都集中在游戏场景地形地表的编辑和制作上，利用游戏引擎编辑器制作场景地形实际上分为两大部分——地表和山体。地表是指游戏虚拟三维空间中起伏较小的地面模型，而山体则是指起伏较大的山脉模型。地表和山体是对引擎编辑器所创建同一地形的不同区域进行编辑制作的结果，两者是统一的整体，并不对立存在。

引擎地图编辑器制作山脉的原理是将地表平面划分为若干分段的网格模型，然后利用笔刷进行控制，实现垂直拉高形成的山体效果或者塌陷形成的盆地效果。接着，再通过类似于Photoshop的笔刷绘制方法来对地表进行贴图材质的绘制，最终实现自然的场景地形效果，如图2-27所示。

图2-27　利用引擎地图编辑器制作的地形山脉

如果要制作高耸的山体，往往需要借助三维模型来实现。场景中海拔较高的山体部分通过三维模型来制作，然后将模型放置在地形山体之上，两者相互配合，实现了很好的效果（见图2-28）。另外，在某些场景中，地形也起到了衔接的作用。例如，让山体模型直接坐落在海水中，模型与水面相接的地方可能会显得生硬。通过利用起伏的地形包围住山体模型，就能利用地表的过渡与水面进行自然的衔接。

在实际的三维游戏项目制作中，利用游戏引擎地图编辑器制作游戏场景的第一步是创建场景地形。场景地形是游戏场景制作和整合的基础，它为三维虚拟化空间搭建了具体的平台，所有的场景美术元素都要依托这个平台来进行编辑和整合。因此，地图编辑美术师在如今的三维游戏开发中占据了非常重要的地位和作用。一个出色的地图编辑美术师不仅要掌握三维场景制作的知识和技能，还要对自然环境和地理知识有深入的了解和认识，只有这样才能使自己制作的地图场景更加真实、自然，更贴近游戏需求的效果。

图2-28　利用三维模型制作的山体效果

2.3.3　游戏的制作流程

在三维软硬件技术出现以前，电脑游戏的设计与开发流程相对简单，职能分工也比较单一，如图2-29所示。虽然与现在的游戏制作部门相同，都分为企划、美术、程序三大部门，但每个部门中的工种职能并没有再进行严格细致的划分，在人力资源分配上也比现在的游戏团队要少得多。企划组负责撰写游戏剧本和游戏内容的文字描述，然后交由美术组将文字内容制作成美术素材。之后，美术组将制作完成的美术元素提供给程序组进行最后的整合。同时，企划组在后期也需要提供给程序组游戏剧本和对话文字脚本等内容。最后，在程序组的整合下才制作出完整的游戏作品。

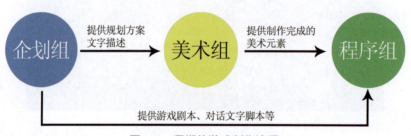

图2-29　早期的游戏制作流程

在这种制作流程下，企划组和美术组的工作任务基本都属于前期制作。从整个流程的中后期开始，几乎都是由程序组独自承担大部分的工作量。因此，当时游戏设计的核心技术人员就是程序员，而电脑游戏制作研发也被看作是程序员的工作领域。如果把企划、美术、程序的人员配置比例假定为a∶b∶c，那么当时一定是a<b<c，形成一种金字塔式的人员配置结构。

在三维技术出现以后，电脑游戏制作行业发生了巨大变革，特别是在职能分工和制作流程上都与之前有了较大的不同，主要体现在：

（1）职能分工更加明确、细致；

（2）对制作人员的技术要求更高、更专一；

（3）整体制作流程更加先进与合理；

（4）制作团队之间的配合要求更加默契和协调。

特别是在三维游戏引擎技术发明并越来越多地应用到游戏制作领域后,这种行业变化更加明显。企划组、美术组、程序组三个部门的结构主体依然存在,但从工作流程来看,三者早已摆脱了过去单一的线性结构。随着游戏引擎技术的引入,三个部门紧紧围绕着游戏引擎这个核心展开工作。除了三个部门间相互协调配合的工作关系外,三个部门同时都要通过游戏引擎才能完成最终成品游戏的制作开发。可以说当今游戏制作的核心内容就是游戏引擎,只有深入研究并开发出属于自己团队的强大引擎技术,才能在日后的游戏设计研发中顺风顺水、事半功倍。下面详细介绍一般游戏制作公司普遍的游戏制作流程。

1. 立项与策划阶段

立项与策划阶段是整个游戏产品项目开始的第一步,这个阶段大致占了整个项目开发周期的20%的时间。在一个新的游戏项目启动之前,游戏制作人必须向公司提交一份项目可行性报告书。这份报告书在游戏公司管理层集体审核通过后,游戏项目才能正式被确立和启动。游戏项目可行性报告书并不涉及游戏本身的实际研发内容,它更多侧重于商业行为的阐述,主要用来讲解游戏项目的特色、盈利模式、成本投入、资金回报等方面的问题,用来对公司股东或投资者说明接下来的项目进行投资的意义,这与其他各种商业项目的可行性报告的概念基本相同。

这里需要提及一下游戏制作人的概念。游戏制作人也就是游戏项目的主管或项目总监,他是游戏制作团队的最高领导者。游戏制作人需要统筹管理游戏项目研发制作的方方面面。虽然属于公司管理层,但游戏制作人需要实际深入游戏研发中,并具体负责各种技术问题的指导和解决。大多数的游戏制作人都是技术人员出身,通过大量的项目经验积累,才逐渐走上这个岗位。在世界游戏领域内有众多知名的游戏制作人,如宫本茂、小岛秀夫、席德·梅尔、铃木裕等。

当项目可行性报告通过后,游戏项目开始正式启动。接下来,游戏制作人需要与游戏项目的策划总监以及制作团队中其他的核心研发人员进行"头脑风暴"会议,为游戏整体的初步概念进行设计和策划。其中包括游戏的世界观背景、视觉画面风格、游戏系统和机制等。通过多次的会议讨论,集中所有人员针对游戏项目提出的各种意见和创意,之后由项目策划总监带领游戏企划团队进行游戏策划文档的设计和撰写。

游戏策划文档不仅是整个游戏项目的内容大纲,同时还涉及游戏设计与制作的各个方面,包括世界观背景、游戏剧情、角色设定、场景设定、游戏系统规划、游戏战斗机制、各种物品道具的数值设定、游戏关卡设计等。如果将游戏项目比作是一个生命体,那么游戏策划文档就是这个生命的灵魂,这也间接说明了游戏策划部门在整个游戏研发团队中的重要地位和作用。

图2-30是游戏项目研发立项与策划阶段的流程示意图。

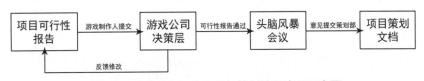

图2-30 游戏项目研发立项与策划阶段流程示意图

2. 前期制作阶段

前期制作阶段属于游戏项目的准备和实验阶段,这个阶段大致占了整个项目开发周期的10%~20%的时间。在这一阶段中会有少量的制作人员参与项目制作,虽然人员数量较少,但各部门人员配比仍然十分合理。这一阶段也可以看作是整体微缩化流程的研发阶段。

这一阶段的目标通常是制作一个游戏Demo。所谓游戏Demo，就是指一款游戏的试玩样品。虽然利用紧凑型的游戏团队制作的Demo并不是完整的游戏，它可能仅仅包含一个角色、一个场景或关卡，甚至只有几个怪物，但它的游戏机制和实现流程却与完整游戏基本相同，差别仅在于游戏内容的多少。通过制作游戏Demo，可以为后续实际游戏项目研发过程积累经验。Demo制作完成后，后续研发就可以复制Demo的设计流程，剩下的主要任务是大量游戏元素的制作添加与游戏内容的扩充。

在前期制作阶段需要完成和解决的任务还包括以下几方面。

1）研发团队的组织与人员安排

这里所说的并不是参与Demo制作的人员，而是整个后续实际项目研发团队的人员配置。在前期制作阶段，游戏制作人需要对研发团队进行合理且严谨的规划，为之后进入实质性研发阶段做准备。这其中包括研发团队的初步建设、各部门人员数量的配置、具体员工的职能分配等。

2）制定详尽的项目研发计划

制定项目研发计划同样是由游戏制作人来完成的工作。项目研发计划包括研发团队的配置、项目研发日程规划、项目任务的分配、项目阶段性目标的确定等方面。项目研发计划与项目策划文档相辅相成，从内外两方面来规范和保障游戏项目的推进。

3）确定游戏的美术风格

在游戏Demo制作的过程中，游戏制作人需要与项目美术总监以及游戏美术团队共同研究和发掘符合自身游戏项目的视觉画面路线，确定游戏项目的美术风格基调。要达成这一目标，需要经过反复实验和尝试，甚至在进入实质研发阶段后，美术风格仍有可能被改变。

4）固定技术方法

在Demo制作过程中，游戏制作人与项目程序总监以及程序技术团队一起研究和设计游戏的基础程序构架，包括各种游戏系统和机制的运行与实现。对于三维游戏项目来说，这也就是游戏引擎的研发与设计。

5）游戏素材的积累和游戏元素的制作

游戏前期制作阶段，研发团队需要积累大量的游戏素材，包括照片参考、贴图素材、概念参考等。例如，如果要制作一款具有中国风的古代游戏，那么就需要搜集大量具有年代风格特点的建筑照片、人物服饰照片等。同样从项目前期制作阶段开始，项目美术制作团队就可以开始制作大量的游戏元素，例如基本的建筑模型、角色和怪物模型、各种游戏道具模型等。游戏素材的积累和游戏元素的制作都为后续进入实质性项目研发阶段打下了基础并提供了必要的准备。

3.游戏研发阶段

这一阶段属于游戏项目的实质性开发阶段，大致占了整个项目开发周期的50%的时间。这一阶段是游戏研发中最耗时的阶段，也是整个项目开发周期的核心所在。从这一阶段开始，大量的制作人员开始加入游戏研发团队中。在游戏制作人的带领下，企划部、程序部、美术部等研发部门按照先前制订的项目研发计划和项目策划文档，开始了有条不紊的制作与生产。在项目研发团队中，人员配置通常为：5%的项目管理人员，25%的项目企划人员，25%的项目程序人员，45%的项目美术人员。实质性的游戏项目研发阶段又可以细分为制作前期、制作中期和制作后期三个

时间段。具体的研发流程如图2-31所示。

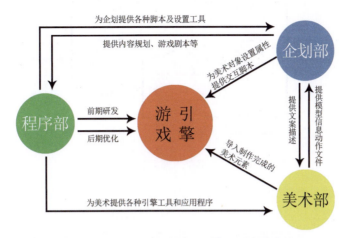

图2-31　游戏项目实质性研发阶段流程示意图

1）制作前期

企划部、美术部、程序部三个部门同时开工。企划部开始撰写游戏剧本和游戏内容的整体规划。美术部中的游戏原画师开始设定游戏整体的美术风格，三维模型师根据既定的美术风格制作一些基础模型。这些模型大多只是用于前期引擎测试，并不是最终游戏中会大量使用的模型，因此制作细节上并没有太多要求。程序部在制作前期的任务最为繁重，因为他们要进行游戏引擎的研发。一般来说，在整个项目开始之前，他们就已经提前进入了游戏引擎研发阶段。在这段时间里，他们不仅要搭建游戏引擎的主体框架，还要开发许多引擎工具，以供日后企划部和美术部使用。

2）制作中期

企划部进一步完善游戏剧本，内容企划开始编撰游戏内角色和场景的文字描述文档，包括主角背景设定、不同场景中NPC和怪物的文字设定、BOSS的文字设定、不同场景风格的文字设定等，各种文档要同步传给美术组以供参考使用。

美术部在这个阶段要承担大量的制作工作。游戏原画师在接到企划文档后，要根据企划的文字描述开始设计并绘制相应的角色和场景原画设定图，然后把这些图片交给三维制作组，用于制作游戏中所需的大量三维模型。同时，三维制作组还要尽量配合动画制作组，以完成角色动作、技能动画和场景动画的制作。之后，美术组需借助程序组提供的引擎工具，将制作完成的各种角色和场景模型导入游戏引擎中。此外，关卡地图编辑师要利用游戏引擎编辑器，开始各种场景或关卡地图的编辑绘制工作。界面美术师也需要在这个阶段开始游戏整体界面的设计绘制工作。图2-32展示了游戏产品研发中期美术部门的具体分工流程。

由于已经初步完成了整体引擎的设计研发，程序部在这个阶段的工作量相对减少，但他们会继续完善游戏引擎和相关程序的编写，并针对美术部和企划部反馈的问题进行及时解决。

3）制作后期

企划部把已经制作完成的角色模型利用程序提供的引擎工具赋予其相应属性，脚本企划同时要配合程序组进行相关脚本的编写，数值企划则要通过不断的演算测试调整角色属性和技能数据，并不断地对其中的数值进行平衡化处理。

图2-32 制作中期美术部门的具体分工流程

美术部中的原画组、模型组、动画组的工作将继续执行制作中期的工作任务，需要继续完成相关的设计、三维模型及动画制作。同时，要配合关卡地图编辑师进一步完善关卡和地图的编辑工作，并加入大量场景效果和后期粒子特效。界面美术设计师则继续对游戏界面的细节部分作进一步的完善和修改。

程序部在这个阶段要对已经完成的所有游戏内容进行最后的整合，完成大量人机交互内容的设计和制作。同时，要不断优化游戏引擎，并要配合另外两个部门完成相关工作，最终制作出游戏的初级测试版本。

4.游戏测试阶段

测试阶段是游戏上市发布前的最后阶段，通常占整个项目开发周期的10%～20%的时间。在游戏测试阶段，主要任务是寻找和发现游戏运行过程中存在的各种问题和漏洞。这既包括游戏美术元素和程序运行中存在的直接性BUG，也包括因策划问题所导致的游戏系统和机制的漏洞。

事实上，对于游戏产品的测试并不是只在游戏测试阶段才进行，测试工作贯穿于产品研发的全过程。研发团队中的内部测试人员随时要对已经完成的游戏内容进行测试，每天都会向研发团队中的企划、美术、程序等部门反馈测试问题报告。这样，游戏中存在的问题能够得到及时的解决，不至于让所有问题都堆积到最后，从而减轻了游戏测试阶段的任务压力。

游戏测试阶段的任务更侧重于对游戏整体流程的测试和检验。通常来说，游戏测试阶段分为Alpha测试和Beta测试两个阶段。当游戏产品的初期版本基本完成后，就可以宣布进入Alpha测试阶段。Alpha版本的游戏基本上具备了游戏预先规划的所有系统和功能，游戏的情节内容和流程也应该基本到位。Alpha测试阶段的目标是将所有临时内容替换为最终内容，并对整个游戏体验进行最终的调整。随着测试部门问题的反馈和整理，研发团队要及时修改游戏内容，并不断更新游戏的版本号。

正常情况下，处于Alpha测试阶段的游戏产品不应该出现大规模的BUG。如果在这一阶段研发团队还面临大量问题，说明先前的研发阶段存在重大漏洞。如果出现这样的问题，游戏产品应该终止测试，转而"回炉"重新进入研发阶段。如果游戏产品Alpha测试基本通过后，就可以转入Beta测试阶段。一般处于Beta状态的游戏不会再添加大量新内容，此时的工作重点是对游戏产品的进一步整合和完善。相对来说，Beta测试阶段的时间要比Alpha阶段短，之后就可以对外发布游戏产品。

如果是网络游戏，在封闭测试阶段之后，还要在网络上招募大量游戏玩家进行内测。在内测阶段，游戏公司邀请玩家对游戏运行性能、游戏设计、游戏平衡性、游戏BUG以及服务器负载等进行多方面测试，以确保游戏正式上市后能顺利进行。内测结束后即进入公测阶段，内测资料进

入公测通常是不保留的,但现在越来越多的游戏公司为了奖励内测玩家,采取公测奖励措施或直接进行不删档内测。对于计时收费的网络游戏而言,公测阶段通常采取免费方式;而对于免费网游,公测即代表游戏正式上市发布。

2.3.4 AI对游戏制作的影响和改变

随着科技的不断发展,AI(人工智能)逐渐成为游戏产业的热门话题。现在,AI已经逐渐被应用于游戏的各个层面,包括游戏设计、玩家与游戏的互动、游戏物理引擎、游戏剧情和角色等方面。因此,AI对游戏产业的作用和影响正在逐渐显现。

1. AI在游戏设计中的应用

AI被广泛应用于游戏设计,从创造动人的虚拟世界,到优化游戏难度和敌人行为。AI在游戏中的应用目的是提高玩家体验和游戏性。举个例子,AI已经用于创建图形卡牌游戏,例如《王者荣耀》《炉石传说》等,提供了智能AI对战机器人,同时结合人机协作模型和算法模型,提高游戏策略和深度。

2. AI对玩家行为的理解

AI还可以被用来分析和理解玩家的行为模式,这种模式可以用于游戏设计中。游戏开发商可以通过分析玩家的行为模式,推出更具吸引力的游戏内容。这种行为模式可以被用来为游戏的新玩家设计引导,建立良好的游戏生态和提升客户满意度,从而提高游戏的留存率。例如,腾讯旗下的游戏平台虎牙,它的AI系统可以观察和分析玩家在游戏过程中所选择的英雄,然后为新玩家推荐合适的初始英雄角色,以便新手能够更快地适应游戏的节奏和玩法。

3. AI游戏检测管理

AI已经被用于游戏中识别和制止玩家的作弊行为。许多游戏都遭受了作弊软件的威胁,因此游戏开发商可以使用AI自动化技术来识别作弊行为,并惩罚作弊的玩家。AI还可以用于监控现实世界中的赌博、色情等违法行为,以保证游戏产业的健康发展。

4. AI提高游戏物理引擎

AI被广泛用于开发游戏物理引擎,这种引擎可以创造更加真实的游戏世界。此外,AI还可以用于优化物理引擎,从而保证更加流畅的游戏体验。由于AI系统能够自行学习和改进,因此AI可以使游戏内容更加多样化。在玩家游戏过程中,AI可以记录他们的偏好,并根据这些偏好调整游戏难度、道具等元素,从而吸引不同类型的玩家。使用AI系统,可以使游戏更加沉浸式,提高游戏角色的可定制性、AI的人际互动以及对话等方面的表现。

除此之外,AI还可以帮助游戏发行商在市场上更好地推广他们的游戏。AI可以通过分析用户的搜索行为、市场趋势和社交媒体数据来确定最佳的推广策略和广告投放。AI还可以预测市场需求,以便发行商可以制订更好的策略和计划。AI的应用推动了游戏产业的发展。随着智能手机和游戏机的普及,现代游戏产业的规模正在快速增长。

然而,这种发展也带来了一些问题。一些人担心AI的使用可能会限制游戏的创新能力,因为过度依赖AI可能导致游戏出现一定程度的"同质化"。此外,一些人还担心AI可能会导致游戏市场产生更多的不公平和垄断,削弱消费者的选择权。因此,我们需要更加审慎地使用AI,并采取相应的措施来确保游戏的创新性和公平性。

第 3 章 Midjourney绘画基础

本章讲解利用Midjourney平台进行AI绘画，主要介绍Midjourney平台的注册、基本操作技巧以及AI绘画的整体流程等内容。

3.1 Midjourney的注册与设置

和其他软件一样，要使用Midjourney进行AI绘画，首先需要创建个人账号。与我们常见的Photoshop等绘图工具不同，目前Midjourney还没有自己的独立客户端，它是在Discord平台上运行的。Discord是国外的一款在线聊天和语音交流平台，类似于国内的微信和QQ等聊天工具。我们使用Midjourney进行AI绘画的原理是向Midjourney的Bot机器人发送关键词，Bot机器人收到指令后会在服务器上绘制图像，并通过聊天界面发送给我们。Midjourney与Discord的关系类似于微信中的小程序，Midjourney就相当于在Discord上运行的小程序。

想要使用Midjourney进行AI绘画，我们需要做的第一件事就是在Discord平台上注册账号。首先访问Discord的官网：www.discord.com，在跳转的网页上单击右上角的Login按钮，如图3-1所示。

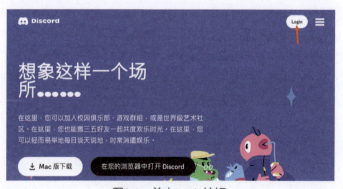

图3-1　单击Login按钮

进入登录界面后单击页面下方的【注册】按钮进行注册，需要填写个人电子邮箱、用户名、密码以及出生年月日等个人信息。如果此前已经有账号的话，可以直接跳过这一步进行登录。Discord登录界面如图3-2所示。

3.1.1 进入Midjourney频道

创建好Discord账号后，我们就可以访问Midjourney官网：www.midjourney.com，在跳转的网页上单击右下角的Join the Beta按钮，如图3-3所示。到目前为止，Midjourney仍处于测试阶段，因此需要注册Discord账号后才能获得使用邀请。

第 3 章　Midjourney 绘画基础

图3-2　Discord登录界面

图3-3　单击Join the Beta按钮

然后弹出对话框，显示你已经被邀请加入Midjourney平台，单击【接受邀请】按钮，如图3-4所示。

图3-4　单击【接受邀请】按钮

之后会弹出一个验证对话框，需要选中【我是人类】复选框，然后单击【使用手机验证】按钮，验证完毕后就可以进入Midjourney频道了，如图3-5所示。

47

图3-5 进入Midjourney频道

3.1.2 创建Midjourney服务器

进入Midjourney频道后,默认状态是在主页的公共服务器平台上,由于公共服务器上发言的人很多,经常会被刷屏,而且不易查找信息。因此,用户通常会创建自己的个人服务器,并将Midjourney的机器人邀请到自己的房间中使用。首先,单击如图3-6所示界面左侧的"+"按钮添加服务器。

图3-6 添加服务器

然后在弹出的对话框中单击【亲自创建】按钮,接着单击【仅供我和我的朋友使用】按钮,如见图3-7所示。

接下来,在弹出的对话框中输入自己服务器的名称,然后单击【创建】按钮即可完成服务器的创建。如前所述,我们使用Midjourney进行AI绘画的原理是向Midjourney的Bot机器人发送关键词。Bot机器人收到指令后会在服务器上绘制图像,因此在创建服务器后,需要在自己的服务器中添加Midjourney Bot机器人。

在界面左侧列表上方的输入框中输入Midjourney Bot,在显示的列表中选择Midjourney Bot选项,之后在弹出的对话框中单击【添加至服务器】按钮,如图3-8所示。

第 3 章　Midjourney 绘画基础

图3-7　创建服务器

图3-8　单击【添加至服务器】按钮

执行操作后，弹出外部应用程序对话框，在下方选择自己创建好的服务器名称，单击【继续】按钮。之后弹出服务器权限对话框，单击【授权】按钮，这样就完成了Midjourney Bot的添加，如图3-9所示。

图3-9　完成Midjourney Bot的添加

3.1.3 订阅模式

Midjourney在刚发布时,新用户可以享受25张图的免费体验次数。但随着用户数量的不断增多,服务器压力过大,自2023年4月起,官方正式取消了免费试用。现在,新用户也必须付费订阅才能体验服务。收费订阅模式分为三种(见图3-10)。

(1)基础版:年付96美元、月付10美元,每月只能生成200张图片。

(2)标准版:年付288美元、月付30美元,每月提供快速模式下15小时的作图时间,支持3个并发快速作图。

(3)专业版:年付576美元、月付60美元,每月提供快速模式下30小时的作图时间,支持12个并发快速作图,且带隐私模式。

版本功能	基础版	标准版	专业版
快速模式作图	200张/月	15小时/月	30小时/月
放松模式作图	/	无限制	无限制
隐私模式	✗	✗	✓
支持同时作业数	3个	3个	12个
月付费用	10美元/月	30美元/月	60美元/月
年付费用	96美元/年 =8美元*12个月	288美元/年 =24美元*12个月	576美元/年 =48美元*12个月

图3-10 三种收费订阅模式

我们通常更习惯于使用按次付费的方式来计算价格,例如出一张图的费用是多少。像OpenAI开放的GPT接口采用的计费方式就是按照Token计算,可以理解为按调用次数付费,调用次数越多,费用越高。而Midjourney则采用时间计费的方式,因为Midjourney是租用其他平台的服务器来使用,不同作图场景下消耗的服务器资源是不同的。图片越大、内容越丰富、画面细节越多,消耗的服务器资源就越多,体现在作图场景下就是需要更多时间来生成图像。这也是为什么会员等级越高,可以使用的作图时间越长,即可以使用更多的服务器资源。

理解了按照时间分配资源的原理后,对快速模式(Fast Mode)和放松模式(Relax Mode)就更容易理解了。快速模式是指下达作图命令后立即调用GPU资源来生成图像,无须排队。而放松模式则是先按照下单顺序排队,只有当之前的作图命令都完成后,服务器有闲置的GPU资源时,才会依次开始执行放松模式下的作图。虽然该模式下可以无限出图,但通常需要等待,除了基础作图时间外,更多时间是花在排队等待资源上。

需要注意的是,就像我们过度使用移动网络会被限流一样,如果使用放松模式过多,等待作图的时间就会更长。因此,多人共用同一账号时,常常会遇到排队时间过长的情况。此外,每个月月初系统会自动切换到快速模式,如果不急于出图,需要自己再切换回放松模式。切换快速模式和放松模式可以通过指令/fast和/relax,也可以在设置中选择。

Midjourney的会员社区可以看到很多别人生成的优质图片,这些并非用户自己上传,而是因为使用者账号处于公开模式下,所有的作图内容都是公开的。因此,如果生成的图片质量较高,就有可能被筛选到会员社区中公开展示。如果不想被其他人看到,就需要开启会员制度下的隐私模式。用户可以在基础设置中切换模式,也可以通过指令/stealth或/public来切换。输入指令/info

可以查看当前订阅版本下的额度和使用信息，如图3-11所示。

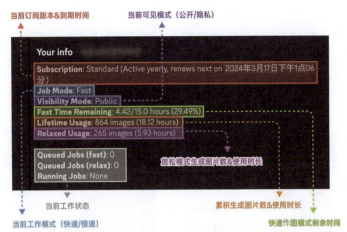

图3-11　输入指令/info可以查看当前订阅版本下的额度和使用信息

3.1.4　Midjourney版本介绍

Midjourney定期发布新模型版本，以提高效率、一致性和质量。进入服务器后，默认使用的是最新版本的模型，但用户可以通过添加--version或--v参数，或者使用/settings命令并选择模型版本来使用其他版本的模型。每个模型都擅长生成不同类型的图像。--version接受值为1、2、3、4、5、5.1和5.2。--version可以缩写为--v，而--v 5.2为当前默认模型。

Midjourney V5.2是当下比较先进的模型版本，于2023年6月发布。该模型能够产生更详细、更清晰的结果，以及更好的颜色、对比度和构图效果。与早期模型相比，它对提示的理解能力更强，并且对整个--stylize参数范围的响应更加灵敏。Midjourney V5.2版本绘制的图片效果如图3-12所示。

图3-12　Midjourney V5.2版本绘制的图片效果

Midjourney模型版本V5.1和V5.2可以通过参数进行微调，通过--style raw可以减少Midjourney版本的默认风格效果，如图3-13所示。

Midjourney V5.1于2023年5月发布。该版本比早期版本具有更强的绘画风格，使其更易于根据简单的文本提示生成图像。它还具有高一致性，擅长准确解释自然语言提示，减少不必要的伪影

和边框，提高图像清晰度，并支持如重复模式等高级功能，例如--tile。Midjourney V5.1版本绘画效果如图3-14所示。

图3-13 加入--style raw参数后的绘画效果

图3-14 Midjourney V5.1版本绘画效果

Midjourney V5版本发布于2023年3月，与V5.1版本基本相似，可以绘制写实的自然风格图片，接近摄影画质。Midjourney V5版本绘画效果如图3-15所示。

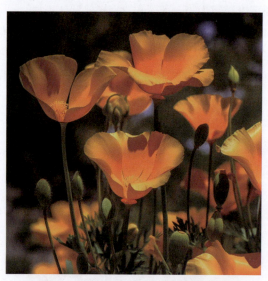

图3-15 Midjourney V5版本绘画效果

Midjourney V4是2022年11月至2023年5月期间的默认版本。该版本在当时具有由Midjourney设计的全新代码库和全新AI构架，并在新的Midjourney AI超级集群上进行训练。与之前的模型相比，V4增加了对生物、地点和物体的了解，该模型具有非常高的一致性，并且在图像提示方面表现出色。V4具有三种不同的"风格"，可以通过在V4提示末尾添加--style 4a、--style 4b或--style 4c来选择不同的模型风格，如图3-16所示。

Niji模型是Midjourney和Spellbrush合作的结果，经过调整可以制作动画和插图风格。该模型

对动漫、动漫风格和动漫美学有更多的侧重,它在动态和动作镜头以及以角色为中心的构图方面表现出色。要使用此模型,需要将--niji参数添加到提示的末尾,或使用/settings命令并选择Niji V5。Niji V5 还可以通过参数进行微调,比如--style expressive或--style cute,如图3-17所示。

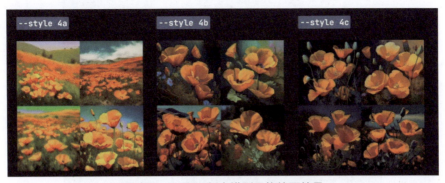

图3-16　不同V4版本模型风格绘画效果

图3-17　Niji模型的不同绘图风格

目前仍然可以通过使用--version、--v参数或使用/settings命令来选择Midjourney的早期版本绘制图片,包括V1、V2和V3版本,如图3-18所示。

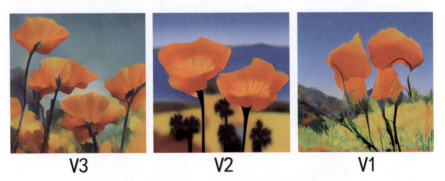

图3-18　Midjourney早期版本绘图效果

3.1.5　Midjourney V6版本新功能

2023年12月,Midjourney迎来了V6版本的更新。这是一个完全重新训练的模型,因此图像生成效果与之前的V5.2版本相比有很大的不同。V6的图像生成质量相比之前的模型有了显著提升,在画面质感和细节刻画上更加精致,图像的光影处理也比V5.2更加真实自然。图3-19分别展示了

使用V5.2和V6生成的特写图像，通过对比可以看出，V6的图像细节更加锐利，光影对比也更加强烈和真实。

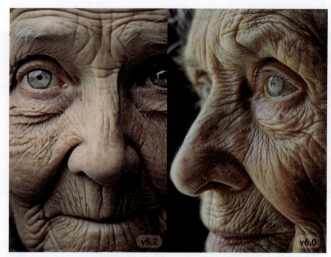

图3-19　V5.2与V6生成图像对比

另一个重大改进是V6对文本关键词的理解能力，V6模型可以理解更长的文本关键词，允许关键词长度达到350～500个词，而在V5.2中超过30个关键词就不起作用了。同时，V6版本对语义的理解也更加准确，它可以正确地呈现关键词内提到的所有元素以及元素的特性和互相之间的关系。V6还支持自然语言描述，这意味着关键词不再需要全部用短语形式，这使得我们能够更轻松、更准确地生成自己想要的内容。

我们来看几组关键词例子，感受一下V6在语义理解上的进步。首先是关于"双重曝光"主题的图像，关键词比较简单："side view of a woman, giant flower, double exposure, surreal photography（女人侧影、巨型花朵、双重曝光、超现实摄影）"，通过图3-20的对比可以看出，V6对双重曝光的理解更准确，而V5.2的图像并没有准确地体现出双重曝光的特效。

图3-20　两个版本对于双重曝光图像的处理对比

然后是对于复杂关键词的理解。关键词如下："A photo-realistic photo of a wooden table with a white vase with yellow roses. Next to it is a red bowl with lemons and apples, with some blueberries scattered around the side of the bowl. Next to the table is a white window. --ar 2∶3（这是一张木桌的写

实照片，桌上放着一个白色花瓶，里面插着黄玫瑰。旁边是一个红色的碗，碗里有柠檬和苹果，碗边散落着一些蓝莓。桌子旁边是一扇白色的窗户。--ar 2∶3）"

我们特意在关键词中写了很多物体，包括木头桌子、白色的花瓶、黄色的玫瑰、红色的碗，还有多种水果，并描述了它们之间的位置关系。从生成结果来看，V5.2没有准确呈现碗的颜色，而在关键词中位置靠后的苹果、蓝莓这些元素也都丢失了，而V6则准确地生成了不同颜色的物体和正确的位置关系，也没有出现元素丢失的情况，如图3-21所示。

图3-21　两个版本对于复杂关键词的图像处理对比

V6现在还支持生成准确的英文文字。以往版本中对于图像中文字的生成一直存在问题，要么是无法理解而生成乱码文字，要么是生成的文字中存在错误。在V6版本中，可以在填写关键词时用双引号加入想要生成的文字，例如「a neon sign with text "UISDC"」（见图3-22）。在生成文字内容时，最好选择style raw模式，或者设置较低的stylize值，这样可以避免文本内容的扭曲。

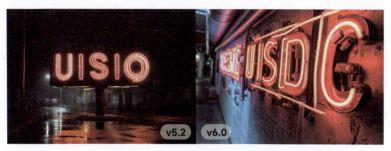

图3-22　两个版本生成文字的对比

目前Midjourney V6版本给人们最大的体验就是其真实性和准确性，这是区别于以往任何版本更新的重大意义。它解决了AI绘图以往存在的很多问题，相信在不久的将来，后续的版本更新会让Midjourney展现出更强大的功能性和更好的用户体验，让我们拭目以待。

3.2 Midjourney绘画基础技巧

任何事物从零开始掌握都需要一个学习过程的积累，而在学习之前也都需要具备一些基础能力。在学习Midjourney的使用之前，我们先来看一下使用者应该具备哪些基础。

（1）英语水平：Midjourney是纯英文操作，需要输入英文关键词进行AI绘图，所以需要有一定的英语水平，能看懂基本的英语指令，输入英文关键词进行AI绘画创作。当然，目前来说这个门槛还是很低的，因为关键词的输入可以通过翻译软件来实现。

（2）知识管理：关键词决定了成图的质量，所以需要具备知识管理能力，以及建立和积累关键词资源库的能力。比如，可以用电子笔记、Excel表格等工具建立自己的专属资源库。

（3）艺术鉴赏：使用者至少应该懂得基本的绘画风格、摄影参数、光影效果。比如，了解超现实主义、波普艺术、立体主义、达达主义、未来主义、现实主义、极简主义、抽象派、新艺术、表现主义、构成主义等多种艺术风格流派，这样可以通过关键词的把握来实现作品的风格和质量，如图3-23所示。

图3-23　不同风格的AI绘画作品

（4）修图能力：在AI绘图的基础上还要具备基本的修图能力，能利用Photoshop等软件进行修改和二次创作。因为目前AI在创作过程中不可避免地会出现一些BUG，所以小范围的修正是必要的。

（5）逻辑和创意思维：AI技术只是工具，作品的呈现要靠使用者自身的逻辑和创意思维来实现。

Midjourney刚出来的时候，很多设计师会担心被取代。其实，用逆向思维去思考，真正的创作者时代才刚刚来临。Midjourney的出现意味着人工智能已经进入了新的阶段，不同类型的创作者都可以通过AI工具来快速完成工作，实现"无成本无上限"的概念，即以非常低的成本创造出无限的影响力。下面我们就来学习Midjourney的基本创作技巧。

3.2.1　利用imagine命令进行绘画

imagine命令是Midjourney工具中最重要的命令，也是生成绘画图片最基本的命令。使用imagine命令有两种方式，一种是可以在Midjourney服务器界面的频道对话框中，直接输入"/imagine"；另外一种是可以在对话框中输入"/"，会弹出一系列指令，从指令列表中选择"/imagine"，如图3-24所示。

然后，在imagine命令后方的prompt提示词框中输入你想要创建的图像的描述（见图3-25）。输入完关键词后按Enter键确定，等待几分钟后服务器就会将绘制完成的图片反馈到窗口中。Midjourney每次绘图都是生成四格图，即四张图片（见图3-26）。在图片下方有两行按钮，分别对应每张图片进行操作，U1代表左上角图片，U2代表右上角图片，U3代表左下角图片，U4代表右下角图片，V按钮同U按钮。

U按钮表示放大图片（Upscale），在V4版本中，单格图片的分辨率是512×512，单击对应

图片的U按钮可以生成更大的高清图。需要注意的是，V5版本以后，U按钮已经不会影响分辨率了，它仅作为一个裁切图片的功能，即将第一次生成的四格图选中并裁切成一张图片。V按钮表示变体（Variation），即重新绘制图片，单击对应图片的V按钮后AI算法会根据你选择的那张图再次生成新的四张图，内容基本和你选择的那张图一致，但是细节上会有一些区别。在U4按钮后面有一个圆形箭头按钮，表示重新生成（Re-roll），单击该按钮后会按照之前的提示词内容重新生成四张图片，如图3-27所示。

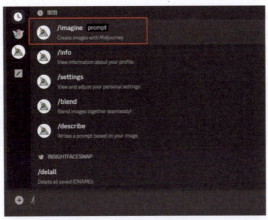

图3-24　激活imagine命令

图3-25　输入关键词描述　　　　　　　图3-26　生成的图片

图3-27　不同按钮的含义及作用

3.2.2 基本关键词使用逻辑

Midjourney命令中的prompt 翻译为关键词或提示词，是创作者对想要AI绘制图像的描述词语集合。因其强大的创作功能，在圈内也被称为"咒语"。本节主要学习Midjourney关键词的基本逻辑，我们可以深入理解提示词，掌握一个真正的文字提示词万能结构，从而构建属于自己的"咒语"。

我们首先来看一下prompt关键词的基本构成格式。从构成来说，关键词整体可以分为三部分，如图3-28所示。Image Prompts即"喂图"，用户将自己想要AI参考的图片上传到服务器，将图像URL添加到提示中以影响最终结果，图片URL始终位于提示的前面。Text Prompt是文字提示词，也就是要生成的图像的文本描述。Parameters为参数，可以更改宽高比、图像风格等，参数位于提示的末尾。

图3-28　关键词的基本构成

指令中的提示词可以非常简单，一个单词（甚至是表情符号）就能产生图像。非常短的提示词会依照Midjourney的默认风格来生成图像，因此更加丰富且具有描述性的提示词更能产生独特风格的图像。

Midjourney Bot不像人类那样理解语法、句子结构和单词。因此，选择什么样的词作为提示词很重要，应在简洁的前提下，尽量清晰地做出描述。在提示词中只描述我们想要什么，而不是不想要什么，如果不想出现什么，请尝试使用--no参数。例如，如果你想生成一幅没有任何山川的风景画，你可以写："a landscape painting --no hills"。

下面我们来介绍一下Midjourney提示词的万能结构：内容+构成+风格，我们将这种结构称为"CCS结构"，即内容（content）、构成（composition）和风格（style）。内容、构成和风格是艺术领域中的三个关键要素，是基本组成部分。内容指的是艺术的主题是什么，构成则指元素的排列和组织方式，风格则指艺术执行的独特方式，包括技术、材料、手法、载体等。内容、构成、风格彼此融合影响，这很符合Midjourney文字提示词的逻辑。

下面利用万能结构来举例：

（1）内容：《进击的巨人》（特定来源）中的"贝尔托特"（人物姓名）。

（2）构成：Q版形象（呈现方式）。

（3）风格：迪士尼或者皮克斯，且小巧可爱。

> **整理成英文关键词**
>
> Attack on Titan, Bertholdt Hoover, full body, isometric, 3D, cute, little adorable chibi graphics, Disney/Pixar style, cute mobile game style, hyper-realistic, cinema lighting
>
> **翻译**
>
> 《进击的巨人》，贝尔托特·胡佛，全身立体，等距，3D，可爱，小巧可爱的卡通形象，迪士尼/皮克斯风格，可爱的手机游戏风格，超现实主义，电影般的灯光（见图3-29）。

图3-29 利用万能结构绘制的图像

下面我们利用"主题描述词语+风格(风格名称或画家)+描述+颜色灯光+官方命令"再举一个例子:骑电动车的小女孩(主题);美丽的宫崎骏动画场景(画家风格);东京城市的雪景,巨大的宫崎骏风格云朵在蓝色的天空中飘荡(描述);东京城市迷人的雪景,有着刺眼的阳光(灯光);宫崎骏风格的风景画面(特定的风格颜色);日本艺术(风格)。--ar 16:9(比例)--v4(版本格式)。

> **整理成英文关键词**
>
> The little girl riding an electric scooter/bike, in a beautiful anime scene by Hayao Miyazaki, a snowy Tokyo city with massive Miyazaki-style clouds floating in the blue sky, enchanting snowscapes of the city with bright sunlight, Miyazaki's landscape imagery, Japanese art --ar 16:9 --v 4
>
> **翻译**
>
> 骑电动车的小女孩,美丽的宫崎骏动画场景,东京城市的雪景,巨大的宫崎骏风格云朵在蓝色的天空中飘荡,东京城市迷人的雪景,有着刺眼的阳光,宫崎骏的风景画面,日本艺术 --ar 16:9 --v 4(见图3-30)。

在许多方面,内容、构成和风格是艺术中相互关联的要素。内容可以启发构成,而构成又可以影响风格。同样,风格通常可以用来增强或强化艺术的内容和构成。为了创造成功的艺术作品,艺术家必须仔细考虑这三个要素以及它们之间的相互作用。这样,我们可以创造出既在视觉上令人惊叹又在心智上引人入胜的作品,能够向观众传达复杂的思想和情感。

可以根据你的想象来进行具体或模糊的描述,但其中任何你遗漏的部分,都可能被AI随机生成。以下这些细节或角度,可以作为关键词描述指令的参考。

(1)主体:person(人)、animal(动物)、character(角色)、location(地点)、object(对象),等等。

（2）媒介：photo（照片）、painting（绘画）、illustration（插画）、sculpture（雕塑）、doodle（涂鸦）、tapestry（挂毯），等等。

图3-30　利用关键词生成的AI图像

（3）环境：indoors（室内），outdoors（户外），on the moon（在月球上），in Narnia（在纳尼亚），underwater（水下），the Emerald City（翡翠城），tundra（苔原），salt flat（盐沼），jungle（丛林），desert（沙漠），mountain（山），cloud forest（云雾森林），savannah（热带草原），wetland（湿地），estuary（河口），fjord（峡湾），steppe（草原），dune（沙丘），oasis（绿洲），bay（海湾），hill（山丘），delta（三角洲），cave（洞穴），volcano（火山），waterfall（瀑布），beach（海滩），cliff（悬崖），等等。

（4）光照：soft（柔和的），ambient（环境光），overcast（阴天的），neon（霓虹灯），studio lights（工作室灯）、in the style of soft（柔和的风格），等等。

（5）色彩：millennial pink（千禧粉），acid green（酸性绿），desaturated（去饱和度的），canary yellow（淡黄色），peach（桃红色），two toned（双色调），pastel（粉彩），mauve（淡紫色），ebony（乌木色），neutral（中性色），Day Glo（日格洛），green tinted（绿调染色），light bronze and amber（浅青铜和琥珀色），等等。

（6）情绪：determined（坚定的），happy（欢乐的），sleepy（昏昏欲睡的），angry（愤怒的），shy（害羞的），embarassed（尴尬的），sedate（稳重），calm（平静），raucous（喧闹），energetic（精力充沛），等等。

（7）构图：portrait（肖像画）、headshot（头像）、half-body portrait（半身像）、closeup（特写）、full body shot（全身照）、three-quarter shot（三分之二侧身照）、profile shot（侧面照）、action shot（动作照）、landscape shot（风景照）、still life shot（静物照），等等。

（8）视角：Top View（俯视图）、Bird's-eye View（鸟瞰图）、Horizontal Angle（水平角

度)、Lookup Angle(仰视角度)、Front View(正视图)、Side View(侧视图)、Back View(背视图)、Perspective View(透视图)、POV(摄影机视角),等等。下面稍微解释一下视角的概念。

Top View(俯视图):是一种从正上方的视角观察物体的视图。在绘画软件中,Top View通常用于查看和编辑平面图形和二维图像。

Bird's-eye View(鸟瞰图):是一种从高处向下的视角观察物体的视图。在绘画软件中,Bird's-eye View通常用于查看和编辑三维场景和模型。

Horizontal Angle(水平角度):是相机或视角与地面平面之间的夹角。在绘画软件中,通过调整水平角度可以改变绘画作品中的景深和透视效果。

Lookup Angle(仰视角度):是相机或视角相对于地面平面的仰角。在绘画软件中,通过调整抬头角度可以改变绘画作品中的高度感和远近感。

Front View(正视图):是一种从正面的视角观察物体的视图。在绘画软件中,Front View通常用于编辑三维模型的前面部分。

Side View(侧视图):是一种从侧面的视角观察物体的视图。在绘画软件中,Side View通常用于编辑三维模型的侧面部分。

Back View(背视图):是一种从背面的视角观察物体的视图。在绘画软件中,Back View通常用于编辑三维模型的背面部分。

Perspective View(透视图):是一种通过透视效果来呈现物体深度和距离的视图。在绘画软件中,Perspective View通常用于编辑三维场景和模型,以便更好地模拟真实的透视效果。

POV(Point of View,摄影机视角):POV通常是指从一个特定的角度或位置观察物体或场景的视角。在AI绘画软件中,POV通常用于模拟真实世界中的摄影机视角,以便更好地呈现绘画作品。POV视角在绘画软件中非常有用,可以帮助艺术家更好地控制和编辑他们的作品。例如,艺术家可以使用POV视角来模拟不同的光照效果,调整摄影机的位置和角度,以便更好地捕捉画面中的细节和氛围。POV视角还可以用于模拟虚拟现实(VR)场景中的视角,以便更好地呈现虚拟现实体验。

(9)艺术形式:Block Print(版画),Folk Art(民间艺术),Cyanotype(蓝版),Graffiti(涂鸦),Paint-by-Numbers(数字画),Risograph(曲线图),Ukiyo-e(浮世绘),Pencil Sketch(铅笔素描),Watercolor(水彩画),Pixel Art(像素画),Blacklight Painting(黑光绘图),Cross Stitch(十字绣),等等。

另外,复数单词可能会带来很多偶然性,可以尝试使用特定数字。例如,"hree cats"(三只猫)比"cats"(猫)具体,而写成"one cat and two kittens"(一只大猫和两只小猫)则会更加具象,这样Midjourney的理解会更准确一些(见图3-31)。集合名词也很有用,比如可以使用"flock of birds"(一群鸟)来代替"birds"(鸟)。

使用更精确的词汇和短语,会帮助你创建出与自己想要的完全匹配的图像。比如,你可以使用这些具体的特定风格来画一个猫的素描:Life Drawing, Continuous Line, Loose Gestural, Blind Contour, Value Study, Charcoal Sketch(见图3-32)。指令可以这样写:/imagine prompt <style> sketch of a cat<style>。

Life Drawing(写生):指在现实中观察人体或物体的形象,并在纸上进行绘制的技术。Life Drawing通常被认为是绘画技巧的基础,有助于艺术家更好地掌握形态和比例等基本概念。

图3-31 "one cat and two kitten"提示词生成的图像

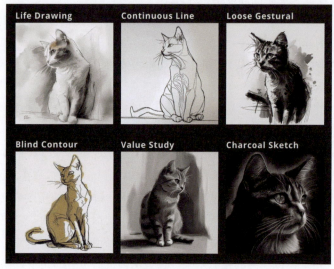

图3-32 不同艺术风格的图像

Continuous Line（连续线条画）：指使用一条连续的线条来绘制整个画面的技术。这种技术旨在捕捉物体的形态和轮廓，具有独特的表现力和动态感。

Loose Gestural（速写）：指通过快速和松散的线条来表达人物或物体的动态和姿态。这种技术通常用于表现运动、舞蹈和其他动态场景。这种技巧也常用于表现感性和情感化的主题，在绘画过程中强调艺术家的技巧和风格。

Blind Contour（盲画）：指在观察物体时将视线集中在物体上，同时不看画纸，只使用手和笔来绘制物体的轮廓和形态。这种技术旨在培养艺术家的观察能力和手眼协调能力。

Value Study（明暗画法）：指通过对画面中不同区域的明暗变化进行分析和处理，以呈现出物体的形态和光影效果。这种技术通常用于绘制现实主义和写实主义作品。

Charcoal Sketch（炭笔素描）：指使用炭笔在纸上进行的快速素描。这种技术通常用于表现柔和的灰调和柔和的线条效果，具有独特的表现力和质感。

3.2.3 利用describe命令逆推关键词

Midjourney在V5版本之后推出了一个新的命令describe，与之前的命令不同，之前的命令都是通过文字来生成图像，也就是以文生图。而这次的describe命令则相反，是以图生文，也就是利用

现有的图片来生成关键词。

在服务器界面的聊天栏中输入"/describe"命令,就可以打开一个图片上传窗口,然后上传选择的参考图,如图3-33所示。

图3-33　通过describe命令上传参考图

上传参考图之后,AI就会根据图片的内容,分析生成四段不同的关键词。例如,我们将图3-34通过describe命令上传,之后会得到以下四段关键词描述。

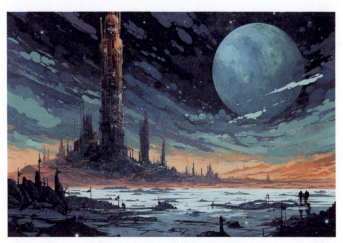

图3-34　图生文所参考的图片

关键词描述 ①

a painting of the city that looks like an alien planet, in the style of detailed character illustrations, light sky-blue, Dan Mumford, Konstantin Yuon, Sergey Musin, columns and totems, romantic landscape vistas --ar 3∶2

中文翻译

一幅城市画作,看起来像外星球一样,采用详细的角色插图风格,灯光是天蓝色的,画家可能是Dan Mumford、Konstantin Yuon、Sergey Musin,画作中有柱子和图腾,浪漫的景观视野。--ar 3∶2

关键词描述②

the moon is bright over the scene with the city and futuristic buildings behind it, in the style of marine painter, detailed fantasy, intricate psychedelic landscapes, sky-blue, Frostpunk, detailed sketching, light orange and azure --ar 3∶2

中文翻译

月亮明亮地悬挂在城市和未来主义建筑的背景下，呈现出海洋画家的风格，细节丰富的幻想，错综复杂的迷幻景象，天蓝色、《霜冻朋克》、详细素描，浅橙色和蔚蓝色。--ar 3∶2

关键词描述③

4K wallpaper hd images, in the style of Laurie Greasley, Expansive Skies, Saturno Butto, Apollinary Vasnetsov, pixel art, commission for, realistic blue skies --ar 3∶2

中文翻译

4K高清壁纸图片，风格类似于Laurie Greasley、Expansive Skies、Saturno Butto、Apollinary Vasnetsov，像素艺术，委托制作，逼真的蓝天。--ar 3∶2

关键词描述④

an illustration of an old house with a full moon in the sky, in the style of futuristic cityscapes, intricate underwater worlds, precise, detailed architecture paintings, colorful pixel-art, Frostpunk, light cyan and azure, illustration --ar 3∶2

中文翻译

一幅插画展现了一座老房子，在天空中是一轮满月，风格类似于未来城市景观、复杂的水下世界、精确细致的建筑绘画、多彩的像素艺术、《霜冻朋克》，浅青色和蔚蓝色，插画。-- ar 3∶2

四段关键词实际上是四种不同方向的理解，如果你认为其中某条符合你对这张图的理解，那么就可以直接单击下方的相应按钮，直接利用选择的关键词来生成新的图片，再次生成的图片也是以四格图的方式来呈现。如果你认为它们都不符合预期，那么可以单击后面的Re-roll按钮来重新生成新的关键词，如图3-35所示。

图3-35 选择关键词

这里要注意的是，Midjourney的这个功能，实际上只是通过图片提供一个参考，并不是说这些关键词文案就一定能够产生相应风格和画面内容的图片。要想更加精准地生成图片，我们可以把参考图拖进对话框再上传，右键复制图片链接，如图3-36所示。

第 3 章　Midjourney 绘画基础

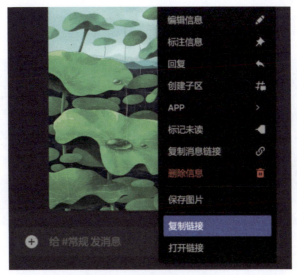

图3-36　右键复制图片链接

然后使用"/imagine"命令复制图片链接+空格+刚才用的文案指令,这样AI就会以参考图作为范例和参考,再结合生成的关键词来绘制新的画作了,这样通常是生成图片的最佳方式,如图3-37所示。

图3-37　利用参考图和关键词来生成图片

3.2.4　利用blend命令混合图片

在Midjourney中blend命令也是很常用的命令之一,而且其功能也是比较强大的。blend命令是指利用AI算法将多张图片进行融合处理,从而生成一张新的图片,新生成的图片带有混合前图片的特点及元素。例如,在图3-38中,将左侧两张图片利用blend命令混合处理后就生成了右侧的全新图像。

图3-38　blend命令的应用

65

在服务器界面对话框中输入"/blend"或者从命令列表中选择blend命令，然后在弹出的窗口里可以上传参考图片，默认是上传两张图片，如图3-39所示。

图3-39　上传参考图片

使用blend命令最多可以上传5张参考图，可以在options（选项）中选择添加image3、image4或image5（见图3-40）。自定义后缀会被添加到/blend prompt关键词的末尾，就像其他/imagine prompt关键词一样。

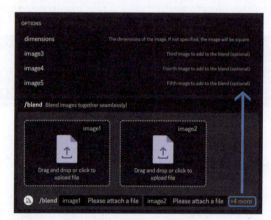

图3-40　上传另外三张参考图

我们利用blend命令将一张星空图片与一张猫头鹰图片进行混合处理，最终得到的图像效果如图3-41所示。

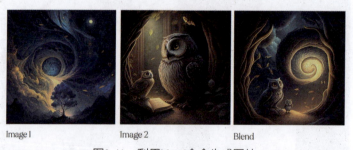

图3-41　利用blend命令生成图片

然后我们继续加入第三张图片进行混合，最终得到的效果如图3-42所示。相对于上一张混合图片来说，这里的最终效果融合了新加入的第三张图片的构图和光影效果，说明AI的处理还是比较精准的。

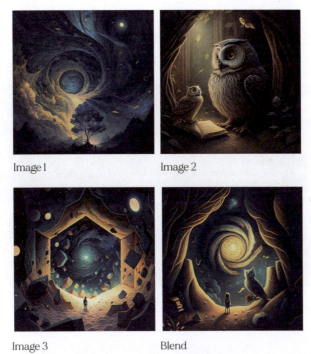

图3-42 blend混合三张图片效果

我们可以将照片利用blend命令进行融合,如图3-43所示,将一张狗的照片与一张熊猫的照片进行混合,结果生成一张带有两者特点的新图片,虽然失去了真实性,但是AI运用blend命令所理解的特点和逻辑是准确的。

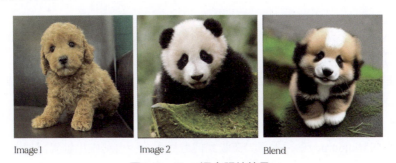

图3-43 blend混合照片效果

blend混合图像的默认宽高比为1∶1,但可以通过dimensions选项来进行修改,可以在square(方形)1∶1、portrait(竖版)2∶3或landscape(横版)3∶2之间选择宽高比。另外,为获得最佳效果,通常上传的图片应尽量与最终想要生成图片的宽高比保持一致。在blend命令中指定的宽高比,作为命令的一部分,一般会覆盖自定义后缀中设置的宽高比。

3.2.5 Midjourney命令讲解

在前面的章节中主要介绍了Midjourney中imagine、describe和blend这三个常用命令的使用技巧和方法,其实Midjourney对话窗口的命令列表中还有很多其他的命令,下面就来针对这些命令进行讲解。

1. /info命令

该命令用于查看关于使用者的账户信息、运行中或排队中的信息，可以查看账户剩余作图时长，该信息窗口只有使用者自己可以看到，如图3-44所示。

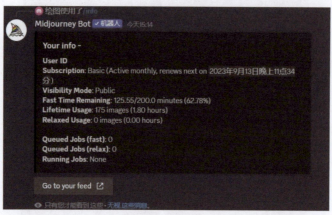

图3-44　info窗口

info信息窗口中包含以下信息。

Subscription：订阅部分显示你订阅的会员等级与下一个续订日期。

Visibility Mode：显示当前是公开模式还是隐身模式。隐身模式仅适用于Pro高级订阅。

Fast Time Remaining：显示当月Fast模式的剩余时间。Fast模式的时间每月重置一次，剩余的时长不会结转。

Lifetime Usage：显示你账号下历史生成的所有图像数量，包括初始图像网格、放大、变体、remix改稿等。

Relaxed Usage：显示当月Relax模式的使用情况，Relax模式下，重度用户的排队时间会稍长，使用量每月重置。

Queued Jobs：列出所有排队等待运行的图像生成数量，最多可以同时排队生成7个图像。

Running Jobs：列出当前正在运行的所有图像生成数量，最多可以同时生成3个图像。

2. /ask命令

该命令可以向Midjourney进行提问，在收到问题后系统会自动做出解答，如图3-45所示。

图3-45　ask窗口

3./help命令

该命令与ask命令有些类似，这里相当于帮助中心的作用，系统自动列出各种在使用中会遇到的问题以及解决办法，如图3-46所示。

图3-46　help界面

4./settings命令

settings命令是对新用户有用的基本命令之一，该命令允许用户调整常用设置和选项，使用该命令，可以找到各种常用选项的切换按钮，例如模型版本、样式值、质量值和升级器版本等，如图3-47所示。

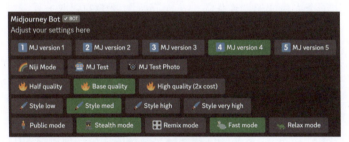

图3-47　settings命令窗口

settings命令窗口中包含的具体参数和按钮如下。

V1~V3：是Midjourney早期版本，生成的图像比较粗糙，因此现在几乎很少使用。

V4：偏写实，更加精致真实，是Midjourney比较稳定且富有创造力的版本。

V5：最新版本，比V4版本涉及的风格氛围更广泛，生成的结果更贴近风格关键字，特别是训练了更多的人像素材，其人像绘画效果相对其他版本来说有较大提升。

Niji：二次元风格。

Half quality：低清晰度的图片，适用于展现抽象画风。

Base quality：默认模式一般用这个即可。

High quality：高清图片，适合多细节的模型，但耗时却是默认的2倍。

Style low：低风格化，产生的图像与关键词接近。

Style med：标准风格化，默认模式。

Style high：高风格化，产生的图像具有艺术性。
Style very high：极高风格化，艺术效果最强。
Public mode：公开模式，绘制的作品可以被所有人看到，也会自动更新在画廊。
Stealth mode：隐身模式，作品仅自己可见，只有Pro版本付费会员可以使用。
Remix mode：混合模式，可以在生成过程中微调描述词汇。
Fast mode：快速模式，生成图片速度更快，但是额度使用完后会被额外收费。
Relax mode：放松模式，排队慢慢生成图片，但是不会消耗额度。

5./subscribe命令

如果你以免费用户的身份试用过Midjourney，并希望生成更多图像、加快流程或将自己的作品保密，则需要升级为订阅用户。这个命令可以提供一个个性化的链接，用于你支付订阅费用，如图3-48所示。

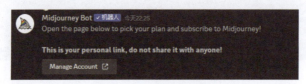

图3-48 订阅付费链接

6./show命令

可以使用show命令将带有唯一图像ID的图像移动到另一个服务器或频道，该命令也可以用来找回丢失的图像，或者重新展示以前的图像，从而进行修改、放大图像或使用更新的参数和功能。show命令只适用于个人生成的图像作品。下面介绍图像ID的获取方式。

1）查找图像ID

图像ID是Midjourney生成的每个图像的唯一标识符。图像ID可以在图像地址的URL和图像的文件名中找到。

2）在网页里获取图像ID

用户可以通过选择 ... > Copy... > Job ID 找到自己会员图库中任何图像的ID，如图3-49所示。

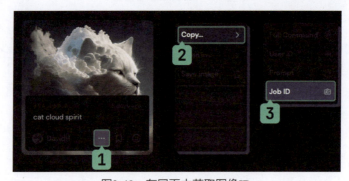

图3-49 在网页中获取图像ID

3）从图片链接中获取图像ID

在 Midjourney 图库中查看图像时，图像 ID 是 URL 的最后一部分，例如图3-50中的9333dcd0-

681e-4840-a29c-801e502ae424就是图像的ID。

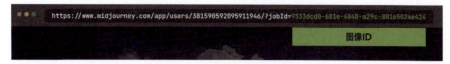

图3-50　从链接中获取图像ID

4）从文件名中获取图像ID

查看从图库下载的图像时，图像ID是文件名的最后一部分，例如图3-51中的文件名User_cat_cloud_spirit_v9333dcd0-681e-4840-a29c-801e502ae424.png。

图3-51　从文件名中获取图像ID

3.2.6　InsightFaceSwap角色换脸指令

在以往的AI绘图平台中，AI换脸始终是一个比较复杂和困难的课题，通常部署难度高且要求条件苛刻。不少公司推出了单独的AI换脸应用软件，但这些软件一般收费高昂且效果差强人意。InsightFaceSwap的出现解决了这个难题，这是一款由微软开发的面部替换工具，它可以让用户通过简单的操作将一张图片中角色的面部替换为另一个人的面部。InsightFaceSwap利用深度学习技术来实现这一点，虽然仍在持续开发中，但已经能够生成逼真的效果。目前，InsightFaceSwap可以直接作为Midjourney的插件使用，这极大地方便了使用者。

首先需要进行授权，将InsightFaceSwap机器人添加到我们的服务器中。单击链接，在弹出的窗口中选择自己的服务器，然后单击继续。在文本框内输入"/"，查看InsightFaceSwap 机器人是否添加成功，如图3-52所示的界面即表示成功添加。

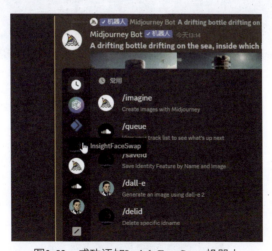

图3-52　成功添加InsightFaceSwap机器人

添加成功后，InsightFaceSwap一共支持六个命令。

（1）/saveid<name>upload-image，用于上传照片并注册ID名称。

（2）/setid<name（s）>，设定默认源ID名称。

（3）/listid，列出所有注册的ID名称。

（4）/delid <name>，删除特定ID名称。

（5）/delall，删除所有ID。

（6）/swapid <name（s）>upload-image，对上传的照片进行ID替换，使用指定的ID名称（或名称列表）。

我们首先使用saveid命令将人物照片上传并命名idname（ID）（见图3-53）。创建成功后，使用listid命令可以查看所有注册的idname。

图3-53　上传照片并命名ID

接下来，选择Midjourney中生成的图片，在图片上单击右键选择APP，然后选择 INSwapper，生成图片中人物的面部就会被替换（见图3-54）。换脸操作都是使用默认的idname，想要替换成哪个人，只需将这个人的idname设置成默认状态即可，图3-55展示了最终换脸完成的图片效果。

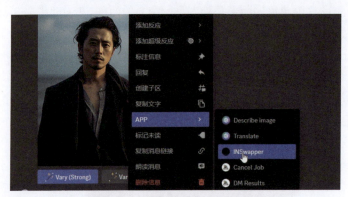

图3-54　在图片中选择INSwapper

图3-55　换脸完成的图片效果

第 4 章 Midjourney绘画高级技巧

4.1 Midjourney关键词深度解析

在第3章中,我们学习了Midjourney提示词的万能结构,即内容(content)、构成(composition)和风格(style),一般将这种结构称为"CCS结构"。掌握了关键词的基本逻辑后,在真正的实战中,更多的还是要靠所掌握关键词的种类和数量来取胜,只有掌握了更多的描述性词汇,才能使AI绘画作品的细节更加丰富。因此,本章节我们就来详细列举一些AI绘画当中能够用到的各种类型的关键词,如表4-1～表4-7所示。

表4-1　风格类型关键词

关键词	说 明
Traditional Chinese Ink Painting	东方山水画
Japanese Ukiyo-e	浮世绘
Japanese comics/manga	日本漫画风格
stock illustration style	童话故事书插图风格
CGSociety Style	梦工厂动画风格
DreamWorks Pictures	梦工厂影业
Pixar	皮克斯
Fashion Illustration Style	时尚插画风格
poster of japanese graphic design	日本海报风格
90s video game	90年代电视游戏
french art	法国艺术
Bauhaus	包豪斯
Anime	日本动画片
Pixel Art	像素画
Vintage	古典风,18—19世纪
Pulp Noir	黑白电影时期
Country style	乡村风格
Abstract	抽象风
risograph	riso印刷风
Graphic	设计风
ink render	墨水渲染
Ethnic Art	民族艺术

续表

关键词	说　明
retro dark vintage	复古 黑暗
Tradition Chinese Ink Painting style	国风
Steampunk	蒸汽朋克
film photography	电影摄影风格
concept art	概念艺术
montage	剪辑
full details	充满细节
Gothic gloomy	哥特式黑暗
realism	写实主义
black and white	黑白
Unity Creations	统一创作
Baroque	巴洛克时期
Impressionism	印象派
Art Nouveau	新艺术风格
Rococo	新艺术
Renaissance	文艺复兴
Fauvism	野兽派
Cubism	立体派
Abstract Art	抽象表现主义
Surrealism	超现实主义
OP Art /Optical Art	欧普艺术/光效应艺术
Victorian	维多利亚时代
futuristic	未来主义
Minimalist	极简主义
brutalist	粗犷主义
Constructivist	建构主义
botw	旷野之息
Warframe	星际战甲
Pokémon	宝可梦
APEX	Apex英雄
The Elder Scrolls	上古卷轴
From Software	魂系游戏
Detroit：Become Human	底特律：变人
AFK Arena	剑与远征
League of legends	英雄联盟
Jolo's bizarre adventure	Jolo的奇妙冒险
Makoto Shinkai	新海诚
Soejima Shigenori	副岛成记

续表

关键词	说　明
Munashichi	六七质
Watercolor children's illustration	水彩儿童插画
Ghibli Studio	吉卜力风格
Stained glass window	彩色玻璃窗
ink illustration	水墨插图
Miyazaki Hayao style	宫崎骏风格
Vincent Van Gogh	凡·高
Leonardo Da Vinci	达·芬奇
manga	漫画
pointillism	点彩派
Claude Monet	克劳德莫奈
quilted art	绗缝艺术
partial anatomy	局部解剖
color ink on paper	彩墨纸本
doodle	涂鸦
Voynich manuscript	伏尼契手稿
book page	书页
realistic	真实的
3D	3D风格
sophisticated	复杂的
photoreal	真实感
national geographic	国家地理
hyperrealism	超写实主义
cinematic	电影般的
architectural sketching	建筑素描
symmetrical portrait	对称肖像
clear facial features	清晰的面部特征
interior design	室内设计
weapon design	武器设计
subsurface scattering	次表面散射
Game scene graph	游戏场景图
character concept art	角色概念艺术

表4-2　精度类型关键词

关键词	说　明
high detail	高细节
hyper quality	高品质
high resolution	高分辨率

续表

关键词	说 明
FHD, 1080P, 2K, 4K, 8K	全高清，1080P，2K，4K，8K
8K smooth	8K流畅

表4-3 视角类型关键词

关键词	说 明
A bird's-eye view, aerial view	鸟瞰图
Top view	顶视图
tilt-shift	倾斜移位
satellite view	卫星视图
Bottom view	底视图
front, side, rear view	前视图、侧视图、后视图
product view	产品视图
extreme closeup view	极端特写视图
look up	仰视
first-person view	第一人称视角
isometric view	等距视图
closeup view	特写视图
high angle view	高角度视图
microscopic view	微观
super side angle	超侧角
third-person perspective	第三人称视角
two-point perspective	两点透视
Three-point perspective	三点透视
portrait	肖像
Elevation perspective	立面透视
ultra wide shot	超广角镜头
headshot	爆头
a cross-section view of (a walnut)	（核桃）的横截面图
cinematic shot	电影镜头
in focus	焦点对准
depth of field (dof)	景深（dof）
Wide- angle view	广角镜头
canon 5d, 1fujifilm xt100, Sony alpha	相机型号 焦段 光圈
Close-Up (CU)	特写
Medium Close-Up (MCU)	中特写
Medium Shot (MS)	中景
Medium Long Shot (MLS)	中远景
Long Shot (LS)	远景

续表

关键词	说 明
over the shoulder shot	过肩景
loose shot	松散景
tight shot	近距离景
scenery shot	风景照
bokeh	背景虚化
foreground	前景
background	背景
Detail Shot (ECU)	细节镜头（ECU）
Knee Shot (KS)	膝景（KS）
Full Length Shot (FLS)	全身照（FLS）
Chest Shot（MCU）	胸部以上
Waist Shot（WS）	腰部以上
Extra Long Shot（ELS）	人在远方
Big Close-Up（BCU）	头部以上
Face Shot（VCU）	脸部特写

表4-4 渲染类型关键词

关键词	说 明
Unreal Engine	虚幻引擎
octane render	OC渲染
Maxon Cinema 4D	渲染
architectural visualisation	建筑渲染
Corona Render	室内渲染
Quixel Megascans Render	真实感
V-Ray	V射线

表4-5 光照类型关键词

关键词	说 明
volumetric lighting	体积照明
cold light	冷光
mood lighting	情绪照明
bright	明亮的
Soft illuminaotion/ soft lights	柔和的照明/柔光
fluorescent lighting	荧光灯
rays of shimmering light/ morning light	微光/晨光
Crepuscular Ray	黄昏射线
outer space view	外太空观

续表

关键词	说 明
cinematic lighting/ Dramatic lighting	电影灯光/戏剧灯光
bisexual lighting	双性照明
Rembrandt Lighting	伦勃朗照明
Split Lighting	分体照明
front lighting	前灯
Back lighting	背光照明
clean background trending	干净的背景趋势
rim lights	边缘灯
global illuminations	全局照明
neon cold lighting	霓虹灯冷光
hard lighting	强光

表4-6 场景类型关键词

关键词	说 明
dystopia，anti-utopia	反乌托邦
fantasy	幻想
classroom	教室
whimsically	异想天开
bedroom	卧室
forest	森林
ruins	废墟
city	城市
deserted city buildings	废弃城市建筑群
near future city	近未来都市
street scenery	街景
Alchemy Laboratory	炼金室
universe I cosmos	宇宙
rain	雨天
In the morning mist	在晨雾中
full of sunlight	充满阳光
galaxy	银河
dungeon	黑暗地牢
nebula	星云
mad max	疯狂麦斯沙地风格
Hanging Gardens of Babylon	巴比伦空中花园
meadow	草原草地
overgrown nature	杂草丛生的
post apocalyptic	后启示录、末日后
Castle in the Sky	天空之城

表4-7 媒介类型关键词

关键词	说明
illustration	插画
Vector	向量图
oil painting	油画
photography	摄影
watercolor	水彩
sketch	素描
ink painting	雕塑
sculpture	水墨画
Blockprint	印刷版画
Lino cut	利诺剪裁
manuscript	手稿

我们通常输入的大多数关键词都属于正向关键词,所谓正向关键词就是需要图像中出现的细节和元素,而对于不想要出现的画面我们需要通过反向关键词来屏蔽,反向关键词通常接在--no参数后面,下面列举一些常见的反向关键词,如表4-8所示。

表4-8 反向关键词

反向关键词	描述
mutated hands and fingers	变异的手和手指
deformed	畸形的
bad anatomy	解剖不良
disfigured	毁容
poorly drawn face	脸部画得不好
mutated	变异的
extra limbA	多余的肢体
ugly	丑陋
poorly drawn hands	手部画得很差
missing limb	缺少的肢体
floating limbs	漂浮的四肢
disconnected limbs	肢体不连贯
malformed hands	畸形的手
out of focus	脱离焦点
long neck	长颈
long body	身体长

4.2 Midjourney参数命令详解

参数是在Midjourney关键词中用来更改图像生成方式的指令后缀,可以更改图像的宽高比、切换模型版本、更改放大器等。参数通常添加到关键词的末尾,接在双连字符"--"后面,也可以是破折号"——"后面,Midjourney同时支持这两种符号。另外,用户可

以向每个关键词添加多个参数，需要注意的是，参数的字母和后面的数字之间要保留一个空格，否则会提示错误，如图4-1所示。

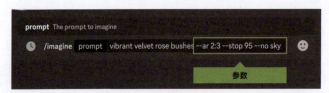

图4-1　关键词后的参数

1.基本参数（Basic Parameters）

Aspect Ratios（宽高比例）：--aspect <2∶3、16∶9、... > 或 --ar <2∶3、16∶9、... >。此参数用来改变生成图像的宽高比。

Chaos（混乱值）：--chaos <数值0到100>。此参数用来改变生成结果的多样性，较高的值会产生更多不寻常和意想不到的图像结果。

No（排除）：--no排除命令。比如在关键词后面添加--no plants，Midjourney会尝试从图像中去除植物。

Quality（质量）：--quality <0.25、0.5、1 或者 2> 或 --q <0.25、0.5、1 或者 2>。此参数决定想要花费多少渲染质量时间。默认值为1，值越高成本越高，值越低成本越低，如图4-2所示。

图4-2　质量参数与图像生成的效果

Repeat（重复）：--repeat <1-40>或--r <1-40>。此参数可以从单个关键词上创建多个图像生成任务，这对于多次快速重新生成图像很有用。

Seed（种子值）：--seed <0–4294967295之间的整数>。Midjourney机器人使用种子编号创建一个视觉噪点画面，类似静态的电视信号被干扰时的雪花画面，作为生成初始图像网格的起点。种子编号是为每个图像随机生成的，但也可以使用--seed或--sameseed参数指定，使用不同的种子编号和关键词将产生相似的生成图像，如图4-3所示。

Stop（停止）：--stop <10–100 之间的整数>。使用--stop参数可在图像生成过程中停止，在较早进程中停止生成，会让图像产生更模糊和抽象的效果，如图4-4所示。

Style（风格）：--style <4a、4b 或者 4c>。在Midjourney模型版本V4的不同版本之间切换，其他版本切换也相同。

图4-3　不同种子编号所生成的图像

图4-4　停止参数与生成图像效果

Stylize（风格化）：--stylize <number>或--s <number>。该参数会影响Midjourney的默认美学风格应用于图像的强度。

2.模型版本参数（Model Version Parameters）

Midjourney定期发布新模型版本，以提高效率、一致性和质量。不同的模型擅长处理不同类型的图像。

--niji：一种专注于动漫风格图像的模型。

--hd：使用早期的替代模型来生成更大、更不一致的图像。该参数适用于抽象和风景图像。

--test：使用Midjourney专用测试模型。

--testp：使用Midjourney特殊的以摄影为重点的测试模型。

--version <1，2，3，4或5>或--v <1，2，3，4或5>：使用不同版本的Midjourney算法。

3.放大器参数（Upscaler Parameters）

Midjourney首先为每个任务生成一个低分辨率图像选项网格，用户可以在任何网格图像上使用Midjourney放大器来增加尺寸并添加更多细节，有多种可用于放大图像的放大模型。

--uplight：在单击U按钮时使用替代的轻度放大器，结果更接近原始网格图像，放大后的图像细节更少且更平滑。

--upbeta：单击U按钮时使用替代的测试放大器，结果更接近原始网格图像，放大后的图像添加的细节明显更少。

--upanime：单击U按钮时，请使用经过培训的替代放大器，这个放大器是专门为与--niji Midjourney模型一起工作而创建的。

4.其他参数（Other Parameters）

这些参数仅适用于特定的早期Midjourney模型版本。

--creative：修改test和testp模型，使其更加多样化和具有创造性。

--iw（Image Weight）：设定图像关键词权重相对于文本关键词的权重。默认值为--iw 0.25。

--sameseed：种子值创建一个大的随机噪点画面，应用于初始网格中的所有图像。当指定

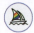

--sameseed时，初始网格中的所有图像都使用相同的起始噪点画面，并将生成非常相似的图像。

--video：保存正在生成的初始图像的进度视频，在放大图像时不起作用。

5.模型版本和参数兼容性

Midjourney模型版本和参数兼容性如图4-5所示。

	影响初始生成	影响变体和remix改稿	V5模型	V4模型	V3模型	测试模型或测试P模型	Niji动漫模型
Max Aspect Ratio 最大宽高比	✓	✓	any	1:2或2:1	5:2或2:5	3:2或2:3	1:2或2:1
Chaos 混乱值	✓		✓	✓	✓	✓	✓
Image Weight 图像权重	✓		.5-2 默认=1		任意权重 默认=.25		
No 排除	✓	✓	✓	✓	✓	✓	✓
Quality 质量	✓		✓	✓	✓		✓
Seed 种子值	✓		✓	✓	✓	✓	✓
Sameseed 相同种子值	✓				✓		
Stop 停止生成	✓	✓	✓	✓	✓	✓	✓
Style 风格				4a和4b			
Stylize 风格化	✓		0-1000 默认100	0-1000 默认100	625-60000 默认2500	1250-5000 默认2500	
Tile 平铺纹理	✓		✓		✓		
Video 视频	✓				✓		
Number of Grid Image 网格图像数	-	-	4	4	4	2（长宽比≠1:1时为1）	

图4-5　Midjourney模型版本和参数兼容性

6.常见的图像宽高比

--ar参数可接受从1∶1（正方形）到每个模型的最大宽高比之间的任何宽高比。但是，在图像生成或放大过程中，最终输出的比例可能会略有不同，不同的Midjourney版本模型具有不同的最大宽高比，如图4-6所示。

	V5模型	4c模型（V4默认模型）	4a或4b模型	V3模型	Test/Testp模型	niji动漫模型
比例	任意宽高比*	1:2至2:1	只支持1:1、2:3或3:2	5:2至2:5	3:2至2:3	1:2至2:1

图4-6　不同Midjourney版本模型的最大宽高比

常见的Midjourney宽高比如下，使用宽高比参数可以在关键词末尾添加--aspect <整数>∶<整数>或--ar <整数>∶<整数>，如图4-7所示。

--aspect 1∶1：默认的宽高比例。

--aspect 5∶4：常见的相框和印刷比例。

--aspect 3∶2：平面摄影中比较常见的比例。

--aspect 7∶4：靠近高清电视屏幕和智能手机屏幕。

图4-7　修改宽高比

4.3 批量生成多组图片

在Midjourney中，可以通过添加重复命令参数，最终批量生成多组图像结果。在关键词后添加--repeat或--r参数，参数空格后接的数字是最终生成多组图像的数量。

重复命令适用于基础、标准和Pro高级订阅会员。基础和标准版订阅会员可以用--repeat重复生成的任务数量为2～10，Pro高级订阅会员可以用--repeat重复生成的任务数量为2～40。--repeat参数只能在/fast快速GPU模式下使用。可以将--repeat与其他参数结合使用（例如--chaos），让生成的图像结果更具多样性，如图4-8所示。

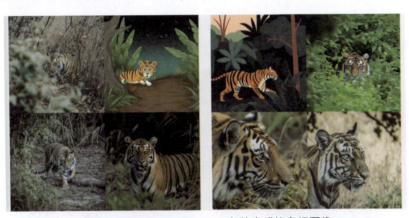

图4-8　利用--repeat和--chaos参数生成的多组图像

4.4 Midjourney局部修改功能

2023年8月，Midjourney官方发布公告，宣布在Midjourney中可以进行局部的二次调整功能，这个功能称为Vary（Region），直译为"区域变化"，也就是局部修改功能。它允许用户在已经生成的图像中进行局部细节的修改和调整。

Vary（Region）的整体使用流程相对简单，仅需4步即可完成局部重绘。首先，我们需要使用/settings命令，在弹出窗口中选择激活Remix模式。然后，利用关键词生成一组图像，单击U按钮选择四格图中的一张图片放大，这时会发现在生成图像下方出现了三个新的按钮：Vary

（Strong）表示较强的变化，单击后Midjourney会在这张图的基础上重新生成变化较大的图像；Vary（Subtle）表示微小的变化，单击后只对画面进行细微调整；而第三个按钮Vary（Region）就是新的局部重绘功能，如图4-9所示。

图4-9　Vary（Region）按钮

进入Vary（Region）界面后，位于界面中央的是生成图像，也是我们后续编辑的图像。界面左上角是撤回操作按钮，单击后可以撤回之前的编辑操作。在界面底部有两个选区工具，分别是框选和套索工具，通过这两个选区工具可以选择图像中的区域并进行局部重绘。这里我们利用框选工具选中图片中人物手上的两只鹦鹉，如图4-10所示。

图4-10　利用框选工具选中局部重绘区域

原图中人物手上有两只鹦鹉，如果我们想换成一只鹦鹉，那么在框选区域后，在关键词输入框中修改描述词为"a bird in her hand"即可。局部修改后的图片如图4-11所示。

我们在选择重绘区域时，选择区域的大小会影响最终的图片修改结果，较大的选择区域会为Midjourney机器人提供更多的上下文信息，从而可以改善新添加元素的比例及其与周围图像的关系，但是选择区域过大可能会导致新生成的元素相互混合，如图4-12所示。

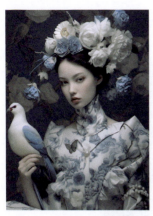
图4-11　局部修改后的图片

图4-12　大面积重绘后的效果

4.5 AI绘画设计流程

前面我们已经讲解了Midjourney如何利用关键词来生成图像，下面我们就来学习AI绘画的基本设计思路和流程。我们以设计绘制一幅风景画为例，首先确定画作的主体对象，这里我们在Midjourney对话框中输入关键词"山川，河流，树木，近景的房屋建筑"，意图展现一幅远景为山川、中景有河流和树木、近景为房屋建筑的风景画，之后我们再为绘画添加一个基本的画面风格，添加关键词"动漫风格"。图4-13展示了AI首次呈现的效果。

图4-13　首次生成的AI绘画

然后我们为绘画添加更多的细节，比如可以为近景房屋添加更多的描述关键词，这里添加关键词"白色古典建筑"。然后进一步添加画面风格描述，添加关键词"写实风格"，这样生成的图像就是偏向写实风的动漫风格图像。同时还可以添加一些细节关键词，比如"河流呈现倒影"，再次生成的效果如图4-14所示。

图4-14　添加细节关键词后生成的图像

接下来我们可以修改和确定画面的整体色调,例如可以添加关键词"暖色调",可以看到生成图像画面中的树木大部分变成了黄色,这样画面的整体色调就成了暖色调,如图4-15所示。

图4-15　修改画面色调

我们还可以增强画面的质感、提升画面的清晰度,这里输入关键词"高清画质",效果如图4-16所示,也可以通过添加--quality参数来实现。

最后我们还可以对画面的显示尺寸比例进行调整,可通过--aspect参数来实现,这里我们在关键词末尾添加"--aspect 16∶9",最终效果如图4-17所示,图片以宽屏比例呈现。

图4-16　增加画面清晰度

图4-17　修改画面比例

在此实例中，我们通过学习AI绘画的基本设计思路和关键词绘制步骤，了解了AI绘画作品的基本创作流程，在实际创作过程中希望大家能够举一反三，让绘画呈现出更加丰富的画面效果。

4.6　Midjourney绘画从小白到大师

AI绘画的门槛虽然很低，用户可以在没有专业基础的前提下，快速学习和掌握各种AI绘画平台，并能在短时间内实现绘画作品的输出。但是，用户所呈现的AI绘画作品并不是从一开始就能完全达到自己想要的效果，需要在学习和实践过程中逐步总结各种关键词技巧，在长期使用过程中逐渐形成属于自己的稳定图像风格。我们可以将这一过程概括为AI绘画从小白到大师的实践过程。

如果我们想利用Midjourney来创作一幅以女孩为主体的绘画作品，可以利用以下关键词来实现绘制，最终可得到一幅日式动漫风格的人物AI绘画，如图4-18所示。

关键词

A little girl wearing a white dress, with a flower basket slung over her shoulder and a small straw hat on her head. She is standing in a garden filled with colorful flowers, with a clear blue sky and fluffy white clouds overhead,sunlight, Japan anime style, Pixiv, by Makoto Shinkai, Studio Ghibli --v5

关键词翻译

一个穿着白色连衣裙的小女孩，肩上挎着一个花篮，头上戴着一顶小草帽。她站在一个开满了五颜六色的花的花园里，湛蓝的天空和蓬松的白云在头上，阳光，日式动漫风格，P站，新海诚风格，吉卜力工作室。--v5

图4-18 日式动漫风格绘画

这是我们在初步学习Midjourney后就可以轻松实现的效果，关键词中都是比较简单的主体描述、细节描述以及风格描述，几乎所有用户都可以在短时间内掌握这样的AI绘画技术，我们称这一阶段为"小白阶段"，也就是最基础的AI绘画阶段。

之后，通过进一步的学习，用户可以掌握Midjourney更多关键词的用法，比如视角的类别、光线及照明、画质细节等，从而可以实现更高画质级别的AI绘画作品。相比"小白阶段"而言，这个阶段的作品，画质会有明显的提升，我们将这一阶段称为"进阶阶段"。我们仍然利用Midjourney来创作一幅以女孩为主体的绘画作品，图4-19展示了最终绘制的效果，关键词如下。

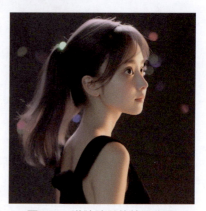

图4-19 进阶阶段的绘画作品

> **关键词**
>
> Disney girl, low saturation, Pixar, super details, clay, anime waifu, looking at viewer, nightly detailed reflections transparent iridescent colors, long transparent iridescent RGB hair, Serafleur Art Style, white background, divine cinematic edge lighting, soft focus, bokeh, chiaroscuro, 8K, best quality, ultra-detail.3D, C4D, Blender, OC renderer, cinematic lighting, ultra HD 3D rendering
>
> **关键词翻译**
>
> 迪士尼女孩，低饱和度，皮克斯风格，超级细节，黏土，动漫女神，看着观众，夜间细节反射，透明彩虹色，长透明彩虹RGB头发，Serafleur艺术风格，白底，神圣的电影边缘照明，软对焦，散景，明暗对比，8K，最佳质量，超细节，3D，C4D，Blender，OC渲染器，电影照明，超高清3D渲染

在进阶阶段，绘画技术已经趋向成熟，用户可以完成高质量的AI绘画，但是有一个最大的问题就是生成的图像缺乏艺术风格，虽然能够保证较高的画质，但是缺少风格化的作品并不能吸引大多数人的眼球。因此，这一阶段需要学习大量艺术家风格，掌握各种个人风格化关键词，之后便由进阶阶段提升到了高手阶段。我们继续利用Midjourney来创作以女孩为主体的绘画，加入艺术家关键词后的效果如图4-20所示，关键词如下。

图4-20　具备风格化的AI绘画作品

🔷 **关键词**

Thick acrylic illustration on Pixiv, gorgeous European girl, by Kawacy, by John Singer Sargent, masterpiece upper body, silver-white long hair, European noble clothing, green tone, willow, sunny day, exquisite and complex clothing, soft color, crystal necklace, metallic light, god light, rich details, highest quality, ultra-detailed, extremely delicate, the latest Pixiv illustrations, delicate decorations, dynamic poses, dynamic angles, gorgeous light and shadow

🔷 **关键词翻译**

P站上的厚亚克力插图，华丽的欧洲女孩，Kawacy风格，John Singer Sargent风格，大师上身，银白色长发，欧洲贵族服装，绿色调，柳树，阳光明媚的一天，精致复杂的服装，柔和的颜色，水晶项链，金属光，神光，丰富的细节，最高品质，超细节，极其精致，最新的P站插图，精致的装饰，动态的姿势，动态的角度，华丽的光影

在高手阶段，主要是借鉴各位艺术家大师的创作风格，通过临摹的方式来实现自己绘画作品的艺术风格化。实际上，此时距离最终阶段还有一步之遥。我们必须在长期的学习和实践过程中，对各种艺术风格进行融会贯通，然后逐渐形成专属于自己的创作风格。最终阶段被称为大师阶段，至此，个人的AI绘画创作才可以说接近终点。例如，我们利用以下关键词来进行绘制，最终实现的效果如图4-21所示。类似这样的AI绘画作品才能最大限度地吸引人们的眼球，获得大家的认可。

图4-21 专属自己风格的AI绘画作品

> **关键词**
>
> Thick acrylic illustration on Pixiv, Full body portrait, light background, iridescent colors, watery eyes, beautiful face, white feathers, gauze latex, transparent elegant clothes, CG, laser, iridescent, hologram, bokeh, chiaroscuro, Wlop, SakimiChan, Yoji Shinkawa, Serafleur, gold white silver, soft focus, holy cinematic rim, 8K, --ar 2∶3
>
> **关键词翻译**
>
> P站上的厚亚克力插图，全身肖像，浅色背景，彩虹色彩，水汪汪的眼睛，美丽的脸庞，白色羽毛，纱布乳胶，透明优雅的衣服，CG（计算机绘图），激光，彩虹，全息图，散景，明暗对比，Wlop，SakimiChan，Yoji Shinkawa，Serafleur，金白银色，柔焦，神圣的电影边缘，8K，--ar 2∶3

第 5 章 AI绘画实战——游戏场景设计

5.1 AI游戏场景概念绘画

游戏场景概念原画是指原画设计师根据游戏策划的文案描述，对游戏场景进行整体美术风格和游戏环境基调设计的原画类型。游戏原画师会根据策划人员的构思和设想，对游戏场景中的环境风格进行创意设计和绘制。概念原画不要求绘制得十分精细，但需要综合考虑游戏的世界观背景、游戏剧情、环境色彩、光影变化等因素。相对于制作类原画的精准设计，概念类原画更强调对画面的宏观把控，对美术设计师通常有很高的要求。如今我们可以利用AI来进行游戏场景概念原画的绘制，通过对场景风格的描述，便可在短时间内获得高质量的绘画作品。本节我们就来学习游戏场景概念原画的绘制。

5.1.1 科幻游戏场景概念原画

科幻游戏场景概念原画如图5-1所示。

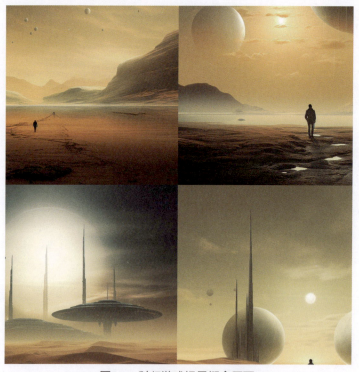

图5-1 科幻游戏场景概念原画

prompt 关键词

deserts, distant castles, small pedestrians, huge planetary backgrounds, minimalist landscapes, beige and gray backgrounds, Andy Fairhurst style --chaos 0

关键词翻译

沙漠，远处的城堡，渺小的行人，巨大的星球背景，极简主义风景，米色和灰色背景，安迪·费尔赫斯特风格 --chaos 0

5.1.2 异世界传送门游戏场景概念原画

异世界传送门游戏场景概念原画如图5-2所示。

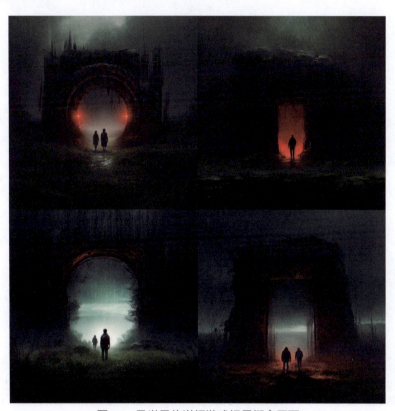

图5-2 异世界传送门游戏场景概念原画

prompt 关键词

Young travelers enter the portal, dark red light, fog, gloomy, wet green grass, damp, scary, Jacob Rozalski style, realistic style, high-definition picture quality

关键词翻译

年轻的旅行者进入传送门，幽暗红色光芒，雾气，阴郁，湿漉漉的绿色草地，潮湿，恐怖，雅各布·罗扎尔斯基风格，写实风格，高清画质

5.1.3 奇幻光环游戏场景概念原画

奇幻光环游戏场景概念原画如图5-3所示。

图5-3 奇幻光环游戏场景概念原画

> **prompt 关键词**
>
> Sky City, above the sea of clouds, Makoto Shinkai style, HD picture quality, 2K --q 1.5 --ar 16∶9 --niji
>
> **关键词翻译**
>
> 天空之城,云海之上,新海诚风格,高清画质,2K --q 1.5 --ar 16∶9 --niji

5.1.4 异域探索游戏场景概念原画

异域探索游戏场景概念原画如图5-4所示。

图5-4 异域探索游戏场景概念原画

prompt 关键词

mountains, cliffs, floating islands, lakes, light elves, sky, warm tones, minimalist style, wide angle, panoramic, HD quality, 4K

关键词翻译

山，悬崖，漂浮的岛屿，湖泊，光精灵，天空，暖色调，极简风格，广角，全景，高清画质，4K

5.1.5 星空奇境游戏场景概念原画

星空奇境游戏场景概念原画如图5-5所示。

图5-5 星空奇境游戏场景概念原画

prompt 关键词

The current is pouring down from a height of three thousand feet, as if the bright water of the Milky Way falls from the nine days, 4K, high-definition picture quality.

关键词翻译

飞流直下三千尺,疑是银河落九天,4K,高清画质。

5.1.6 神秘遗迹游戏场景概念原画

神秘遗迹游戏场景概念原画如图5-6所示。

图5-6 神秘遗迹游戏场景概念原画

prompt关键词

ancient relics, close-up explorers, cliffs, waterfalls, dense forests, huge stars in the sky, daytime, panoramic, wide-angle, high-definition quality, 8K

关键词翻译

古代遗迹，近景的探险家，山崖，瀑布，密林，天空中巨大的星球，白天，全景，广角，高清画质，8K

5.1.7 火星基地游戏场景概念原画

火星基地游戏场景概念原画如图5-7所示。

图5-7 火星基地游戏场景概念原画

> **prompt 关键词**
>
> Martian landform, metal building base, space station, sand dunes, sunset, planets, warm colors, panoramic, minimalist style, Star Wars style, HD picture quality, 8K
>
> **关键词翻译**
>
> 火星地貌，金属建筑基地，空间站，沙丘，落日，行星，暖色调，全景，极简风格，星球大战风格，高清画质，8K

5.2 AI游戏场景原画设计

在概念原画确定之后,游戏场景基本的美术风格就确立下来了,之后就需要开始场景制作类原画的绘制。场景制作类原画是指对游戏场景中具体美术元素的细节进行设计和绘制的原画类型,这也是我们通常所说的游戏场景原画。制作类原画不仅要在整体上表现出清晰的物体结构,更要对设计对象的细节进行详尽的描述,这样才能便于后期美术制作人员进行实际美术元素的制作。以往需要花费大量时间和人力的场景原画,如今可以交给AI来绘制。本节我们就来学习如何利用AI绘制游戏场景原画。

5.2.1 奇幻都市游戏场景原画

奇幻都市游戏场景原画如图5-8所示。

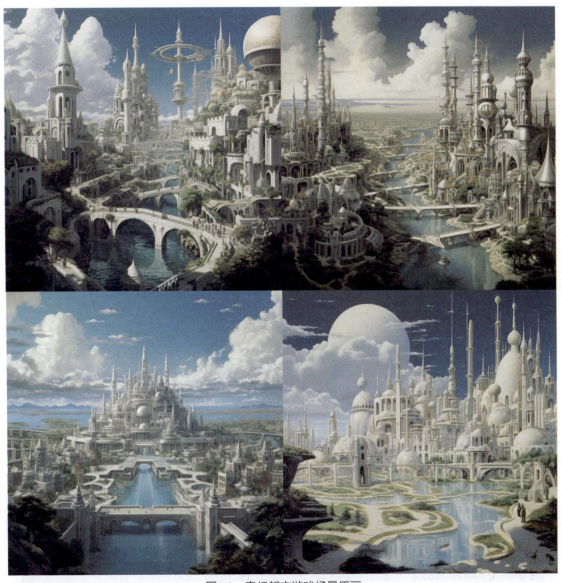

图5-8 奇幻都市游戏场景原画

prompt 关键词

A great pearl white city built on an island in the middle of the river. The city is surrounded with pearl white walls with high towers. In the center of the city there is a high white tower that dominates the city. All the buildings in the city are built in natural structures style. Robert Jordan's Tar Valon.

关键词翻译

一座巨大的珍珠白城市，建在河中央的一个岛屿上。这座城市被珍珠白色的城墙和高耸的塔楼环绕着。在市中心有一座高耸的白色塔楼，它俯瞰着整个城市。这座城市的所有建筑都是以自然结构风格建造的。罗伯特·乔丹笔下的塔瓦隆城。

5.2.2 赛博朋克游戏场景原画

赛博朋克游戏场景原画如图5-9所示。

图5-9 赛博朋克游戏场景原画

prompt 关键词

game scene diagram, city street, Cyberpunk city, towering buildings, colorful billboards, after rain, night, 3D game scene, illusory engine, HD picture quality, cyber punk 2077 game style --niji

关键词翻译

游戏场景图，城市街道，赛博朋克城市，高耸的建筑，色彩斑斓的广告牌，雨后，夜晚，3D游戏场景，虚幻引擎，高清画质，赛博朋克2077游戏风格 --niji

5.2.3 地下城游戏场景原画

地下城游戏场景原画如图5-10所示。

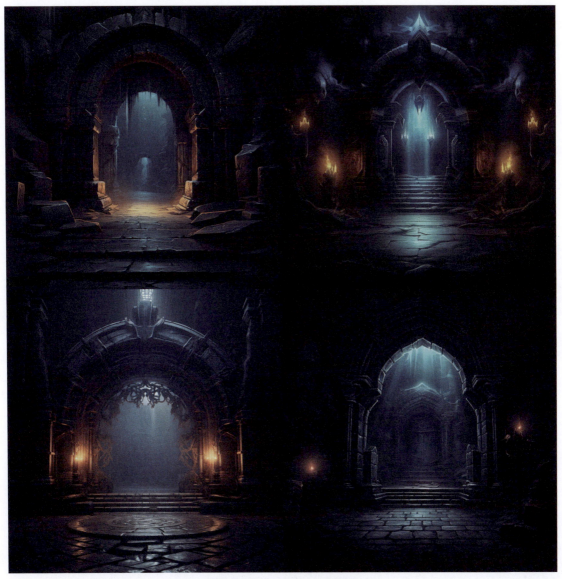

图5-10 地下城游戏场景原画

prompt 关 键 词

Dungeon game scene, glowing portal, dark blue light, gloomy atmosphere, 3D game scene, illusory engine, realistic style, HD picture quality, 2K, Dragon and Dungeon style

关 键 词 翻 译

地下城游戏场景，散发光芒的传送门，深蓝色光芒，阴森氛围，3D游戏场景，虚幻引擎，写实风格，高清画质，2K，龙与地下城风格

5.2.4 铁匠铺游戏场景建筑原画

铁匠铺游戏场景建筑原画如图5-11所示。

图5-11 铁匠铺游戏场景建筑原画

> **prompt 关键词**
>
> Weapons shop, game scene architecture, medieval style, cold weapons, game settings, hand-painted style, realistic style, high-definition picture quality, watercolor background, 4K --niji
>
> **关键词翻译**
>
> 武器铺，游戏场景建筑，中世纪风格，冷兵器，游戏设定，手绘风格，写实风格，高清画质，水彩背景，4K --niji

5.2.5 光之城游戏场景原画

光之城游戏场景原画如图5-12所示。

图5-12　光之城游戏场景原画

> **prompt 关键词**
>
> World of Light, 8K, realistic style, HD picture quality, movie picture --no text --ar 16：9
>
> **关键词翻译**
>
> 光的世界，8K，写实风格，高清画质，电影画面 --no text --ar 16：9

5.2.6 古堡遗迹游戏场景建筑原画

古堡遗迹游戏场景建筑原画如图5-13所示。

图5-13 古堡遗迹游戏场景建筑原画

prompt关键词

Jean Giraud (Moebius), sharp and fine lines, Capital Gate, high stone wall, medieval style, game scene design, bright light, high quality, 8K

关键词翻译

Jean Giraud（Moebius），犀利与精细的线条，首都之门，高高的石墙，中世纪风格，游戏场景设计，明亮光线，高品质，8K

5.2.7 怪物营地游戏场景原画

怪物营地游戏场景原画如图5-14所示。

图5-14 怪物营地游戏场景原画

> **prompt 关键词**
>
> monster camp, fantasy style, game scene design, fantasy epic, bright light, hand-painted style, high quality, 8K --ar 3∶4 --niji
>
> **关键词翻译**
>
> 怪物营地，奇幻风格，游戏场景设计，奇幻史诗，明亮光线，手绘画风，高品质，8K --ar 3∶4 --niji

5.3 中国风游戏场景AI绘画

本节我们主要利用AI来绘制中国风的游戏场景作品，通过添加关键词描述来实现古风场景的画面，这也是目前国内网络游戏最为常见的游戏场景画面。

5.3.1 古代城市游戏场景原画

古代城市游戏场景原画如图5-15所示。

图5-15　古代城市游戏场景原画

prompt 关键词

ancient cities, Chinese style buildings, central streets, Chinese buildings on both sides, blue sky and white clouds, bright light, realistic style, 3D game scenes, high definition picture quality

关键词翻译

古代城市，中国风建筑，中央街道，两侧中式建筑，蓝天白云，明亮光线，写实风格，3D游戏场景，高清画质

5.3.2 水墨风古建筑场景原画

水墨风古建筑场景原画如图5-16所示。

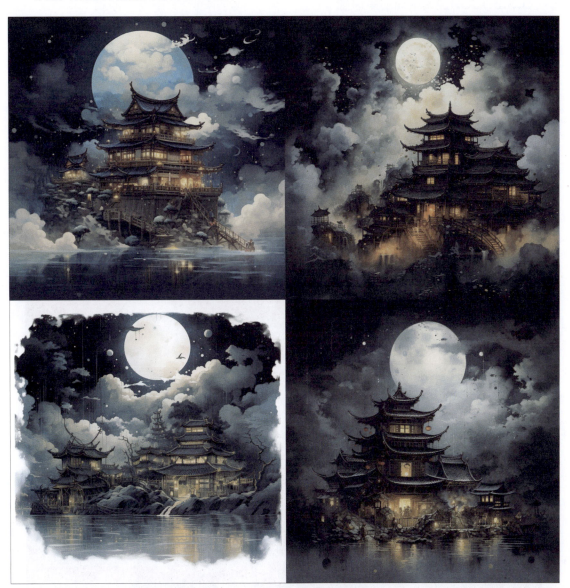

图5-16 水墨风古建筑场景原画

> **prompt关键词**
>
> An illustration is showing a small house with the clouds above it, in the style of captivatingly atmospheric cityscapes, Chinese ink paintings, precisionist, anime-inspired characters, dark sky-blue and light gold, water drops, detailed crowd scenes, village core, Gu Kaizhi, ink and wash.
>
> **关键词翻译**
>
> 一幅插图展示了一座上面有云的小房子,风格包括迷人的氛围城市景观、中国水墨画、精确主义风格、动漫灵感人物、深天蓝色和浅金色、水滴、详细的人群场景、乡村核心风格、顾恺之、水墨。

5.3.3 大唐盛世游戏场景原画

大唐盛世游戏场景原画如图5-17所示。

图5-17 大唐盛世游戏场景原画

第 5 章 AI 绘画实战——游戏场景设计

prompt关键词

Tang Dynasty capital of China, prosperous scene, a large number of pedestrians, distant mountains, large panorama, wide-angle photography, hand-painted style, watercolor background, high-definition picture quality, concept setting map

关键词翻译

中国唐朝都城，盛世景象，大量行人，远处山脉，大全景，广角摄影，手绘风格，水彩背景，高清画质，概念设定图

5.3.4 古代楼阁游戏场景建筑原画

古代楼阁游戏场景建筑原画如图5-18所示。

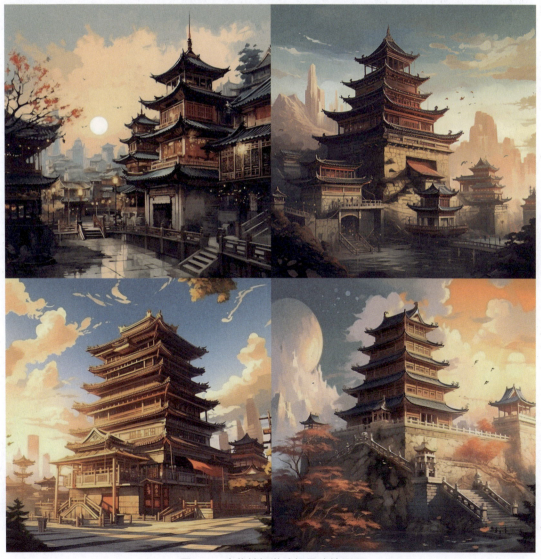

图5-18 古代楼阁游戏场景建筑原画

AI 动漫游戏绘画设计

> **prompt 关键词**
>
> Ancient architecture, high-rise buildings, towers, Chinese style, hand-painted style, illustration style, HD picture quality, 4K --ar 3∶4
>
> **关键词翻译**
>
> 古代建筑,高楼,塔,中国风,手绘风格,插画风格,高清画质,4K --ar 3∶4

5.3.5 工笔风格古建筑场景原画

工笔风格古建筑场景原画如图5-19所示。

图5-19 工笔风格古建筑场景原画

prompt 关键词

close-up, neon light, golden and turquoise and blue, transparent, bioluminescent, contrasting an oriental style painting painted on a wall, in the style of detailed dreamscapes, dark gold and sky-blue, Kansas colors school, luminous landscapes, buddhist art and architecture, Don Blanding, elaborate kimono --s 100

关键词翻译

特写镜头，霓虹灯，金色、蓝绿色和蓝色，透明，生物发光，与墙上绘制的东方风格画作形成对比，风格细腻的梦幻风景，暗金色和天蓝色，堪萨斯色彩学派，明亮的风景，佛教艺术和建筑，唐·布兰丁，精致的和服 --s 100

5.3.6 云海古城游戏场景原画

云海古城游戏场景原画如图5-20所示。

图5-20 云海古城游戏场景原画

prompt 关键词

Sky City, above the sea of clouds, Makoto Shinkai style, HD picture quality, 2K --q 1.5 --ar 16：9 --niji

关键词翻译

天空之城，云海之上，新海诚风格，高清画质，2K --q 1.5 --ar 16：9 --niji

5.3.7 古代驿站游戏建筑原画

古代驿站游戏建筑原画如图5-21所示。

图5-21 古代驿站游戏建筑原画

prompt 关键词

Ancient post stations, ancient Chinese architecture, game scene architecture, game setting drawings, hand-painted style, bright scenes, high quality, 8K --ar 3∶4 --niji

关键词翻译

古代驿站，中国古代建筑，游戏场景建筑，游戏设定图，手绘风格，明亮场景，高品质，8K --ar 3∶4 --niji

5.4 AI像素游戏场景设计

像素游戏是近年来非常流行的游戏画面形式，通过2D像素图形来展现复古游戏画风，赋予游戏更多的个性化和风格化特点。利用AI来绘制这类图像时，通常需要加入像素画风的关键词，必要时还需要加入经典像素游戏作品的风格关键词。

5.4.1 山丘古堡像素场景

山丘古堡像素场景如图5-22所示。

图5-22 山丘古堡像素场景

> **prompt关键词**
>
> the castle on the mountain, the distant forest, the blue sky and white clouds, an explorer, style of Owlboy pixel art
>
> **关键词翻译**
>
> 山上的城堡，远处森林，蓝天白云，一位探险家，猫头鹰男孩像素艺术风格

5.4.2 塞尔达风格像素游戏场景

塞尔达风格像素游戏场景如图5-23所示。

图5-23 塞尔达风格像素游戏场景

prompt 关键词

house in the trees, top down 2D game, pixel art, style of *Legend of Zelda: A Link to the Past* (SNES, Game Boy Color) 1991

关键词翻译

树上的房子，俯视视角的2D游戏，像素艺术，风格模仿《塞尔达传说：众神的三角力量》（SNES，Game Boy Color）1991

5.4.3 合金弹头风格像素游戏场景

合金弹头风格像素游戏场景如图5-24所示。

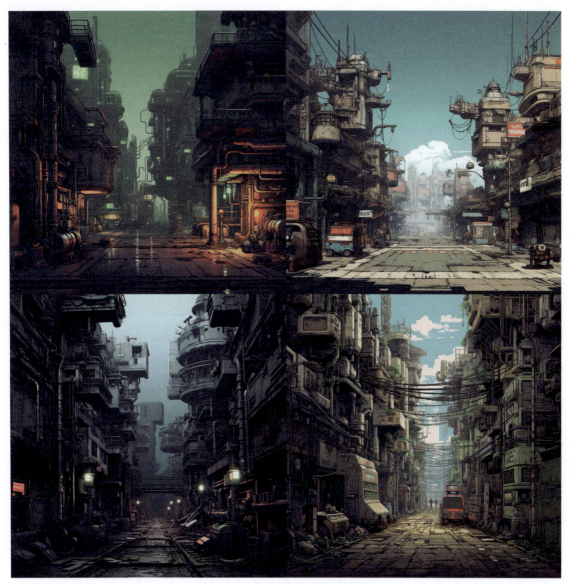

图5-24 合金弹头风格像素游戏场景

prompt 关键词

Cyberpunk city, Wide Angle, 32-bit pixel art, style of *Metal Slug* 1996

关键词翻译

赛博朋克城市，广角，32位像素艺术，1996年《合金弹头》的风格

5.4.4　8-bit像素游戏场景

8-bit像素游戏场景如图5-25所示。

图5-25　8-bit像素游戏场景

prompt关键词

game maze scene, cave rock, Zelda style, pixel game screen, Top View, 8-bit pixel art --v 4

关键词翻译

游戏迷宫场景，洞窟岩石，塞尔达风格，像素游戏画面，俯视视角，8位像素艺术 --v4

5.4.5 月球基地像素游戏场景

月球基地像素游戏场景如图5-26所示。

prompt关键词

clean pixel art, moon base with rover, style of *Castlevania* 1986 --v 4 --ar 3∶4

关键词翻译

干净的像素艺术,带有月球车的月球基地,1986年《恶魔城》风格--v4--ar3∶4

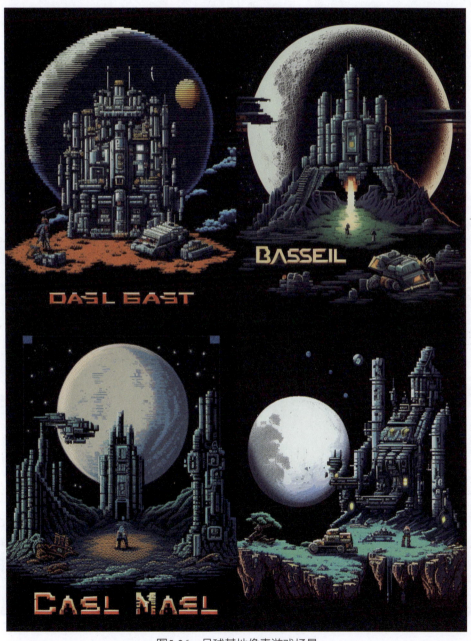

图5-26 月球基地像素游戏场景

5.4.6 室内像素游戏场景

室内像素游戏场景如图5-27所示。

图5-27 室内像素游戏场景

prompt 关键词

interior of library, top down 2D, pixel art, style of *Legend of Zelda: A Link to the Past* (SNES，Game Boy Color) 1991 --v 4 --ar 3：4

关键词翻译

图书馆内部，俯视2D视角，像素艺术，风格模仿《塞尔达传说：众神的三角力量》（SNES，Game Boy Color）1991--v4--ar 3：4

第 6 章 AI绘画实战——游戏角色设计

6.1 AI游戏角色原画设计

任何一门艺术都有区别于其他艺术形态的显著特点。游戏的最大特征是参与性和互动性，它赋予玩家的参与感远远超出以往任何一门艺术形式，因为它使玩家跳出了第三方旁观者的身份限制，从而能够真正融入作品当中。游戏作品中的角色作为其主体表现形式，承载了用户的虚拟体验过程，是游戏作品中的重要组成部分。因此，游戏作品中的角色设计直接关系到作品的质量与高度，成为游戏产品研发中的核心内容。

一个好的游戏角色形象往往会带来不可估量的"明星效应"，如何塑造一个充满魅力、让人印象深刻的角色是每一位游戏制作者思考和追求的重点，角色的好坏直接影响到作品的受欢迎程度。因此，在以往游戏项目设计和制作中，游戏美术师通常要绞尽脑汁设计游戏角色的造型与细节，包括相貌、服装、道具、发型甚至神态和姿势，尽量让角色形象丰满且具有真实感，这往往需要花费大量的时间与人力。而如今我们可以利用AI来进行游戏角色原画的绘制，通过对游戏角色风格的描述，便可在短时间内获得高质量的绘画作品。本节我们就来学习各种游戏角色原画的绘制。

6.1.1 古风武士游戏角色原画

prompt关键词

samurai in Chinese armor, bright silver armor, leather trim, spear in hand, standing posture, full body, game character setting, gray background, hand-painted style --niji

关键词翻译

身穿中国盔甲的武士，亮银色盔甲，盔甲有皮革装饰，手持长矛，站立姿势，全身形象，游戏角色设定，灰色背景，手绘风格 --niji

古风武士游戏角色原画如图6-1所示。

第 6 章　AI 绘画实战——游戏角色设计

图6-1　古风武士游戏角色原画

6.1.2　怪物BOSS游戏角色原画

> **prompt 关键词**
>
> a Pokémon type illustration that has large horns, in the style of vibrant realism, vivid energy explosions, manticore, caricature-like illustrations, 2D game art, full body, bold graphic illustrations
>
> **关键词翻译**
>
> 宝可梦类型的插图，有巨大犄角，充满活力的现实主义风格，生动的能量爆炸，蝎尾狮，漫画般的插图，2D游戏艺术，全身形象，大胆的图形插图

121

怪物BOSS游戏角色原画如图6-2所示。

图6-2 怪物BOSS游戏角色原画

6.1.3 银发战士游戏角色原画

prompt 关键词

warrior with long knife, silver and black armor, male, long white hair, front, full body, Final Fantasy style, game character setting, Amano Yoshihiro style, HD picture quality, 8K

关键词翻译

手持长刀的战士，银色和黑色的铠甲，男性，白色长发，正面，全身，最终幻想风格，游戏角色设定，天野喜孝风格，高清画质，8K

银发战士游戏角色原画如图6-3所示。

图6-3　银发战士游戏角色原画

6.1.4　女武神游戏角色原画

prompt关键词

A physically strong female valkyrie, a pair of wings, standing in ruins, full body picture, front view, upper body tattooed, armed, standing posture, background light pillar, panoramic view, final fantasy game style, Japanese game character setting, HD, 8K --ar 3∶4

关键词翻译

一位身体强壮的女武神，拥有一对翅膀，站在废墟，全身图，正面视角，上半身有纹身，手持武器，站立姿势，背景有光柱，全景视角，最终幻想游戏风格，日式游戏角色设定，高清画质，8K --ar 3∶4

女武神游戏角色原画如图6-4所示。

图6-4　女武神游戏角色原画

6.1.5 人形机甲游戏角色原画

人形机甲游戏角色原画如图6-5所示。

图6-5 人形机甲游戏角色原画

prompt 关键词

combination of human and robot armor, male, armed on mecha, standing posture, full body picture, HD quality, realistic style, 8K --ar 3∶4

关键词翻译

人类与机器铠甲的结合,男性,机甲上有武器,站立姿势,全身图,高清画质,写实风格,8K --ar 3∶4

6.1.6 龙骑士游戏角色原画

龙骑士游戏角色原画如图6-6所示。

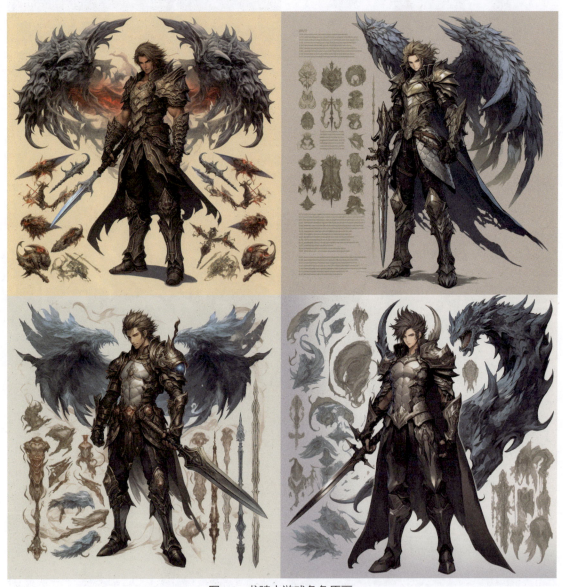

图6-6 龙骑士游戏角色原画

> **prompt关键词**
>
> beautiful detailed character reference sheet, male warrior and dragon, armed with spear, burly build, dragon wings, ultra-detailed, Granblue Fantasy, anime key visual
>
> **关键词翻译**
>
> 精美细致的角色参考图，男性战士与巨龙，手持长矛，身材魁梧，巨龙之翼，超细节，碧蓝幻想，动漫关键视觉

6.1.7 黑衣女枪手游戏角色原画

黑衣女枪手游戏角色原画如图6-7所示。

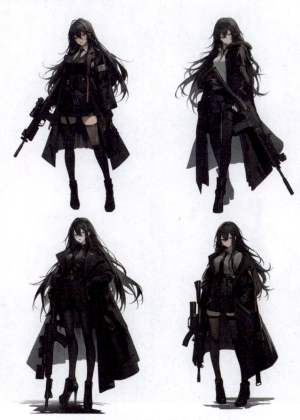

图6-7 黑衣女枪手游戏角色原画

> **prompt关键词**
>
> female character with submachine gun, black leather coat, long black hair, standing posture, full body picture, game character setting, 2D game style, HD quality, 8K --ar 3：4 --niji
>
> **关键词翻译**
>
> 手持冲锋枪的女性角色，黑色皮衣，黑色长发，站立姿势，全身图，游戏角色设定，2D游戏风格，高清画质，8K --ar 3：4 --niji

6.1.8 魔幻精灵游戏角色原画

魔幻精灵游戏角色原画如图6-8所示。

图6-8 魔幻精灵游戏角色原画

prompt 关键词

the fairy under the giant tree, emitting golden halo, winding colorful ribbons, floating in mid-air, front view, full body picture, Elden Ring game style, game character setting map, high-definition picture quality, 8K --ar 3∶4

关键词翻译

巨大树下的仙女,散发着金色光环,缠绕五彩飘带,飘浮在半空,正面视角,全身图,Elden Ring游戏风格,游戏角色设定图,高清画质,8K --ar 3∶4

6.1.9 女武士游戏角色原画

女武士游戏角色原画如图6-9所示。

图6-9 女武士游戏角色原画

prompt 关键词

samurai in leather armor, female, short hair, red armor, armor with metal decoration, holding dagger, standing posture, full body picture, game character setting picture, gray background, hand-painted style

关键词翻译

身穿皮甲的武士,女性,短发,红色盔甲,盔甲上有金属装饰,手持短剑,站立姿势,全身图,游戏角色设定图,灰色背景,手绘风格

6.1.10 科幻风格游戏角色原画

科幻风格游戏角色原画如图6-10所示。

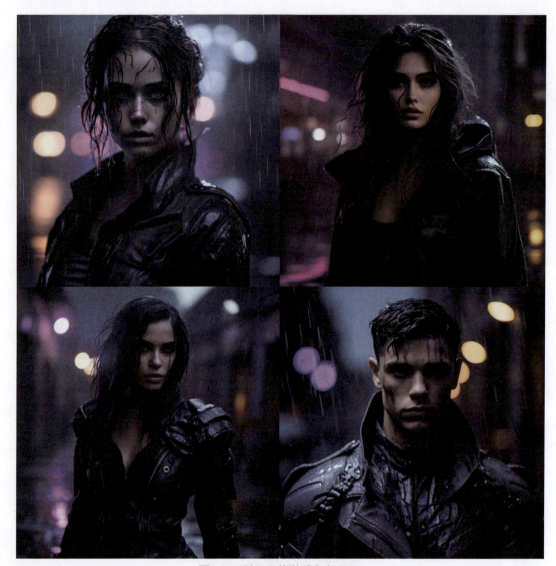

图6-10 科幻风格游戏角色原画

prompt关键词

8K resolution, exquisite facial features, perfect face, eyes looking straight ahead, high detail, higher quality, luminous purple machine armour, full body, mid-range lens, rainy day, night, street, moonlight

关键词翻译

8K分辨率,五官精致,面容完美,双眼直视,高细节,更高品质,发亮的紫色机甲,全身,中距镜头,雨天,黑夜,街道,月光

6.2 Q版游戏角色原画设计

游戏角色设计从整体来看,其风格可以分为写实类和Q版两种形式。这两种风格的区别主要体现在角色的比例上,写实类游戏角色是以现实中正常人体比例为标准设计制作的,通常是8头身或9头身的完美身材比例;而Q版角色通常只有3头身到6头身这样的形体比例。本节就来学习如何利用AI绘制Q版游戏角色。

6.2.1 地精火枪手游戏角色原画

地精火枪手游戏角色原画如图6-11所示。

图6-11 地精火枪手游戏角色原画

prompt 关 键 词

Gnomes & Goblins, robots, guns and weapons, firelight, realistic style, game characters, HD picture quality, watercolor background

关 键 词 翻 译

侏儒地精，机器人，枪械武器，火光，写实风格，游戏角色，高清画质，水彩背景

6.2.2 Q版武将游戏角色原画

prompt 关 键 词

cute style, young male, ancient warrior, armed, line style, cartoon style, simple background, 4K

关 键 词 翻 译

可爱风格，年轻男性，古代战士，武装，线条风格，卡通风格，简单背景，4K

Q版武将游戏角色原画如图6-12所示。

图6-12　Q版武将游戏角色原画

6.2.3 迷你龙游戏角色原画

迷你龙游戏角色原画如图6-13所示。

图6-13 迷你龙游戏角色原画

> **prompt 关键词**
>
> A lovely Chinese dragon baby. Personification, Chinese dragon, 3D. Pixar style. Smile. With a pair of long dragon horns on his head. Thin and long body. With long whiskers. Soaring in the sky. Solid color background. The picture is shocking, dreamy myth, clear details, ultra-wide angle, 8K high definition --niji

> **关键词翻译**
>
> 一个可爱的中国龙娃。拟人化，中国龙，3D皮克斯风格。微笑。头上有一对长长的龙角。细长的身体。长长的胡须。在天空中翱翔。纯色的背景。画面震撼，梦幻般的神话，清晰的细节，超广角，8K高清--niji

6.2.4 丛林探险家游戏角色原画

丛林探险家游戏角色原画如图6-14所示。

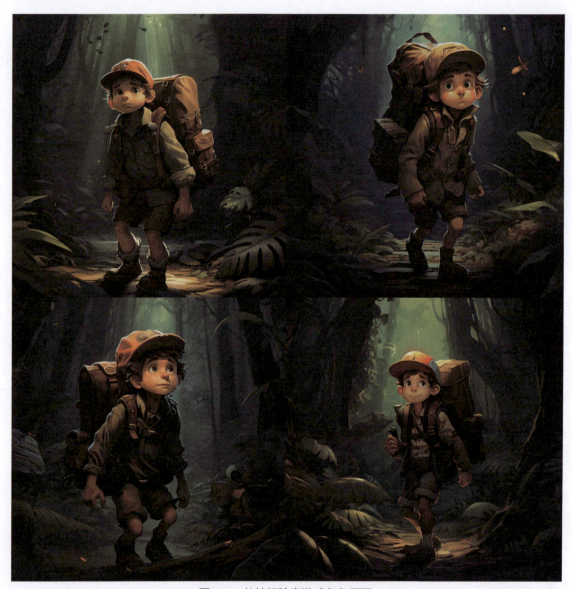

图6-14 丛林探险家游戏角色原画

prompt 关键词

lovely jungle explorer, traveling through the dense forest, carrying a huge backpack, front, big head style, Disney style, style of Mike Mignola's Art, 4K

关键词翻译

可爱的丛林探险家，穿梭在密林中，背着巨大的背包，正面，大头风格，迪士尼风格，Mike Mignola艺术风格，4K

6.2.5 Q版魔法师游戏角色原画

Q版魔法师游戏角色原画如图6-15所示。

图6-15　Q版魔法师游戏角色原画

prompt 关键词

lovely wizard, big-headed character, wearing robes, holding magic wand, standing posture, front, full body, simple background, bright colors, Japanese animation style, 8K --ar 3∶4 --niji

关键词翻译

可爱的魔法师，大头角色，身穿长袍，手持魔法杖，站立姿势，正面，全身，简单背景，明亮颜色，日式动漫风格，8K --ar 3∶4 --niji

6.2.6 卡通魔幻游戏角色原画

prompt关键词

cute little boy, riding on a book, holding a brush, cartoon style, 3D style, bright scene,4K --ar 3∶4

关键词翻译

可爱的小男孩，骑在书上，手持画笔，卡通风格，3D风格，明亮场景，4K --ar 3∶4

卡通魔幻游戏角色原画如图6-16所示。

图6-16 卡通魔幻游戏角色原画

6.3 AI像素风格游戏角色绘画

近年来，复古像素风格游戏十分盛行，越来越多的设计师开始绘制像素风格的画作。AI通过学习大量像素风格图像后，可以非常轻松地生成各种像素风格的图像。本节我们学习利用AI来绘制像素风格的游戏角色。

6.3.1 像素战士游戏角色原画

像素战士游戏角色原画如图6-17所示。

图6-17 像素战士游戏角色原画

prompt关键词

soldier, male, armed with sword, standing posture, full body, pixel style, 16-bit pixel art

关键词翻译

战士，男性，手持长剑，站立姿势，全身，像素风格，16位像素艺术

6.3.2 像素战士8-bit版游戏角色原画

像素战士8-bit版游戏角色原画如图6-18所示。

图6-18 像素战士8-bit版游戏角色原画

> **prompt关键词**
>
> soldier, male, armed with sword, standing posture, full body, pixel style, 8-bit pixel art --v4
>
> **关键词翻译**
>
> 战士,男性,手持长剑,站立姿势,全身,像素风格,8位像素艺术 --v4

6.3.3 飞翔冒险家游戏角色原画

prompt关键词

cute little boy riding a staff, floating in the air, fat, Chinese style picture, pixel style, simple background, bright scene, 4K

关键词翻译

可爱的小男孩骑着一根法杖,飘浮在空中,胖胖的,中国风画面,像素风格,简单背景,明亮场景,4K

飞翔冒险家游戏角色原画如图6-19所示。

图6-19 飞翔冒险家游戏角色原画

6.3.4 飞翔冒险家8-bit版游戏角色原画

飞翔冒险家8-bit版游戏角色原画如图6-20所示。

图6-20 飞翔冒险家8-bit版游戏角色原画

> **prompt关键词**
>
> cute little boy riding a staff, floating in the air, fat, Chinese style picture, pixel style, simple background, bright scene, 4K --v 4
>
> **关键词翻译**
>
> 可爱的小男孩骑着一根法杖，飘浮在空中，胖胖的，中国风画面，像素风格，简单背景，明亮场景，4K --v4

6.3.5 像素机甲游戏角色原画

像素机甲游戏角色原画如图6-21所示。

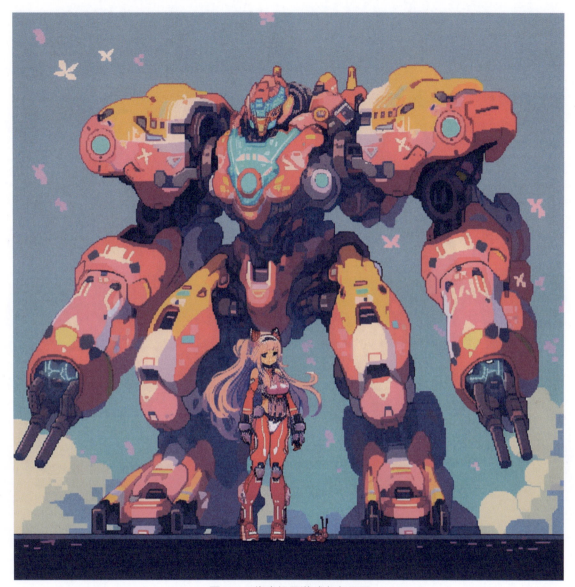

图6-21 像素机甲游戏角色原画

prompt关键词

maiden and robot, science fiction style, Japanese animation character, 8-bit pixel style, pixel game character design, bright scene, standing posture, full body --niji

关键词翻译

少女与机器人,科幻风格,日式动漫角色,8位像素风格,像素游戏角色设计,明亮场景,站立姿势,全身 --niji

6.3.6 像素怪兽游戏角色原画

像素怪兽游戏角色原画如图6-22所示。

图6-22 像素怪兽游戏角色原画

> **prompt 关键词**
>
> a giant monster with claws, horns, ferocious movements, Japanese anime characters, 8-bit pixel style, pixel games, simple background --niji
>
> **关键词翻译**
>
> 一只带有爪子、犄角的巨大怪兽,凶猛的动作,日式动漫角色,8位像素风格,像素游戏,简单背景 --niji

6.3.7 像素角色头像原画

像素角色头像原画如图6-23所示。

图6-23 像素角色头像原画

> **prompt关键词**
>
> game character avatar, multiple pictures, Japanese animation characters, 8-bit pixel style, pixel game --niji
>
> **关键词翻译**
>
> 游戏角色头像,多张图片,日式动漫角色,8位像素风格,像素游戏 --niji

6.4 AI游戏道具原画绘制

在游戏角色原画设计中，除了设计游戏中的人物、动物和怪物等，还需要设计和绘制游戏角色所需要的各种道具，例如武器和装备等。这在以往的设计工作中相对烦琐，如今可以利用AI轻松实现。本节我们就来学习AI游戏道具原画的绘制。

6.4.1 魔法书游戏道具原画

魔法书游戏道具原画如图6-24所示。

图6-24 魔法书游戏道具原画

prompt 关键词

magic books, game character objects, glowing, hand-painted style, high-definition picture quality

关键词翻译

魔法书，游戏角色物品，散发光芒，手绘风格，高清画质

6.4.2 能量水晶游戏道具原画

能量水晶游戏道具原画如图6-25所示。

图6-25 能量水晶游戏道具原画

prompt关键词

crystal, glowing, game character objects, game settings, high-definition picture quality, hand-painted style, magic style

关键词翻译

水晶，散发光芒，游戏角色物品，游戏设定，高清画质，手绘风格，魔幻风格

6.4.3 法杖游戏道具原画

法杖游戏道具原画如图6-26所示。

图6-26 法杖游戏道具原画

prompt关键词

magic wand, slender, decorated with crystal carvings at the top, wood below, shining, game props, Japanese magic style, 8-bit pixel style, multiple pictures --niji

关键词翻译

魔法杖，细长，顶部有水晶雕刻装饰，下面是木质的，散发光芒，游戏道具，日式魔幻风格，8位像素风格，多张图片 --niji

6.4.4 特效剑游戏道具原画

特效剑游戏道具原画如图6-27所示。

图6-27 特效剑游戏道具原画

> **prompt关键词**
>
> long sword, twisted branches and leaves, magic style, radiant light, game weapons, Japanese animation style, multiple pictures, light background, 4K --niji
>
> **关键词翻译**
>
> 长剑，有树枝和树叶缠绕，魔幻风格，散发光芒，游戏武器，日式动漫风格，多张图片，浅色背景，4K --niji

6.4.5 科幻激光枪游戏道具原画

科幻激光枪游戏道具原画如图6-28所示。

图6-28 科幻激光枪游戏道具原画

> **prompt 关键词**
>
> laser gun, colorful lighting effects, sci-fi style, game weapons, industrial design, light background, HD picture quality, Star Wars style, 8K
>
> **关键词翻译**
>
> 激光枪，炫彩光效，科幻风格，游戏武器，工业设计，浅色背景，高清画质，星球大战风格，8K

6.4.6 魔法药水游戏道具原画

魔法药水游戏道具原画如图6-29所示。

图6-29 魔法药水游戏道具原画

> **prompt关键词**
>
> magic potion, in crystal bottle, elf light, magic style, game items, Japanese animation style, multiple pictures, light background, 4K --niji
>
> **关键词翻译**
>
> 魔法药水，装在水晶瓶里，精灵之光，魔幻风格，游戏道具，日式动漫风格，多张图片，浅色背景，4K --niji

6.4.7 游戏装备道具原画

游戏装备道具原画如图6-30所示。

图6-30 游戏装备道具原画

prompt 关键词

game equipment props, Zelda style, hand-painted style, animation style, bright picture --v 6.0

关键词翻译

游戏装备道具，塞尔达风格，手绘风格，动漫风格，明亮画面 --v 6.0

第 7 章 AI绘画实战——游戏平面设计

7.1 游戏LOGO设计

游戏LOGO属于游戏美术平面设计的范畴，虽然游戏LOGO设计不影响游戏作品的实际内容，但对于游戏作品的宣传和销售却能起到关键作用。一个好的游戏LOGO能够迅速抓住玩家的心理需求，使其在第一时间产生对游戏作品的兴趣。本节我们就利用AI来进行各种风格游戏LOGO的设计。

7.1.1 3D游戏LOGO设计

3D游戏LOGO设计如图7-1所示。

图7-1　3D游戏LOGO设计

> **prompt 关键词**
>
> game item icon, World of Warcraft style, 3D style, multiple pictures, HD quality, 4K
>
> **关键词翻译**
>
> 游戏道具图标，魔兽世界风格，3D风格，多张图片，高清画质，4K

7.1.2 科幻游戏LOGO设计

科幻游戏LOGO设计如图7-2所示。

图7-2 科幻游戏LOGO设计

> **prompt 关键词**
>
> game logo, sci-fi style, simple lines, simple background, blurred background, HD quality, 4K
>
> **关键词翻译**
>
> 游戏标志，科幻风格，简约线条，简单背景，模糊背景，高清画质，4K

7.1.3 手绘游戏LOGO设计

手绘游戏LOGO设计如图7-3所示。

图7-3 手绘游戏LOGO设计

prompt 关键词

game logo, fantasy style, Japanese animation style, hand-painted style, traditional decoration, blue sky and white cloud background, Miyazaki Hayao style --niji

关键词翻译

游戏标志，奇幻风格，日式动漫风格，手绘风格，传统装饰，蓝天白云背景，宫崎骏风格 --niji

7.1.4 中国风游戏LOGO设计

中国风游戏LOGO设计如图7-4所示。

图7-4　中国风游戏LOGO设计

> **prompt关键词**
>
> game logo, Chinese style, dragon totem, sword and fan, traditional pattern, simple background, hand-painted style, HD picture quality, 4K --niji
>
> **关键词翻译**
>
> 游戏标志，中式风格，龙图腾，剑与扇子，传统花纹，简单背景，手绘风格，高清画质，4K --niji

7.1.5 像素风游戏LOGO设计

像素风游戏LOGO设计如图7-5所示。

图7-5 像素风游戏LOGO设计

prompt关键词

game logo, hand-painted logo, wings and shield decoration, Zelda style, pixel style, logo bottom for prairie landscape pictures, bright scene --niji

关键词翻译

游戏标志，手绘标志，翅膀与盾牌装饰，塞尔达风格，像素风格，标志底部为草原风景图片，明亮场景--niji

7.1.6 科幻像素游戏LOGO设计

科幻像素游戏LOGO设计如图7-6所示。

图7-6 科幻像素游戏LOGO设计

prompt关键词

robot style logo, game logo, pixel style, hand-painted style, steel decoration, Gundam, space station, logo bottom for the planet background --niji

关键词翻译

机器人风格标志，游戏标志，像素风格，手绘风格，钢铁装饰，高达，空间站，标志底部为星球背景--niji

7.1.7 魔幻风游戏LOGO设计

魔幻风游戏LOGO设计如图7-7所示。

图7-7 魔幻风游戏LOGO设计

prompt关键词

game logo, 3D style, Elden Ring style, sword decoration pattern, graphics and text, 3D rendering, Unreal Engine, wide angle, HD picture quality, 8K

关键词翻译

游戏标志，3D风格，Elden Ring风格，刀剑装饰图案，图形与文字，3D渲染，虚幻引擎，广角，高清画质，8K

7.2 游戏UI设计

游戏UI设计是游戏美术设计中不可或缺的工作内容。UI是User Interface（用户界面）的简称，UI设计则是指对软件的人机交互、操作逻辑、界面美观的整体设计。具体到游戏制作而言，游戏UI设计通常涉及游戏画面中的各种界面、窗口、图标、角色头像、游戏字体等美术元素的设计和制作。好的UI设计不仅要让游戏画面具有个性、风格和品味，更要确保游戏的操作和人机交互过程舒适、简单、自由且流畅。本节我们就学习利用AI来制作各种风格元素的游戏UI。

7.2.1 科幻游戏UI设计

科幻游戏UI设计如图7-8所示。

图7-8　科幻游戏UI设计

prompt 关键词

game UI, science fiction style, simple design, 4K

关键词翻译

游戏用户界面，科幻风格，简约设计，4K

7.2.2 3D游戏角色UI设计

prompt 关键词

game UI, character avatar frame, World of Warcraft style, HP and MP,3D style, HD picture quality, 4K --v 6.0

关键词翻译

游戏用户界面，角色头像框架，魔兽世界风格，生命值与魔法值，3D风格，高清画质，4K --v 6.0

3D游戏角色UI设计如图7-9所示。

图7-9　3D游戏角色UI设计

7.2.3 游戏角色面板UI设计

游戏角色面板UI设计如图7-10所示。

图7-10 游戏角色面板UI设计

prompt关键词

game character avatar UI, Zelda style, hand-painted style, animation style, bright picture --niji

关键词翻译

游戏角色头像用户界面，塞尔达风格，手绘风格，动画风格，明亮画面 --niji

7.2.4 游戏登录页面设计

游戏登录页面设计如图7-11所示。

图7-11 游戏登录页面设计

prompt关键词

game UI design, landing page, sword and magic, castle, pixel game style, hand-painted style, bright picture --v 6.0

关键词翻译

游戏用户界面设计，登录页面，剑与魔法，城堡，像素游戏风格，手绘风格，明亮画面 --v 6.0

7.2.5 游戏角色头像框设计

游戏角色头像框设计如图7-12所示。

图7-12 游戏角色头像框设计

> **prompt 关键词**
>
> game UI, profile picture frame, circular frame, simple design, hand-painted style, multiple pictures, bright picture --v 6.0
>
> **关键词翻译**
>
> 游戏用户界面，头像框，圆形框架，简约设计，手绘风格，多张图片，明亮画面 --v 6.0

7.2.6 MOBA游戏UI设计

MOBA游戏UI设计如图7-13所示。

图7-13　MOBA游戏UI设计

prompt 关键词

MOBA game UI, skill interface, League of Legends style, wireframe design, hand-painted style, bright picture, HD picture quality, 4K

关键词翻译

MOBA游戏用户界面，技能界面，英雄联盟风格，线框设计，手绘风格，画面明亮，高清画质，4K

7.2.7 移动端游戏UI设计

移动端游戏UI设计如图7-14所示。

图7-14 移动端游戏UI设计

prompt关键词

game HP interface design, UI design, line frame, pixel style, Pokemon game style, bright screen, 4K

关键词翻译

游戏生命值界面设计，用户界面设计，线框图，像素风格，宝可梦游戏风格，明亮画面，4K

7.2.8 像素游戏UI设计

像素游戏UI设计如图7-15所示。

图7-15 像素游戏UI设计

prompt关键词

game character avatar UI, pixel style, hand-painted style, multiple pictures --niji

关键词翻译

游戏角色头像用户界面，像素风格，手绘风格，多画面--niji

7.3 游戏海报设计

在游戏推广和发布过程中，海报是一种非常重要的宣传工具。一个吸引人的游戏海报可以吸引用户的眼球，提高游戏的曝光率和下载量。通过选择合适的配色方案、使用高质量的图像素材、设计突出的标题和标语、优化海报布局以及协调文字和图像，开发者可以设计出更加引人注目的海报。本节我们学习如何利用AI来设计制作游戏海报作品。

7.3.1 手绘风格游戏海报设计

手绘风格游戏海报设计如图7-16所示。

图7-16　手绘风格游戏海报设计

prompt 关键词

game posters, graphic design, Dragons and Warriors, character dynamics, hand-painted style, bright scenes, HD --niji 5 --ar 3∶4

关键词翻译

游戏海报，平面设计，龙与勇士，角色动态，手绘风格，明亮场景，高清 --niji 5 --ar 3∶4

7.3.2　3D风格游戏海报设计

3D风格游戏海报设计如图7-17所示。

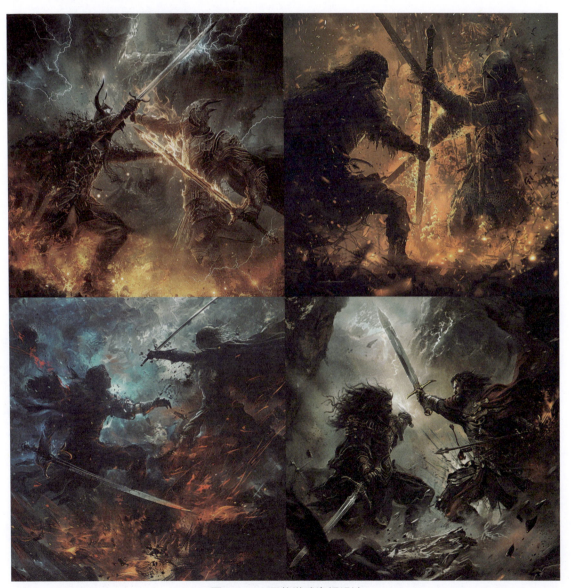

图7-17　3D风格游戏海报设计

> **prompt 关键词**
>
> game poster design, confrontation between two warriors, cool action, 3D style, Unreal Engine, Lord of the Rings style --v 6.0
>
> **关键词翻译**
>
> 游戏海报设计，两个战士的对抗，炫酷的动作，3D风格，虚幻引擎，指环王风格 --v 6.0

7.3.3 群像风格游戏海报设计

群像风格游戏海报设计如图7-18所示。

图7-18 群像风格游戏海报设计

> **prompt关键词**
> poster graphic design, combination of picture and text, standing posture of multiple game characters, full body picture, panoramic picture, animation style, light background, 4K --niji 5
>
> **关键词翻译**
> 海报平面设计，图片与文字的结合，多个游戏角色的站立姿势，全身像，全景画面，动漫风格，浅色背景，4K --niji 5

7.3.4 像素风格游戏海报设计

像素风格游戏海报设计如图7-19所示。

图7-19 像素风格游戏海报设计

prompt 关 键 词

game poster design, landscape picture, text in the center of the picture, pixel image, Pokemon game style, bright scene, 4K --niji

关 键 词 翻 译

游戏海报设计，风景图片，文字在画面中心，像素图像，宝可梦游戏风格，明亮场景，4K --niji

7.3.5 中国武侠风格游戏海报设计

中国武侠风格游戏海报设计如图7-20所示。

图7-20 中国武侠风格游戏海报设计

prompt 关 键 词

game poster design, Chinese swordsman, cool action, Chinese martial arts style, ink background, HD picture quality, 4K --v 6.0

关 键 词 翻 译

游戏海报设计，中国剑客，动作炫酷，中国武侠风格，水墨背景，高清画质，4K --v 6.0

7.4 游戏网页设计

游戏网页的设计要求比一般网站要高,设计必须细致,以突出游戏画面的视觉效果。很多优秀的游戏网站可能需要经过手绘、后期处理,有的还需要制作极具冲击力的宣传视频,这些都需要花费大量的时间和精力,因此制作一个好的游戏官网并不容易。如今我们可以利用AI来设计游戏网页的页面布局和细节,大量节省了制作的人力和时间。本节我们就来学习AI在游戏网页设计中的应用。

7.4.1 3D风格游戏网页设计

3D风格游戏网页设计如图7-21所示。

图7-21　3D风格游戏网页设计

prompt 关键词

design a web page for the game, clean and concise screen, simple color, multiple button elements, League of Legends game style, HD picture quality, 4K

关键词翻译

为游戏设计一个网页，干净简洁的画面，色彩简单，多个按钮元素，英雄联盟游戏风格，高清画质，4K

7.4.2 黑白风格游戏网页设计

黑白风格游戏网页设计如图7-22所示。

图7-22 黑白风格游戏网页设计

prompt 关键词

game web design, graphic design, with large pictures, concise style, black and white tone, HD picture quality, 4K

关键词翻译

游戏网页设计，平面设计，有大幅图片，简洁风格，黑白色调，高清画质，4K

7.4.3 撞色风格游戏网页设计

撞色风格游戏网页设计如图7-23所示。

图7-23　撞色风格游戏网页设计

AI 动漫游戏绘画设计

prompt 关键词

Design a web page for the game, there are multiple game character pictures. ice and scorching sun, 3D game style, Unreal Engine, light effect button, high definition picture quality, 4K

关键词翻译

为游戏设计一个网页,网页中有多张游戏人物图片。寒冰与烈焰,3D游戏风格,虚幻引擎,光效按钮,高清画质,4K

7.4.4 日式游戏网页设计

日式游戏网页设计如图7-24所示。

图7-24 日式游戏网页设计

第 7 章　AI 绘画实战——游戏平面设计

prompt 关键词

design a web page for the game, Final Fantasy style, game character pictures, minimalist design, bright picture, HD picture quality, 4K --niji

关键词翻译

为游戏设计一个网页，最终幻想风格，游戏人物图片，简约设计，明亮画面，高清画质，4K --niji

7.4.5　像素游戏网页设计

像素游戏网页设计如图7-25所示。

图7-25　像素游戏网页设计

175

design web pages for games, pixel game style, complex design, multi-window design, pixel text and buttons, bright background, 4K --niji

为游戏设计网页，像素游戏风格，复杂设计，多窗口设计，像素文本和按钮，明亮背景，4K --niji

第 8 章　AI绘画实战——动漫设计

除了游戏制作领域可以利用AI绘画以外，如今动漫制作也可以通过AI获得各种效果。AI绘画工具可以通过智能算法快速生成草图，为动画师提供创作灵感和基础框架，节省大量的时间。此外，AI可以通过学习和分析大量的动漫设计作品，生成新的动漫场景和角色，帮助动画师创造出独特和吸引人的动漫场景和角色形象。另外，AI绘画工具还可以通过学习和分析不同的动画风格，将一个动画作品的风格转换为另一个风格，为动画师提供更多的创作可能性和选择。随着技术的不断进步，AI绘画将会在动漫领域扮演越来越重要的角色，从而促进动漫产业的发展和创新。本章我们就利用AI来设计和绘制各种不同风格的动漫场景、角色以及海报。

8.1 AI动漫场景绘画

8.1.1　森林城堡动漫场景

森林城堡动漫场景如图8-1所示。

图8-1　森林城堡动漫场景

prompt关键词

Miyazaki Hayao style, Ghibli Studio, animation hand-painted style, Castles in the Sky, sun, rain, forest, big bird, elves, children, HD quality, 4K --niji

关键词翻译

宫崎骏风格，吉卜力工作室，动漫手绘风格，空中城堡，阳光，雨，森林，大鸟，精灵，儿童，高清画质，4K --niji

8.1.2 秋日林间动漫场景

秋日林间动漫场景如图8-2所示。

图8-2 秋日林间动漫场景

prompt 关键词

Do not listen to the sound of beating leaves through the forest, why not sing and walk slowly. animation style, hand-painted style, high-definition picture quality, 4K

关键词翻译

莫听穿林打叶声，何妨吟啸且徐行。动漫风格，手绘风格，高清画质，4K

8.1.3 天空之城动漫场景

天空之城动漫场景如图8-3所示。

图8-3 天空之城动漫场景

prompt 关键词

city floating in the sky, fantasy style, game scene design, fantasy epic, bright light, hand-painted style, high quality, 8K --ar 3∶4 --niji

关键词翻译

漂浮在天空中的城市，奇幻风格，游戏场景设计，幻想史诗，明亮光线，手绘风格，高品质，8K --ar 3∶4 --niji

8.1.4 科幻都市动漫场景

科幻都市动漫场景如图8-4所示。

图8-4 科幻都市动漫场景

prompt关键词

a big city, Star Wars style, cyberpunk, Bladerunner, Octane render, Unreal Engine, by Weta Digital, by Wētā FX, by WLOP, cinematic, color grading, editorial photography, photography, photoshoot, shot on 70mm, Ultra-wide Angle, depth of field, DOF, tilt blur, shutter speed 1/1000, F/22, Gamma, white balance, neon, light, dark, light mode, dark mode, high contrast, 5D, multiverse, 32K, super-resolution, megapixel, ProPhoto RGB, VR, massive, big, spotlight, frontlight, halfrear lighting, backlight, rim lights, rim lighting, artificial lighting, natural lighting, incandescent, optical Fiber, moody lighting, cinematic lighting, studio lighting, soft lighting, hard lighting, volumetric light, volumetric lighting, volumetric, contre-jour --v6

关键词翻译

一个大城市，星球大战风格，赛博朋克，银翼杀手，Octane渲染，虚幻引擎，由Weta Digital制作，由Wātā FX制作，由WLOP制作，电影，色彩分级，编辑摄影，摄影，照片拍摄，70毫米拍摄，超广角，景深，自由度，倾斜模糊，快门速度1/1000，F/22，伽马，白平衡，霓虹灯，光线，黑暗，浅色模式，深色模式，高对比度，5D，多元宇宙，32K，超分辨率，百万像素，ProPhoto RGB，虚拟现实，巨大，大型，聚光灯，前灯，半后照明，背光，边缘灯，边缘照明，人工照明，自然照明，白炽灯，光纤，情绪照明，电影照明，工作室照明，软照明，硬照明，体积光，体积照明，体积，逆光--v6

8.1.5 血色堡垒动漫场景

血色堡垒动漫场景如图8-5所示。

图8-5 血色堡垒动漫场景

prompt 关键词

abandoned bloodborne old valley with a ruined city at the end, trees and stars in the background, falling red petals, epic red-orange moonlight, perfect lightning, illustration by Niko Delort and Kentaro Miura, 4K, ultra realistic --v 6.0 --ar 3∶4

关键词翻译

废弃的血迹斑斑的老山谷，尽头是一座废墟城市，背景是树木和星星，红色的花瓣飘落，史诗般的红橙色月光，完美的闪电，由Niko Delort和Kentaro Miura绘制的插图，4K，超现实 --v6.0 --ar3∶4

8.1.6 海边咖啡馆动漫场景

海边咖啡馆动漫场景如图8-6所示。

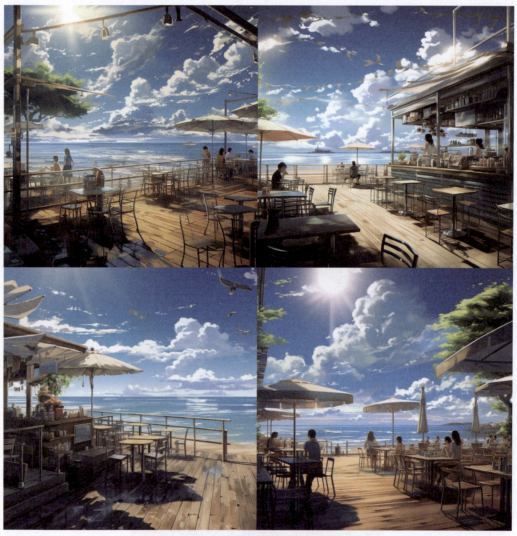

图8-6 海边咖啡馆动漫场景

> **prompt关键词**
> coffee shop beside the beach, beautiful blue sky and clouds, Makoto Shinkai --niji
>
> **关键词翻译**
> 海滩边的咖啡厅，美丽的蓝天和云，新海诚风格 --niji

8.1.7 宫崎骏风格动漫场景

宫崎骏风格动漫场景如图8-7所示。

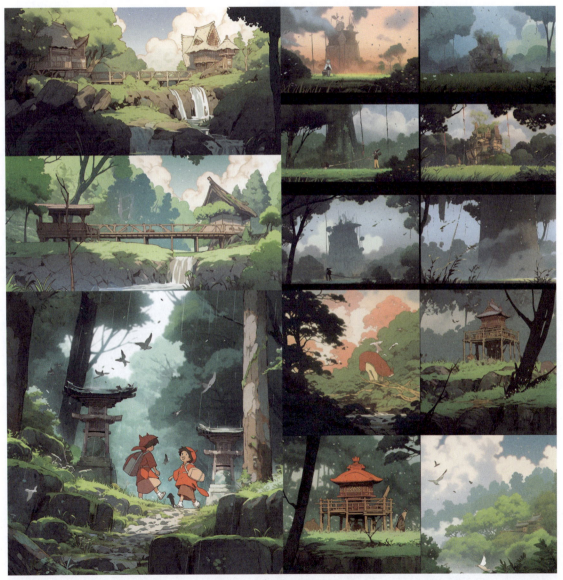

图8-7 宫崎骏风格动漫场景

> **prompt 关键词**
>
> Miyazaki Hayao style, Ghibli Studio, Japanese comics/manga, Castle in the Sky Laputa, rain, forest, bird, little boy, little girl --niji
>
> **关键词翻译**
>
> 宫崎骏风格，吉卜力工作室，日本漫画，天空之城Laputa，雨，森林，鸟，小男孩，小女孩--niji

8.1.8 新海诚风格动漫场景

新海诚风格动漫场景如图8-8所示。

图8-8 新海诚风格动漫场景

prompt关键词

Makoto Shinkai animation style, an animation girl walking on water, close-up, moon, dark sky, colorful shooting star --niji

关键词翻译

新海诚动画风格，一个漫游在水上的动漫女孩，特写，月亮，黑暗的天空，五颜六色的流星--niji

8.1.9 祈福之路动漫场景

祈福之路动漫场景如图8-9所示。

图8-9 祈福之路动漫场景

> **prompt 关键词**
> many shrine gates, girl, light, Miyazaki Hayao style, hand-painted animation, 4K --niji
>
> **关键词翻译**
> 许多神社大门，女孩，光，宫崎骏风格，手绘动画，4K--niji

8.2 AI动漫角色绘画

8.2.1 异界召唤师动漫角色

异界召唤师动漫角色如图8-10所示。

图8-10 异界召唤师动漫角色

> **prompt关键词**
>
> Many shrine gates surround a girl with a wand, magic array under her feet. streamer, different world summons, anime style, 4K --niji
>
> **关键词翻译**
>
> 许多神社大门围绕着一个女孩,女孩手持法杖,脚下有魔法阵。飘带,异世界召唤,动漫风格,4K --niji

8.2.2 公主与小猪动漫角色

公主与小猪动漫角色如图8-11所示。

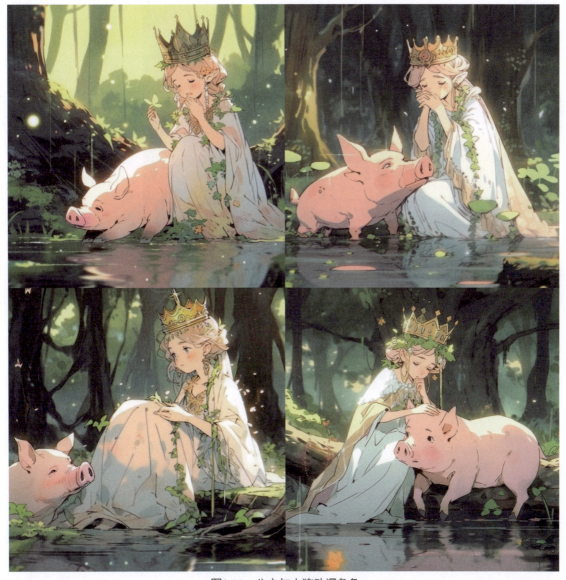

图8-11　公主与小猪动漫角色

prompt 关键词

the princess wears a crown, a lovely pig, robes, watery eyes, delicate crown, forest, lakeside, fairy tale illustration style, hand-drawn animation style, 4K --niji

关键词翻译

公主戴着皇冠，一只可爱的猪，穿着长袍，水汪汪的眼睛，精致的皇冠，森林，湖边，童话插图风格，手绘动漫风格，4K --niji

8.2.3 和风动漫角色

和风动漫角色如图8-12所示。

图8-12 和风动漫角色

prompt 关键词

a young woman with pink hair, Japanese witch kimono, cherry tree and Japanese shrine background, Japanese animation style, HD picture quality, 8K --niji --ar 3：4

关键词翻译

一位年轻女性，粉色头发，日本巫女风和服，樱花树和日本神社背景，日式动漫风格，高清画质，8K --niji --ar 3：4

8.2.4 白发少女动漫角色

白发少女动漫角色如图8-13所示。

图8-13 白发少女动漫角色

prompt关键词

Hirohiko Arakawa, Hatsune Miku hairstyle, front portrait, double ponytail, white hair, white dress, Japanese anime style --ar 3∶4

关键词翻译

荒川弘风格，初音未来发型，正面肖像，双马尾，白发，白色连衣裙，日本动漫风格 --ar 3∶4

8.2.5 王冠之主动漫角色

王冠之主动漫角色如图8-14所示。

图8-14 王冠之主动漫角色

prompt 关键词

the King's Avatar finals, the King's Avatar animation style, hand-painted animation style, HD picture quality, 4K --niji

关键词翻译

《全职高手》总决赛，《全职高手》动漫风格，手绘动漫风格，高清画质，4K --niji

8.2.6 机甲少女动漫角色

机甲少女动漫角色如图8-15所示。

图8-15 机甲少女动漫角色

> **prompt关键词**
>
> a young girl standing in front of a giant robot, science fiction style, animation style, Hideaki Anno, Evangelion style, bright scene, HD quality, 4K --ar 3∶4 --niji 5
>
> **关键词翻译**
>
> 一个少女站在一个巨大的机器人前面,科幻风格,动漫风格,庵野秀明,Evangelion风格,明亮场景,高清画质,4K --ar 3∶4 --niji 5

8.2.7 时尚女孩动漫角色

时尚女孩动漫角色如图8-16所示。

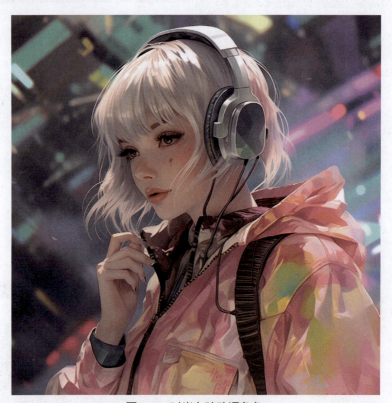

图8-16 时尚女孩动漫角色

> **prompt关键词**
>
> Pixiv, hyper detailed, Harajuku style, futuristic fashion, anime girl, headphone, colorful reflective fabric inner, transparent PVC jacket, in city center -- niji 5
>
> **关键词翻译**
>
> P站,超细节,原宿风格,未来时尚,动漫女孩,耳机,彩色反光面料内层,透明PVC夹克,在市中心 --niji 5

8.2.8 怪物猎人动漫角色

怪物猎人动漫角色如图8-17所示。

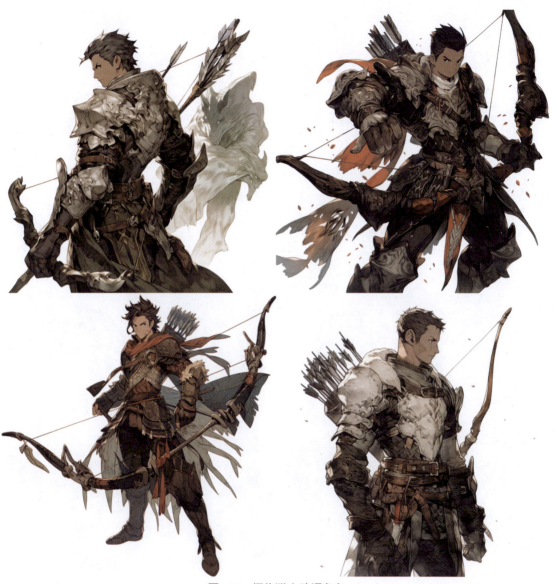

图8-17 怪物猎人动漫角色

prompt关键词

male hunter, armed with bow and arrow, wearing leather armor, short hair, muscular, HD picture quality, concept design sheet, white background, style of Yoshitaka Amano, 4K --niji 5

关键词翻译

男性猎人，手持弓箭，身穿皮甲，短发，肌肉发达，高清画质，概念设计稿，白色背景，天野喜孝风格，4K --niji 5

8.2.9 蓝色水母裙动漫角色

蓝色水母裙动漫角色如图8-18所示。

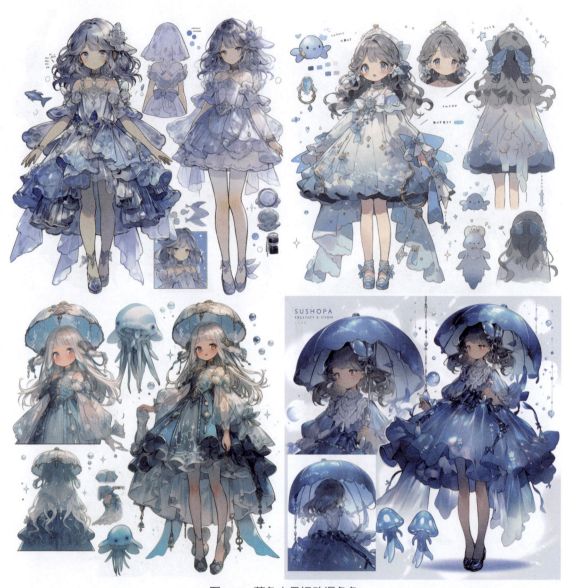

图8-18 蓝色水母裙动漫角色

prompt关键词

beautiful detailed character reference sheet, a girl, blue cute mahou shojo dress, glowing opal, jellyfish motive, iridescent, ultra-detailed, Granblue Fantasy, anime key visual --niji 5

关键词翻译

精美的详细角色参考图，一个女孩，蓝色可爱魔法少女连衣裙，发光的蛋白石，水母主题，彩虹色，超细节，碧蓝幻想，动漫关键视觉图--niji 5

8.2.10 屠龙战士动漫角色

屠龙战士动漫角色如图8-19所示。

图8-19 屠龙战士动漫角色

prompt关键词

beautiful detailed character reference sheet, male warrior and dragon, armed with spear, burly build, dragon wings, ultra-detailed, Granblue Fantasy, anime key visual --ar 3∶4 --niji 5

关键词翻译

精美的详细角色参考图，男性龙骑士，手持长矛，身材魁梧，龙翼，超细节，碧蓝幻想，动漫关键视觉图--ar 3∶4--niji 5

8.3 AI动漫插画设计

8.3.1 科幻小说动漫插画

科幻小说动漫插画如图8-20所示。

图8-20 科幻小说动漫插画

> **prompt关键词**
>
> Jean Giraud (Moebius), sharp and fine lines, a profound combination of science fiction and fantasy, details of the spacecraft and the mechanics, mysterious alternate dimension scene, unique visual distortion, a fantastic adventure in science fiction, the visual wonders of another world, 8K
>
> **关键词翻译**
>
> Jean Giraud（Moebius），锋利与精细的线条，科幻与奇幻的紧密结合，飞船和机械的细节，神秘的次元场景，独特的视觉扭曲，科幻小说中的奇幻冒险，另一个世界的视觉奇观，8K

8.3.2 宠物少女动漫插画

宠物少女动漫插画如图8-21所示。

图8-21 宠物少女动漫插画

prompt关键词

girls and fantasy pets, colorful ink background, animation style, Makoto Shinkai style, bright light, 4K

关键词翻译

女孩和幻想宠物，五彩水墨背景，动漫风格，新海诚风格，明亮光线，4K

8.3.3 云端巨龙动漫插画

云端巨龙动漫插画如图8-22所示。

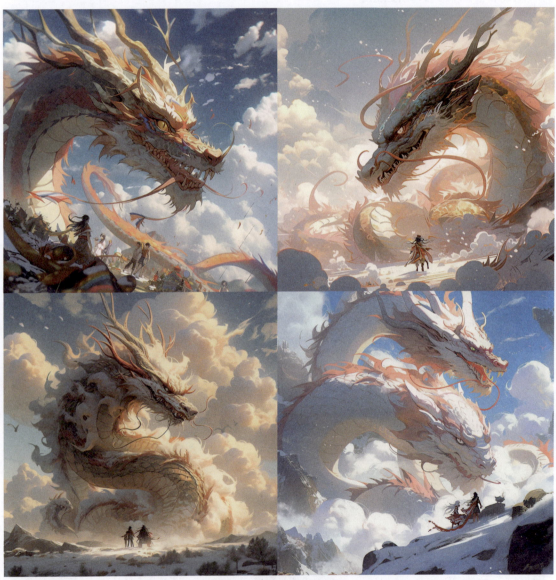

图8-22 云端巨龙动漫插画

prompt关键词

the prospect has a different colors of Chinese dragons, close range has a female child, epic style, realistic style, snow-capped mountains, blue sky and white clouds, soft light, bright scene --niji

关键词翻译

前景中有不同颜色的中国龙，近景有一位小女孩，史诗风格，写实风格，雪山，蓝天白云，柔和的光线，明亮场景 --niji

8.3.4 森林深处动漫插画

森林深处动漫插画如图8-23所示。

图8-23 森林深处动漫插画

prompt关键词

deep in the forest, forest grasses, dead wood, sunlight, dust, light elves, hand-painted style, high-definition picture quality, by Ivan Aivazovsky,4K --niji 5

关键词翻译

森林深处，森林草地，枯木，阳光，尘埃，光精灵，手绘风格，高清晰度的画质，伊万·艾瓦佐夫斯基风格，4K --niji 5

8.3.5 缤纷色彩动漫插画

缤纷色彩动漫插画如图8-24所示。

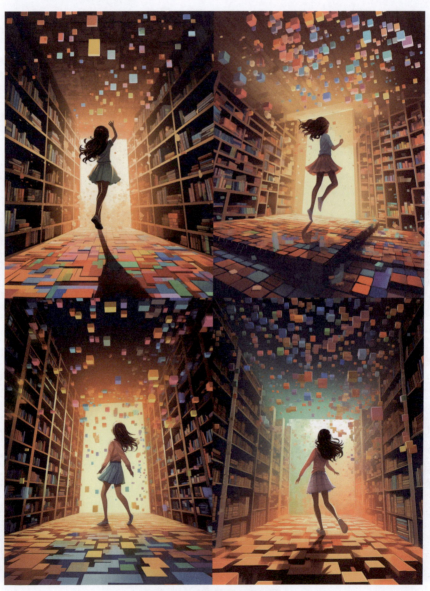

图8-24 缤纷色彩动漫插画

prompt 关键词

Books build a room in which a girl dances in minimalist style. pixel style, bright picture, 4K --ar 3∶4

关键词翻译

由书籍构建起一个房间，一个女孩在里面以极简风格跳舞。像素风格，明亮画面，4K --ar 3∶4

8.3.6 手绘风格动漫插画

手绘风格动漫插画如图8-25所示。

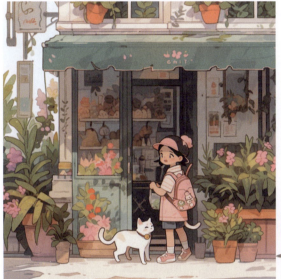
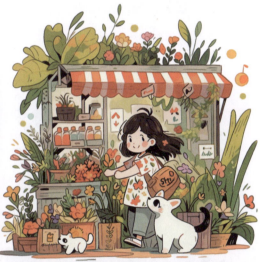

图8-25 手绘风格动漫插画

AI 动漫游戏绘画设计

prompt 关键词

A cute little girl, playing with the catexQuisite modern flower shop of the city, Simplicity, sharpie illustration, bold lines, doodle in the style of Keith Haring, thedoor of the flower shop is surrounded by plantsand flower vines, dappled sunlight down, greerplants, flowers of all colors, anime aestheticchildlike innocence and charm, Cartoonishillustration --s 150 --niji 5

关键词翻译

一个可爱的小女孩,在城市中精致的现代花店前与猫玩耍,简单,马克笔插图,大胆的线条,类似Keith Haring的涂鸦风格,花店的门被植物和花藤环绕,斑驳的阳光洒下,绿植葱郁,有各种颜色的花朵,动漫美学中的童真和魅力,卡通插图 --s 150 --niji 5

8.3.7 版画风格动漫插画

版画风格动漫插画如图8-26所示。

图8-26 版画风格动漫插画

prompt关键词

a boy holding a laptop, surrounded by technical icons (no animal icons), minimalist purple and white, Keith Haring style doodle, sharpie illustration, MBE illustration, bold lines, vector illustration, mixed pattern, text and emoji device --s 500 --niji 5

关键词翻译

一个男孩拿着一台笔记本电脑，周围环绕着技术图标（没有动物图标）、极简的紫色和白色、Keith Haring风格的涂鸦、马克笔插图、MBE插图、粗线条、矢量插图、混合图案、文本和表情符号设备 --s 500 --niji 5

8.3.8 赛博朋克动漫插画

赛博朋克动漫插画如图8-27所示。

图8-27　赛博朋克动漫插画

prompt 关键词

a young cyberpunk with visible cyberware in a crowded street of a metropolis by Moebius, street punk, outline line art --ar 3∶4 --s 700

关键词翻译

在大都市拥挤的街道上,一个年轻的赛博朋克,带着可见的赛博软件,莫比乌斯风格,街头朋克,轮廓线条艺术 --ar 3∶4 --s 700

8.4 AI风格化动漫设计

8.4.1 日式动漫绘画

日式动漫绘画如图8-28所示。

图8-28　日式动漫绘画

prompt关键词

ten Chinese dragons are flying and circling in the sky, each dragon of different colors, there is a woman standing in front, slightly smaller, wide-angle, panoramic, epic style, realistic style, snow-capped mountains, blue sky and white clouds, soft lights, bright scene --ar 3：4 --niji 5

关键词翻译

十条中国龙在天空中飞翔盘旋,每条龙的颜色都不同,前面站着一个女人,体型略小,广角,全景,史诗般的风格,写实风格,雪山,蓝天白云,柔和的灯光,明亮的场景--ar 3：4 --niji 5

8.4.2 机甲风格动漫绘画

机甲风格动漫绘画如图8-29所示。

图8-29 机甲风格动漫绘画

prompt关键词

maiden and robot, science fiction style, Japanese animation character, pixel style, pixel game character design, bright scene, standing posture, full body --niji

关键词翻译

少女与机器人,科幻风格,日式动漫角色,像素风格,像素游戏角色设计,明亮场景,站立姿势,全身 --niji

8.4.3 空灵风格动漫绘画

空灵风格动漫绘画如图8-30所示。

图8-30 空灵风格动漫绘画

prompt 关键词

a Chinese man in a lotus pose being in Dali's style, in the style of Mike Deodato, made of mist, Andreas Rocha, black and gray, strong emotional impact, Afrofuturism-inspired, whiplash line

关键词翻译

一名中国男子摆着莲花姿势，呈现达利风格，迈克·迪奥达托的风格，由薄雾制成，安德烈亚斯·罗查，黑色和灰色，强烈的情感冲击，非洲未来主义灵感，鞭子线条

8.4.4 逆光风格动漫绘画

逆光风格动漫绘画如图8-31所示。

图8-31 逆光风格动漫绘画

> **prompt 关键词**
>
> soft style of painting,realistic,artistic,cold light, night view, a beautiful illustration of an anime looking person, in the style of V-Ray rendering, Edward Cucuel, Miki Asai, lit boy, Paul Hedley --ar 3∶4 --niji 5
>
> **关键词翻译**
>
> 柔和的绘画风格，写实，艺术，冷光，夜景，一幅美丽的动漫人物插图，以V-Ray渲染风格，Edward Cucuel，Miki Asai，明亮的男孩，Paul Hedley--ar 3∶4--niji 5

8.4.5 中国风动漫绘画

中国风动漫绘画如图8-32所示。

图8-32 中国风动漫绘画

prompt关键词

designing by Henan, illustration, traditional culture, regional characteristics, series of works

关键词翻译

河南设计，插图，传统文化，地域特色，系列作品

8.4.6 水墨风格动漫绘画

水墨风格动漫绘画如图8-33所示。

图8-33 水墨风格动漫绘画

prompt关键词

an illustration is showing a small house with the clouds above it, in the style of captivatingly atmospheric cityscapes, Chinese ink paintings, precisionist, anime-inspired characters, dark sky-blue and light gold, water drops, detailed crowd scenes, village, Gu Kaizhi, ink and wash --niji 5

关键词翻译

一幅插图展示了一座小房子，房子上方有云，风格包括迷人的大气城市景观，中国水墨画，精确主义，受动漫启发的人物，深天蓝色和浅金色，水滴，详细的人群场景，村庄，顾恺之，水墨画--niji 5

8.4.7 武侠风格动漫绘画

武侠风格动漫绘画如图8-34所示。

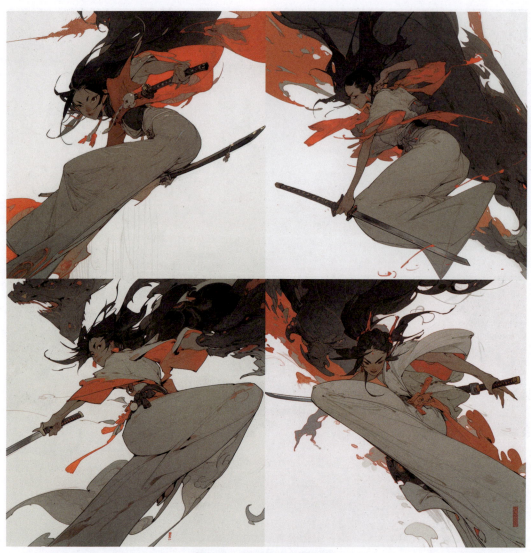

图8-34 武侠风格动漫绘画

> **prompt 关键词**
>
> extremely close-up, epic ink-curve shot, headshot close-up, POV perspective, first person, huge Chinese blade attacking audience, solo, ancient Chinese fairy in white, exaggerated perspective, amazing moment, Qi Baishi, Wu Guanzhong, Zhang Kechun --s 150 --niji 5 --style expressive
>
> **关键词翻译**
>
> 极度特写，史诗般的水墨曲线镜头，头部特写，POV视角，第一人称，巨大的中国刀刃攻击观众，独奏，中国古代白衣仙女，夸张的视角，令人惊叹的时刻，齐白石，吴冠中，张克纯--s150--niji 5 --style expressive

8.4.8 艺术肖像风格动漫绘画

艺术肖像风格动漫绘画如图8-35所示。

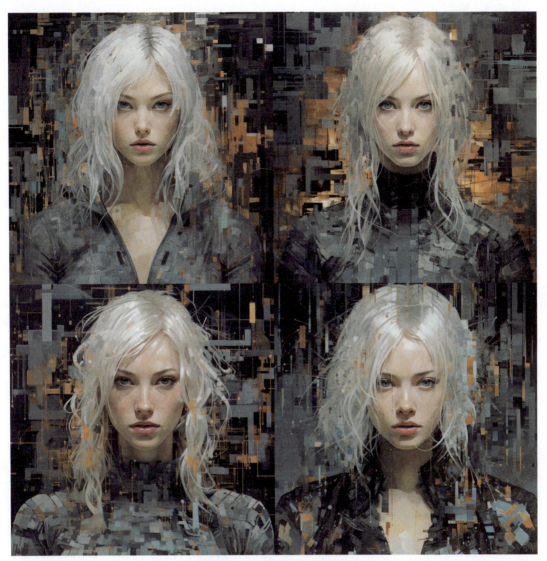

图8-35 艺术肖像风格动漫绘画

prompt 关键词

8-bit glitchcore, extreme pixel-glitching, 8-bit collage, pasted glued torn ripped, 8-bit depth, 8-bit texture, Ghost in the Machine, Moebius, dynamic layered composition, explosive pixelated portraiture --c 15 --s 222

关键词翻译

8位故障核心，极端像素故障，8位拼贴，黏合撕裂，8位深度，8位纹理，机器中的幽灵，莫比乌斯，动态分层构图，爆炸性像素化肖像--c 15 --s 222

8.5 动漫海报设计

8.5.1 星舰旅行者动漫海报

星舰旅行者动漫海报如图8-36所示。

图8-36　星舰旅行者动漫海报

> **prompt 关键词**
>
> design posters for anime with cosmic starry sky, giant spaceship, starship, two characters standing in front, a man and a woman, full-body picture, Star Wars style, anime hand-drawn style, Jean Giraud (Moebius) --ar 3∶4 --v 6.0
>
> **关键词翻译**
>
> 为动漫设计海报,背景是宇宙星空,巨型宇宙飞船,星舰,前面站立两个角色,一男一女,全身图,星球大战风格,动漫手绘风格,Jean Giraud(Moebius)--ar 3∶4 --v 6.0

8.5.2 海边少女动漫海报

海边少女动漫海报如图8-37所示。

图8-37　海边少女动漫海报

prompt 关键词

design posters for anime works, beautiful sunny girl smiling, white dress, background on the beach, blue sky and white clouds in the distance, poster text, HD picture quality, animation style, Makoto Shinkai style, 4K --ar 3∶4 --niji 5

关键词翻译

为动漫作品设计海报，美丽阳光的少女在微笑，白色连衣裙，海滩背景，远处有蓝天白云，海报文字，高清画质，动漫风格，新海诚风格，4K --ar 3∶4 --niji 5

8.5.3 终极对决动漫海报

终极对决动漫海报如图8-38所示。

图8-38 终极对决动漫海报

第 8 章　AI 绘画实战——动漫设计

prompt 关键词

design posters for anime, duel between two warriors, armed arms, fierce confrontation, amazing action, poster text, HD picture quality, bright scene, anime style, minimalist style, final fantasy style, 4K --niji 5

关键词翻译

为动漫设计海报，两个战士的决斗，手持武器，激烈的对抗，惊人的动作，海报文字，高清画质，明亮场景，动漫风格，极简风格，最终幻想风格，4K --niji 5

8.5.4　机甲战士动漫海报

机甲战士动漫海报如图8-39所示。

图8-39　机甲战士动漫海报

prompt 关键词

design posters for anime, Gundam image, multiple protagonists, enlarged poster text, urban background, bright colors, anime style, Hideaki Anno style, HD picture quality, 4K --niji 5

关键词翻译

为动漫设计海报，高达形象，多位主角，放大的海报文字，都市背景，明亮色彩，动漫风格，Hideaki Anno风格，高清画质，4K --niji 5

8.5.5 武士格斗动漫海报

武士格斗动漫海报如图8-40所示。

图8-40 武士格斗动漫海报

prompt 关键词

design posters for anime, featuring a battle between two swordsmen, artistic poster style, weapon confrontation, anime style, high-definition image quality, 4K --v6

关键词翻译

为动漫设计海报，以两个剑客之间的战斗为特色，艺术海报风格，武器对抗，动漫风格，高清画质，4K --v6

8.5.6 群像风格动漫海报

群像风格动漫海报如图8-41所示。

图8-41 群像风格动漫海报

prompt 关键词

design posters for anime, humans operating robots, Gundam images, multiple cyberpunk characters, standing posture, front view, full body image, enlarged poster text, urban background, animation style, Oshii Mamoru style, HD quality, 4K --ar 16∶9 --niji 5

关键词翻译

为动漫设计海报，操控机器人的人类，高达形象，多个赛博朋克角色，站立姿势，正面视角，全身图像，放大的海报文字，都市背景，动漫风格，Oshii Mamoru风格，高清画质，4K --ar 16∶9 --niji 5

第 9 章　AI绘画在其他领域中的应用

9.1 AI建筑设计

传统的建筑设计行业要求设计师使用复杂的三维和平面设计软件来制作建筑效果图。在建筑设计的创意阶段，即使是一个小的创意，也需要花费大量的人力和时间成本来实现。现在，利用AI绘图技术可以轻松地创建各种建筑创意草图、概念设计图、建筑3D效果图以及平面效果图等，不仅大大节省了时间成本，还能让设计师方便快速地在不同的建筑风格之间进行切换和尝试。AI绘图技术对建筑设计行业起到了巨大的推动作用，本章节我们就来学习利用AI绘图技术进行各种建筑设计。

9.1.1　建筑草图设计

建筑草图设计如图9-1所示。

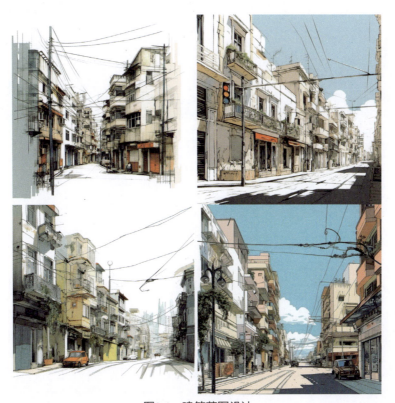

图9-1　建筑草图设计

> **prompt 关键词**
>
> urban architecture, street view, concise picture, line design, HD picture quality, tangerine, diagrammatic drawing,4K
>
> **关键词翻译**
>
> 城市建筑，街景，简洁的画面，线条设计，高清画质，橘色，示意图，4K

9.1.2 建筑平面图设计

建筑平面图设计如图9-2所示。

图9-2　建筑平面图设计

> **prompt 关键词**
>
> discolored glass sheet, gradual discoloration, floor plan, rectangle, pure white background, cartoon style, 4K
>
> **关键词翻译**
>
> 变色玻璃板，逐渐变色，平面图，矩形，纯白色背景，卡通风格，4K

9.1.3 科幻风格建筑设计

科幻风格建筑设计如图9-3所示。

图9-3 科幻风格建筑设计

prompt 关键词

futuristic interior design, science fiction, simplicity, 3D picture style, high definition art, Unreal Engine, wide-angle lens, 4K

关键词翻译

未来派室内设计，科幻，简约，3D画面风格，高清艺术，虚幻引擎，广角镜头，4K

9.1.4 艺术风格建筑设计

艺术风格建筑设计如图9-4所示。

图9-4 艺术风格建筑设计

prompt 关键词

a house with breathtaking water views, architecture in the style of Iris van Herpen, pushing the boundaries of design and architecture, breathtaking vistas, made out of delicate materials, dream like atmosphere, playfully intricate, experimental structures --style raw --s 250

关键词翻译

一座拥有令人叹为观止的水景的房子，艾里斯·范·荷本风格的建筑，挑战设计和建筑的界限，令人惊叹的景色，由精致的材料制成，梦幻般的氛围，俏皮复杂的实验性结构 --style raw --s 250

9.1.5 家居客厅设计

家居客厅设计如图9-5所示。

图9-5　家居客厅设计

prompt 关键词

3D living room decor with grey furniture and a large modern piece of artwork, in the style of light beige and gold, domestic interiors, marbled, commission, rich, painterly surfaces

关键词翻译

3D客厅装饰，灰色家具和一件大型现代艺术品，风格为浅米色和金色，家居内饰，大理石装饰，委托，丰富，绘画表面

9.1.6 创意建筑设计

创意建筑设计如图9-6所示。

图9-6 创意建筑设计

prompt 关键词

an aerial shot of Shanghai skyline, normal architecture with one peculiar building, one clear inflatable building --style raw --s 250

关键词翻译

航拍上海的天际线，普通的建筑和一个奇特的建筑，一个清晰的充气建筑 --style raw --s 250

9.1.7 概念建筑设计

概念建筑设计如图9-7所示。

图9-7 概念建筑设计

prompt关键词

concept design, pop-up store, display space made of transparent glass, tent, camping, mountain forest, field, creek, futuristic space art architecture, Nike, window design, store design, minimalism, UE5 rendering engine, 3D rendering, best quality, HD, 16K, HDR

关键词翻译

概念设计，快闪店，由透明玻璃制成的展示空间，帐篷，露营，山林，田野，小溪，未来派空间艺术建筑，耐克，橱窗设计，商店设计，极简主义，UE5渲染引擎，3D渲染，最佳质量，高清，16K，HDR

9.1.8 建筑室内设计

建筑室内设计如图9-8所示。

图9-8 建筑室内设计

prompt 关键词

karaoke room, Amazon green marble for the ground, novel and luxurious, decoration effect picture, the room is 4.5 meters long, 4.5 meters wide and 3.5 meters high --v 6.0

关键词翻译

卡拉OK厅，亚马逊绿色大理石地面，新颖豪华，装饰效果画面，房间长4.5米、宽4.5米、高3.5米--v 6.0

9.2 AI摄影

传统摄影依赖于各种昂贵的专业摄影器材以及场地,后期处理也需要利用专业软件进行照片的修整和处理。AI可以通过设置各种摄影参数关键词和设置专业相机关键词来轻松实现高品质的影像效果,尤其对于风光和产品摄影来说,可以直接在电脑上生成想要的照片,大大提高了工作效率。本节我们主要学习AI摄影的相关实例。

9.2.1 女性人像摄影

女性人像摄影如图9-9所示。

图9-9 女性人像摄影

prompt关键词

Asian female, elegant long hair, urban background, city street view, portrait photography, Canon camera, telephoto lens, HD picture quality, 4K --v 6.0

关键词翻译

亚洲女性，优雅长发，都市背景，城市街景，肖像摄影，佳能相机，远摄镜头，高清画质，4K --v 6.0

9.2.2 男性人像摄影

男性人像摄影如图9-10所示。

图9-10 男性人像摄影

prompt 关键词

men by the sea, Chinese, portrait photography, close range, virtual background, high quality, 8K, Canon camera

关键词翻译

海边的男性，中国人，肖像摄影，近景，背景虚化，高品质，8K，佳能相机

9.2.3 特效人像摄影

特效人像摄影如图9-11所示。

图9-11 特效人像摄影

prompt 关键词

Galactic astrowave lunarpunk fashion photography in the style of jellycore futurism, lifesize confetti, ethereal surreal depth of field, skewed realities, understated haute couture science fiction activewear, holga medium format camera，4K

关键词翻译

银河星波月球朋克时尚摄影，果冻核未来主义风格，真人大小的五彩纸屑，超现实的虚幻景深，扭曲的现实，低调的高级定制科幻运动装，Holga中画幅相机，4K

9.2.4 冰岛风光摄影

冰岛风光摄影如图9-12所示。

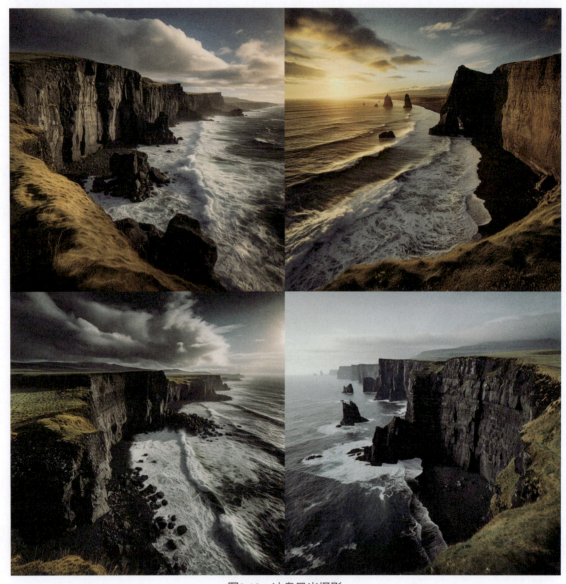

图9-12 冰岛风光摄影

> **prompt关键词**
>
> Icelandic natural scenery, cliffs, beaches, waves, landscape photography, Canon camera, wide angle, high quality, 8K
>
> **关键词翻译**
>
> 冰岛自然风光，悬崖，海滩，海浪，风光摄影，佳能相机，广角，高品质，8K

9.2.5 雪山风光摄影

雪山风光摄影如图9-13所示。

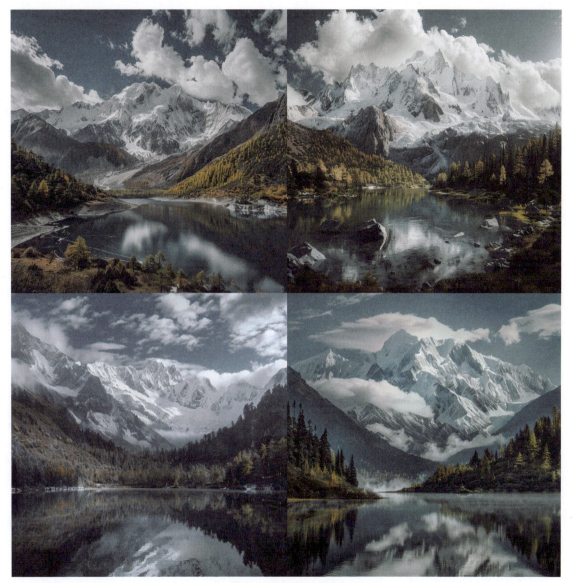

图9-13 雪山风光摄影

prompt 关键词

Shangri-La landscape photography, snow-capped mountains, white clouds, forests, lakes, high-definition picture quality, hyperrealistic style, Canon camera, wide-angle lens, 4K --v 6.0

关键词翻译

香格里拉风景摄影，雪山，白云，森林，湖泊，高清画质，超现实主义风格，佳能相机，广角镜头，4K --v 6.0

9.2.6 黄山风光摄影

黄山风光摄影如图9-14所示。

图9-14 黄山风光摄影

> **prompt 关键词**
>
> the golden moment of sunrise, Huangshan, China, towering Qishi Peak, a large area of clouds, a small welcome pine, an oriental landscape painting, vision, aerial view, full HD photography, high quality, 8K --v 6.0
>
> **关键词翻译**
>
> 中国黄山的日出黄金时刻,奇石峰巍巍耸立,一大片云海,一棵小迎客松,一幅东方山水画,视野,鸟瞰图,全高清摄影,高品质,8K --v 6.0

9.2.7 动物摄影

动物摄影如图9-15所示。

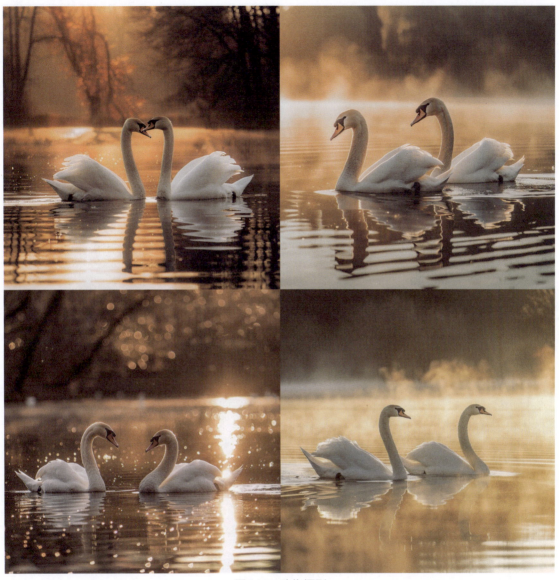

图9-15 动物摄影

prompt 关键词

two white swans swimming in a lake, early morning, golden sunlight, animal photography, HD quality, Canon camera, 4K --v 6.0

关键词翻译

两只白天鹅在湖中游泳，清晨，金色的阳光，动物摄影，高清画质，佳能相机，4K --v 6.0

9.2.8 微距摄影

微距摄影如图9-16所示。

图9-16 微距摄影

prompt关键词

a butterfly falling on a flower, macro photography, ultra-clear picture quality, amazing color performance, Canon camera, macro lens, 4K

关键词翻译

一只落在花上的蝴蝶，微距摄影，超清晰画质，令人惊艳的色彩表现，佳能相机，微距镜头，4K

9.2.9 食品摄影

食品摄影如图9-17所示。

图9-17 食品摄影

prompt关键词

food product photography, a bowl of beef noodles, appetizing picture performance, bright scene, close-up shooting, HD quality, 4K --v 6.0

关键词翻译

美食产品摄影,一碗牛肉面,令人食欲大开的画面表现,明亮场景,特写拍摄,高清画质,4K --v 6.0

9.3 AI服装设计

AI可以非常容易地生成各种服装图片,这些服装可以穿在人体模特身上,也可以穿在假人模特上,或者可以直接生成单独的衣服图片。AI还可以将同一件衣服上的颜色和图案进行替换,让设计师能够快速实现各种创意。本节主要介绍AI服装设计。

9.3.1 T恤服装设计

T恤服装设计如图9-18所示。

图9-18 T恤服装设计

prompt 关键词

white T-shirt with cartoon pattern, no models, flat clothes, monochrome background, product photography, HD quality, 4K

关键词翻译

印有卡通图案的白色T恤,没有模特,衣服平展,单色背景,产品摄影,高清画质,4K

9.3.2 模特服装设计

prompt 关键词

Modern Asia model wearing round pearls, black long skirt, walking down the runway, hair flowing, height 190, full body, panoramic shots --ar 9∶16 --stylize 750 --v 6.0

关键词翻译

摩登亚洲模特佩戴圆形珍珠，黑色长裙，T台走秀，秀发飘逸，身高190，全身，全景拍摄 --ar 9∶16 --stylize750 --v 6.0

模特服装设计如图9-19所示。

图9-19　模特服装设计

9.3.3 时尚服装设计

时尚服装设计如图9-20所示。

图9-20 时尚服装设计

prompt 关键词

colorful women's suit, dressed on mannequin, sequins, full body, product photography, HD quality, simple background, 4K

关键词翻译

颜色鲜艳的女性西服套装，穿在假人模特上，亮片装饰，全身，产品摄影，高清画质，简单背景，4K

9.3.4 儿童服装设计

儿童服装设计如图9-21所示。

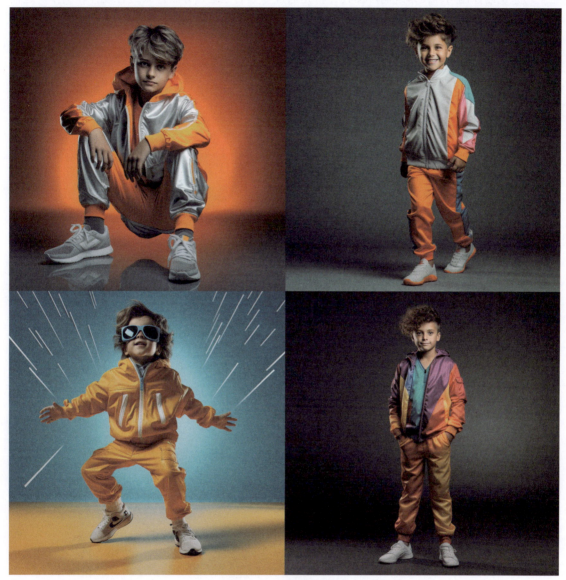

图9-21 儿童服装设计

prompt 关键词

design clothing for children, sportswear suit, wear on boys, product photography, full body, HD picture quality, indoor scene, bright light, 4K

关键词翻译

为儿童设计服装,运动服套装,穿在男孩身上,产品摄影,全身,高清画质,室内场景,明亮光线,4K

9.4 AI产品设计

与建筑设计图一样,传统的产品设计都是通过专业的三维设计软件来进行设计和制作,这往往需要花费大量的人力和时间才能将产品创意实现出来。如今,利用AI绘图技术可以轻松绘制各种三维及二维的产品设计图,还可以将同一款产品设计成不同的风格和图案颜色,这大大提高了工作效率。本节主要学习利用AI绘制产品设计图。

9.4.1 游戏机产品设计

游戏机产品设计如图9-22所示。

图9-22 游戏机产品设计

prompt关键词

futuristic Gameboy, transparent plastic, gradient color, high detail, 4K, industrial design, white background, 3D, C4D, blender, OC rendering --q 2 --s 750

关键词翻译

未来派游戏机,透明塑料,渐变色,高细节,4K,工业设计,白色背景,3D,C4D,搅拌机,OC渲染 --q2 --s 750

9.4.2 概念产品设计

概念产品设计如图9-23所示。

图9-23 概念产品设计

prompt关键词

The future spacecraft will feature sleek curves and streamlined designs to minimize air resistance and enhance operational efficiency. These spacecraft may employ high-tech materials with transparent or semi-transparent outer shells to showcase their internal machinery and electronic components. The future spacecraft will blend aesthetics with functionality, presenting a stunning appearance that represents humanity's ongoing quest for space exploration. Key mechanical components are protected with highly versatile nanolayer technology. --s 750

关键词翻译

未来的航天器将采用光滑的曲线和流线型设计,以最大限度地减少空气阻力并提高运行效率。这些航天器可能采用具有透明或半透明外壳的高科技材料来展示其内部机械和电子部件。未来的航天器将美学与功能融为一体,呈现出令人惊叹的外观,代表人类对太空探索的不断追求。关键机械部件采用高度通用的纳米层技术进行保护。--s 750

9.4.3 珠宝首饰设计

珠宝首饰设计如图9-24所示。

图9-24 珠宝首饰设计

prompt 关键词

design jewelry necklace, gold material, inlaid diamond, unique artistic pattern, product photography, HD picture quality, monochrome background, 4K

关键词翻译

设计珠宝项链，黄金材质，镶嵌钻石，独特的艺术图案，产品摄影，高清画质，单色背景，4K

9.4.4 汽车设计

汽车设计如图9-25所示。

图9-25 汽车设计

prompt 关键词

design an off-road vehicle with large size, luggage rack, modern and fashionable appearance, giving people a sense of household comfort, product photography, simple background, 4K

关键词翻译

设计一辆越野车，大尺寸，有行李架，外观现代时尚，让人们有家一般的舒适感，产品摄影，简单背景，4K

9.4.5 产品包装设计

产品包装设计如图9-26所示。

图9-26 产品包装设计

prompt关键词

design a mineral water bottle, glass bottle, printed with Chinese style pattern, simple atmosphere, product photography, texture light, high-definition picture quality, 4K

关键词翻译

设计一款矿泉水瓶,玻璃瓶,印有中国风图案,简约大气,产品摄影,质地轻盈,高清画质,4K

9.5 AI平面设计

AI绘图在传统平面设计领域的应用具有更广泛的意义，包括平面海报设计、网页设计、壁纸和插图设计、LOGO和吉祥物设计等。本节主要学习利用AI绘图进行平面设计。

9.5.1 香水海报设计

香水海报设计如图9-27所示。

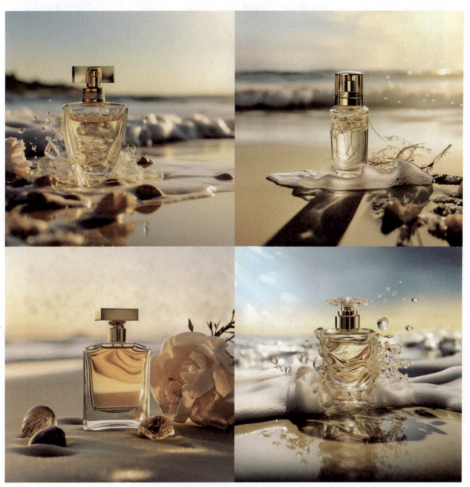

图9-27　香水海报设计

prompt 关键词

golden perfume poster, clean composition, background is beach, atmosphere, image fresh, delicate, stable, product photography, high-definition quality, 8K

关键词 翻译

金色香水海报，构图简洁，背景是海滩，氛围，图像清新，精致，稳定，产品摄影，高清画质，8K

9.5.2 手机壁纸设计

手机壁纸设计如图9-28所示。

图9-28 手机壁纸设计

prompt关键词

cartoon characters of Chinese family dinners, traditional dishes, emphasis on emotion rather than realism, grandparent core, colorful animation, embossed paper, festive atmosphere --ar 3∶4

关键词翻译

中国家庭晚餐的卡通形象，传统菜肴，强调情感而非现实主义，以祖父母为核心，色彩丰富的动画，压花纸，节日气氛--ar 3∶4

9.5.3 汽车网页设计

汽车网页设计如图9-29所示。

图9-29 汽车网页设计

prompt关键词

design website for cars, minimalist style, fashion colors, buttons and text, HD picture quality, 4K

关键词翻译

为汽车设计网站，极简风格，时尚色彩，按钮与文本，高清画质，4K

9.5.4 风车LOGO设计

风车LOGO设计如图9-30所示。

图9-30　风车LOGO设计

prompt 关键词

I want a logo with a technical feel, blue color, windmill elements, white background, HD quality

关键词翻译

我想要一个带有技术感的标志，主色调为蓝色，包含风车元素，白色背景，高清画质

9.5.5 熊猫吉祥物设计

prompt 关键词

design a chef hat shaped logo with a panda cartoon inside, monochrome background, HD quality, 4K

关键词翻译

设计一个厨师帽形状的标志，里面有一个熊猫卡通形象，单色背景，高清画质，4K

熊猫吉祥物设计如图9-31所示。

图9-31 熊猫吉祥物设计